U0003597

彩印聖經

100件
作者親手示範
你也可以
活用彩印技巧
設計出
專屬特色卡片!

超圖解

寫在本書之前

一切都是因為一瓶顏料⋯⋯

玩印章於我，是個無心插柳的嗜好。

每次人家問我為什麼喜歡彩印，我的第一個回答就是這樣：「我不會畫畫！」，更糟的是，我完全是個手工藝不行的人，素描、塗鴉、紙蕾絲、串珠珠、拼布、裁縫、捏陶⋯⋯這些一概不會，即便如此，但我心中有創作的欲望，我的腦中有想表達的畫面，可是我眼高手低！

就有這麼一天，在為孩子買繪畫顏料的時候，目光被旁邊的一櫃印章吸引住，由於當時有很多機會必須用到卡片，心想如果能自己動手做，一顆章可以變出幾十張的生日卡、感謝卡、邀請卡⋯⋯這樣也蠻經濟的。於是，隨手拿起一本入門工具書看看，從此，印章成了我的畫筆，印台成了我的顏料，各式各樣的技巧，就是我的工具，一切便這麼開始了！

甚麼是「彩印」？

彩印在國外稱為 Rubber Stamping，直譯過來就是「橡皮印章蓋印」。提到橡皮印章，可能大家會想到公司行號所使用的事務章，不過彩印用的印章與事務用的橡皮章不同，這些印章圖案大多經過設計師精心設計，有些甚至是取自知名畫作或是海報，不僅製作精美，搭配各種素材與技巧還可以創作出令人讚嘆的作品，手巧的人也可以自己繪圖製做手刻章。因此，大約在 1980 年代初期，rubber stamping 逐漸成為一項熱門的手作藝術。

彩印的應用範圍很廣，舉凡拼布、繪畫、相本美編，居家裝飾，乃至於珠寶設計、金工、木器、陶藝⋯⋯等等，只要用得到圖案的地方就用得到印章，最普遍的方式當然是搭配印台來製作卡片或是相本。尤其對於不善長畫畫的朋友來說，印章提供了一個現成的圖案，只要懂得運用工具，簡單蓋蓋，上上色，很輕鬆就可以完成一件作品，於是很快的，在短短數年期間，rubber Stamping 便在美國手藝界占有舉足輕重的地位。

緣起

玩彩印於我，雖然是個美麗的意外，但我是個理論派的人，任何事情總喜歡先了解其中的基本來龍去脈再動手。我很慶幸自己剛接觸彩印的時候是身處在這項手藝的龍頭—美國，書局裡、網路上，有各式各樣關於 basic stamping，stamping 101，之類的書籍。因此，剛接觸

彩印的時候，自己一本一本書慢慢去啃，看不懂就去店裡問，做不出來就上網查。留學的生涯是不允許太多不必要的消費的，於是，簡單幾個基本色印台、壓克力顏料、孩子的水彩筆，連熱風槍都還沒有呢，便開始玩起技法來。那時，很小心的不去碰什麼軟陶啦、多媒材啦、就只是很死心眼的，用印章、印台、幾色凸粉，和一盒 24 色的水彩鉛筆（這盒鉛筆到現在還在服役呢！），照著書上說的基本技巧一樣一樣去練習。也因為這一年的基本功的關係，往後在創作的時候，我很少碰到不能解決的問題。

2005 年回國的時候，我發現台灣在這個領域的喜好和我本身的學習過程有很大的不同。其實早在 20 多年前，台灣便已有公司引進彩印這項手作藝術，但是長久以來，大多數的朋友都是跟著專櫃小姐學習，最喜歡的技巧就是剪下來貼很多層的紙雕作法，最流行的風格是優雅可愛風，知道的印台就只有 Tsukineko，其他技法與知識則是零碎不完整的，走進書局，我們有很多拼布、黏土、簡單做卡片的書，但是完整介紹彩印知識的書，零。

10 年過去了，當然國內外的生態都發生了很大的變化，網路的普及，youtube 的盛行，經過一些朋友的努力，討論技巧與相關知識的氛圍已非常熱絡，新材料的取得幾乎與國外同步，甚至第一個專屬彩印的網路社團也在幾年前成立，但是屬於我們自己的中文書籍依然付之闕如，於是大家仍然只能捧著昂貴的進口書或雜誌看圖說故事，在網路上漫遊爬文，陷入「別人說好用，買回來卻發現不適合自己或不會變化，只好再繼續買買買⋯⋯」的泥淖中，花時間又花金錢，最後，很多朋友乾脆放棄不玩了，真得很可惜！

從幾年前開始，我便一直希望能有機會將自己多年研究、教學，甚至遠赴國外上課的心得整理成冊，好讓國內的朋友能以自己熟悉的文字獲得較全面性的知識，少走一些冤枉路，少花一些冤枉錢。

來洽談的出版商不少，但是理念契合的卻沒有，直到野人文化的編輯 Lina 的一通電話。當時我們已有文具手帖的合作經驗，兩人對第一本中文彩印書的想法又不謀而合，相談甚歡之下，終於有了這次的出版計劃⋯⋯

關於本書

由於自己學習的經驗使然，我深深感受到，任何一項手作，最迷人也是最能吸引人不斷持續做下去的，永遠是其中無窮的變化性與無限的創意！而一個全面且正確的

基本知識正是支撐創意的磐石。因此，在本書的第一章，我放進了相當份量的有關印台、印章，以及其他相關工具的基本資訊，基本上就是不管新手或老手，你想知道或是該知道的有關彩印的知識都在那兒了。

接下來，為了幫助大家將有限的工具做最大的利用，我將數量龐大的彩印技巧統整歸納成九個大類，在其中分別放進數個基本或具代表性的技法，同時，在每個技巧之前都會詳述它的由來與可應用的變化，這是一個「給他魚吃不如教他釣魚」的概念。怎麼說呢？

彩印的技巧太多了！換個材料就又是個新的技法，但其實依循的不過是幾個原理罷了。如果明白了其中的心法，任何人都可以變化出自己的獨門絕技，更重要的是，你可以根據這些原理從自己的手邊找出可替代的材料來運用，就不用老是跟著「+1」買回一堆類似的產品了！

在章節的順序上我也做了一點安排，從最基本的蓋印開始，每一個章節逐步增加難度與工具材料。而且前面的章節盡量不出現後面才要介紹的技巧，這樣可以方便新手朋友循序漸進的練習，不用一開始就要準備很多工具或材料。

手裡的美好

玩印章，做卡片，能幹甚麼？送人嗎？我想很多朋友應該都有過這樣的疑問。的確，做卡片或手作這件事在現代這個網路數位化的年代看起來似乎有點格格不入。但是多年前，有件事震撼了我，在我心裡留下難以磨滅的記憶……

有一年，我在長庚的兒癌病房做了一年的義工，每個禮拜四去帶小朋友做卡片。

我工作的地方是在病房康樂室的一個小茶几。這些孩子不同一般小朋友，他們多是因為治療而必須住院的病童，年紀小的只有2、3歲，年紀大的也有10幾歲的青少年。每個孩子的狀況不同，有些精神還好，活蹦亂跳的，有些可能體力相當不好，走路都需要家人攙扶。每個星期四，手上掛著點滴走進來做卡片的孩子比比皆是，因此我設計的卡片總是以簡單為上。

在那一年中，孩子來來去去，有些成了我的固定班底，每次回診還要特別指定星期四。有些孩子做了就不肯起身，總是「還要，還要……」，他們對那些小紙片、色鉛筆、彩色筆、印章、印台……等等，蓋蓋塗塗剪剪就能變出一張卡片好奇得很。而最讓我高興的，是他們完成之後那張開心的臉。

記得有一天，一個應該是國中生年紀的女孩在媽媽的攙扶下走進來，骨瘦如柴的身體，加上空洞的眼神，妳可以很輕易感受到她心裡的黑暗。坐下來之後，她只眼望著地下，沒有交談，沒有表情，我拿了幾張卡片讓她挑選，好不容易在媽媽百般鼓勵之下，她指了指其中一張，於是從印章的圖案開始，我不斷問她：「你想要這個還是那個？」、「這個顏色好還是那個好？」、「要放這裡還是那裡？」

由於極度的虛弱，她握著印章的手都是抖的，因此我必須握著她的手幫她施力，上色的時候也是，拍兩下就得休息，要人家幫忙才握得住筆，但只要她能做的，哪怕只有1、2分，我們總是鼓勵她自己動手，就這樣，一步一步的，她開始選擇，開始有自己的想法，當卡片完成的時候，我說：「你看，你完成了一個這麼漂亮的作品耶！」捧著那張卡片，她笑了！

她笑了！我的眼眶卻紅了！

長久以來我一直覺得，做卡片這件事為什麼能讓我如此著迷，是因為在這個不怎麼完美的世界裡，這是一件可以由我選擇，由我決定，從我手中產生的，美麗的事物。

「我，可以製造美好！」，這樣的想法令我安定，令我自信，令我擁有愉悅。有些人覺得這件事沒那麼神奇，但是一個原先那麼晦暗的生命在最後向我展現了一抹陽光，這還不足以說明一切嗎？

因此，無關好壞，沒有年齡、性別、職業的限制，在彩印的世界裡，你不需要手巧，不需要10年，20年的苦功，更不需要專業美術背景，只要知道如何運用工具就可以了。多棒！

感謝本書編輯 Lina 與野人文化不計成本代價，給予我最大的自由撰寫此書。也謝謝好心藝公司的蘿拉老師和全體伙伴，無論是在教學或是赴國外觀摩、取得教師認證等，一直給予我全力協助與鼓勵。更感謝長久以來支持我的同學、朋友、家人，你們一直是我持續創作的最大動力！歡迎大家一起來體會彩印的快樂與美好，也由衷的希望，這會是您愛上彩印的第一本書！

Peggy Lee

基本認識

記得不久前有個國外印章同好問了大家一個問題：對一個新手而言，應該從哪個技巧先著手？哪個技巧是最簡單最基本，一切技巧的磐石？

一個資深的網友這麼回覆：「蓋印。一個清晰成功的圖案是一切的基礎……」

stamping、stamping 區區一個蓋印的動作裡面卻是有許多考量的。從玩彩印以來，印章、印台與紙張，或者說，印章、印台與蓋印表面（stamping surface）之間的關係，猶如三位一體，是我覺得最深奧的一門學問。印台種類、印章的型態、要蓋印的表面材質、所需圖案的顏色深淺等等，從拍色到蓋下圖案這個過程其實是蘊藏了許多知識的，再加上，市面上有那麼多種類繁複的產品，資訊不足的結果往往就是多走好幾年的冤枉路。因此，希望藉由接下來的介紹，大家能更正確的選擇自己所需要的工具。

More than the basics

認識你的印章

印章是彩印最重要的工具，雖然品牌與種類琳瑯滿目，但我們大概可以從幾個方面來加以分類：

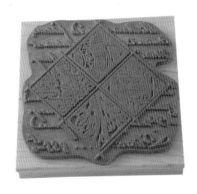

材質

印章存在的歷史非常久遠，所使用的材質也非常廣泛，從中世紀封蠟用的金屬，到東方的金玉木石，乃至於近代活版印刷用的鉛字、事務印章用的橡皮，或是近幾年盛行的感光樹脂（透明印章）、耐熱矽膠、泡棉、膠版、橡皮擦等，每種材質所適用的顏料與技巧略有不同，大家在選擇時要多注意彼此之間的搭配。

橡皮章

以彩印來說，橡皮印章應該是發展最久，也是最常見的一種材質。耐久易於保存，幾乎適合任何一種顏料與技巧。在製作上，無論是精密的網點，或是線條細緻繁複的圖案，橡皮材質都能駕馭得很好，因此許多藝術性高的圖案都會選用橡皮章來製作。一般常見的橡皮是暗紅色的，可能有些朋友會對淺色橡皮的印章有疑慮，其實，橡皮的顏色是染色調配的結果，並不影響其品質，收藏的時候只要記得避開高溫直射，不要讓橡皮龜裂，這類印章幾乎可以留存數十年之久。

透明印章

透明印章又稱水晶章，是近十多年來，市占率迅速攀升的一類印章。其使用的是一種稱為「photopolymer」的感光樹脂，特性為材質透明，使用方便、價位平易近人，收納也很輕鬆。但因為是採經由照射紫外線光使材料硬化的方式來製造印章，圖案的線條比較無法達到橡皮章的精細度，尺寸也相對較小。

水晶章本身沒有底座，要另外黏在壓克力座上使用。一般來說，水晶章蓋出來的圖案和橡皮章一樣好，不過因為材質較軟，蓋印的時候如果力量太大，線條容易變形。在印台的選擇上，似乎顏料系的印台效果比較飽滿，而且因為少了木頭和海棉的限制，可以直接用水清洗，非常適合與顏料搭配使用。值得注意的是，這類印章會隨著時間而日久變黃，甚至脆化或是像軟糖一樣濕黏，壽命比起橡皮章要短。尤其防水型印台的清潔液含有溶劑，更容易使其硬化，使用時要記得選擇水晶章專用的防水清潔劑，並避免置於陽光照射的地方。

泡棉及其他材質

泡棉章有兩種，一種是以泡棉為底座，圖案為橡皮，另一種則是以泡棉來製作圖案，底座則可有可無，這裡指的是後者。通常在兒童美勞或是木器彩繪、油漆粉刷等工藝上常見。泡棉的排水性很強，因此並不適合水分多的印台或顏料，通常會建議搭配顏料系印台或是顏料來蓋印。其他如傳統的金玉木石篆刻，或是鋼板、鉛字等，一樣都較適合使用顏料而非墨水。

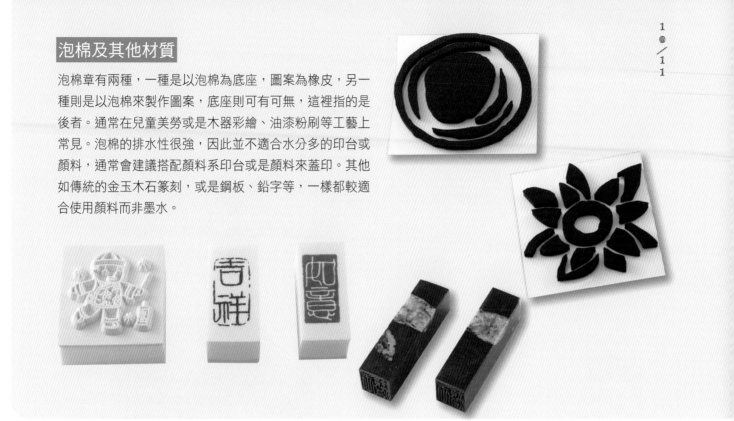

mounted&unmounted

常見的印章結構可分為草皮（圖案部分）、海棉以及底座，附有底座的印章稱為 mounted，一般多為木頭，也有泡棉與壓縮木等。不過因為這樣的印章體積較大，在收納上較占空間，因此另有 unmounted stamp（草皮章），亦即只有圖案部分，沒有海棉及底座的印章。這類的印章因為只有橡皮部分，使用時必須自行黏貼在壓克力底座上才好蓋印。而且因為缺少海棉部分，蓋印時容易有受力不均的現象，坊間售有整張的自黏性海棉 EZ Mount，可以將草皮貼在上面，沿圖案修剪之後使用。EZ Mount 有厚薄兩種，大的圖案用厚海棉，小的圖案則要用薄海棉才不會重心不穩喔！

薄型

厚型

EZ mount

草皮章

mounted 印章結構

草皮

海棉

底座

印章圖案的分類

印章的分法有很多種，以圖案來說，可依用途分成主題章、背景章、字章、邊框章……等等。依主題又可分成動物、花草、人物、節慶、物件、幾何、風景……等，依照刻法又可以分為陰刻章、線條章、陰影章、粗體章、相片章……。

陰刻章

是指圖案為凹下鏤空部分的印章，由於橡皮面積較大，水分多的印台容易在上面形成水滴，而使得蓋印效果不均勻，因此較適合使用顏料型的印台，近幾年新推出的 Hybrid 印台也適用這類印章。

陽刻章

是指圖案為凸起線條的印章，又稱為線條章。這類刻法的印章任何印台都適用，唯一要注意的是線條的細密程度。太過細緻的圖案如果使用油墨濃厚的印台或顏料，就容易造成線條空隙的阻塞，而使得蓋出來的圖案模糊一片，這時墨水型印台的表現就比顏料型的佳。

粗體章

粗體章是指圖案線條較粗的印章，屬於線條章的一種。不過由於橡皮面積較大，就必須使用顏料型的印台才能使顏色均勻飽滿。

相片章

相片章是利用相片翻拍而成的，上面佈滿細密的網點，這類印章蓋出來的效果幾可亂真，深受許多喜愛復古風格的人士喜愛，但在蓋印上卻是極大的挑戰！大部分的墨水型印台與顏料型印台都沒辦法清楚的呈現出其圖案的細緻感，依照專門生產這類印章的 Oxford Impressions 公司指出，最適合這類印章的印台是 Ranger 公司的 Archival 印台，實驗結果也確是如此，大家可以參考看看。

陰影章

原文是 shadow stamp。這類印章有時會跟陰刻章併為一類。嚴格來說，陰影章指的是以實心的圖形做為圖案的印章，例如：實心的方塊、圓、橢圓……或物體的剪影等等。陰影章由於是整個實心的橡皮圖案，因此和陰刻章一樣，不適合水分多的印台，一般較建議使用顏料系或 Hybrid 印台。

印章的清潔與收納

收納

印章應盡量放在不被陽光直射的地方，直立或堆疊放置都可以，不過如果要疊放的話，盡量不要超過兩層，以免海棉受到擠壓變形。少量的印章可以用盒子收納，零碎的小印章用這種冰箱收納盒很好用（圖4）。數量較多的話，可以考慮使用抽屜型文件櫃，並加以分類。台灣的氣候潮濕，放置印章的整理盒最好做點防潮處理，清潔過的印章也應等它完全乾燥之後再收到盒子裡。至於透明印章，則可以使用塑膠套加整理盒的方式，或放入活頁式相本內頁收納（圖1）。草皮章則可以貼在塑膠片上，放在CD盒（圖3）、A4文件盒或活頁式資料夾裡收納（圖2）。

圖3

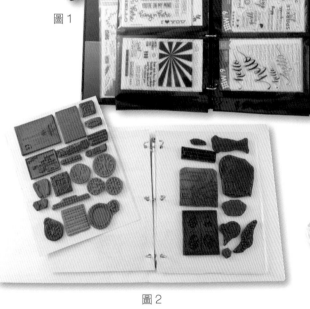

圖1

圖2

圖4

清潔

一般而言，水性基底的印台只要不是防水的，用濕抹布或是濕紙巾就可以擦掉了，即使印章吃色了也不影響將來的蓋印，至於防水的、油質基底的、溶劑型的、或是加熱定色型的印台，就非得用防水印台專用清潔液不可。使用的時候可以讓清潔液在印章上停留幾秒鐘再擦拭掉，清潔效果更好。需要注意的是，這種強力清潔液容易造成透明印章的硬化，解決之道是使用這種「透明印章專用的防水印台清潔液」，它一樣可以用在其他材質的印章上，清潔之餘還能順便保養印章，是個不錯的選擇。

認識你的印台

市面上的印台種類繁多，如何選擇一個適合的印台大概是所有玩印章的朋友最頭痛的問題。其實，所有的印台基本上都是由兩部分組成的：色料與基底。色料是印台的顏色來源，基本上可分染料（dye）與顏料（pigment）兩種，基底則是一堆神祕的化學配方，也是決定印台功能的關鍵，大致可分為三種：水溶性基底（water base）、油質基底（oil base）、溶劑型基底（solvent base）。依據這樣的成分關係，在歐美大致將印台分為下列幾類：Dye ink、Pigment ink、Solvent ink 以及 Colorless ink pad。日系的稱法略有不同，直接清楚註明：染料系，顏料系，與水性、油性、速乾溶劑性等名稱，在台灣則有水性印台、油墨印台、溶劑印台、無色印台這樣的稱法（表格一）。在接下來的章節中，如無特別註明，工具部分所指的水性印台即是 Dye ink，油墨印台即為 Pigment ink。

表格一

美系	Dye ink	Pigment ink	Solvent ink	colorless ink pad
日系	水性染料系	油性／水性顏料系	染料系／顏料系速乾溶劑性	無色印台
台灣	水性印台	油墨印台	溶劑型印台	無色印台

Solvent ink 溶劑型印台

溶劑型印台以具有揮發性的溶劑作為基底，因此乾燥速度是所有印台之冠，也因此，這類印台可以用在其他印台不能使用的表面：銅版紙、塑膠、金屬、玻璃……等等。不過溶劑難免有一股「特殊」的味道，長時間使用時要特別注意室內通風，用完也要記得立刻蓋緊盒蓋，以免印台很快就乾了。使用完畢一樣需要專用清潔液才能去除。

Dye ink 染料系印台

染料是一種可以完全溶解於水的化學原料,這一類的印台採取滲透乾燥的方式,顏色清透適合疊色,但是相對的遮蓋力較差,如果蓋在顏色稍深的紙上如牛皮紙,就容易有色差,在黑色或深色紙上則很難顯色。用在所有會吸水的表面,例如大多數的紙張、布料、陶器,立刻就能滲透進去,手摸了不會糊掉(即所謂的「快乾」)。但是非常怕光線,長時間暴露在陽光或燈光的直接照射下會產生褪色的現象,應該盡量避免。

同時,這類印台大多以水溶性化合物作為基底,印台較為濕潤,如果搭配橡皮面積較大的陰刻章或陰影章使用,容易出現水漬而使得顏色看起來不均勻。如果蓋印在布料、木器、棉紙等具長纖維或紋理的表面上,則容易出現毛邊而使得圖案看起來不清晰,使用前最好先測試過。

染料系印台有防水和不防水兩種。另有一款獨特的 India ink,這是種源自中國墨汁的墨水,色黑,快乾,可以防水,也可以在塑膠片上乾燥,只有黑色,並無其他顏色。

色黑、快乾,可以防水的
India ink 印台。

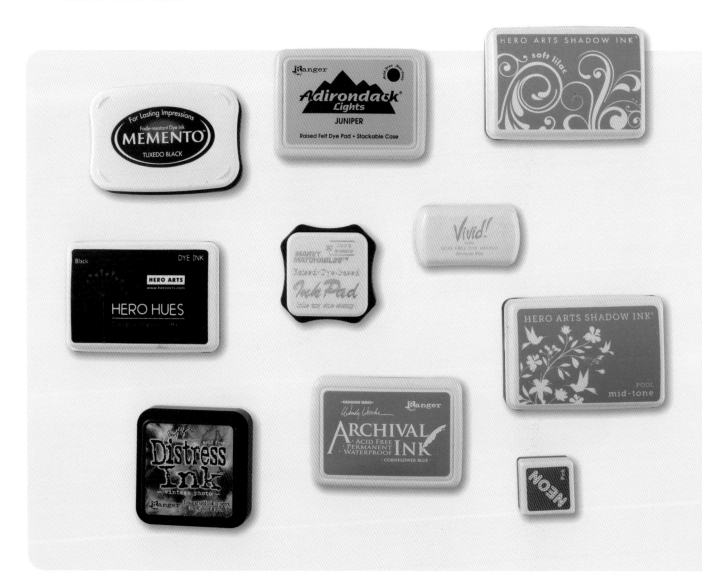

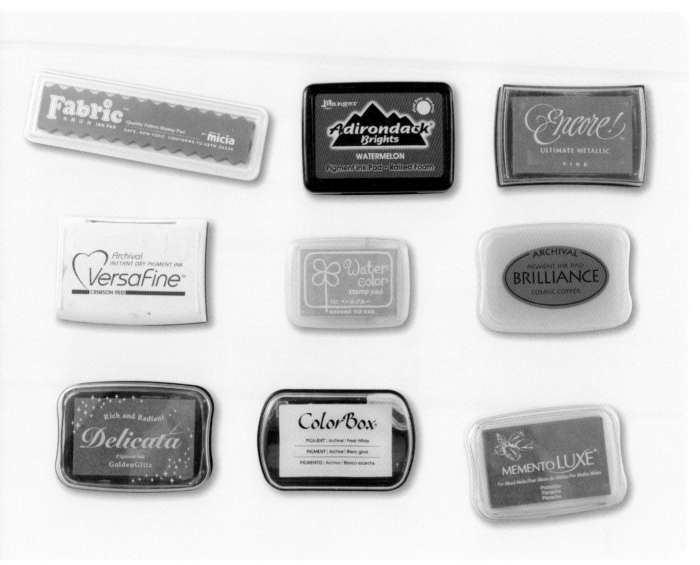

Pigment ink 顏料系印台

顏料系印台具有顏料的特性：濃厚，覆蓋力好，不透明，不怕光害。因此特別適合水晶章、粗體章、陰刻章，以及一些非橡皮材質的印章，蓋出來的圖案飽滿鮮豔，是許多人第一次入手的印台。由於這類印台多以水溶性的甘油作為基底，因此較為慢乾，適合燙凸、粉彩及DTP技巧，但因為屬於表面乾燥方式，在使用及選擇紙張的時候非常受限，也不能使用在不吸水的表面上。為了改善這項缺點，各家公司無不努力研發基底配方，於是這類印台堪稱所有印台中品項與功能最多最複雜的一類。

以顏色來說，顏料系印台有一般彩色、粉彩色系、以及金屬色系等選擇。以性能來說，則可分為防水型、一般型、以及加熱定色型。防水型可以搭配水性彩色筆使用，一般型適合燙凸，加熱定色型則是經過加熱的步驟之後，可以防水定色，布用印台即是屬於這類型印台。除了可以用在鏡面紙和布料之外，也可使用在紙張以外的表面上（但不建議用在金屬上）。

無色印台

無色印台顧名思義，是一種透明無色的特殊印台。它們的主要功用是作為一種媒介，通常有黏性，可用於燙凸、抗色、金質粉及粉彩上色等技巧，有些基底屬於水性或油質，有些則類似膠水，因此自成一格。這類印台最為人知的產品便是浮水印台—Tsukineko 公司的 Versamark。由於可以在深色紙上蓋出類似浮水印的效果而得名，又因為具有黏性可以搭配凸粉或粉彩使用，幾乎可算是彩印的基本工具了。

Hybrid ink

由於市面上印台的種類很多，要詳記並熟悉各種印台的特性與使用時機，對很多手作的朋友來說，幾乎是不可能的任務。因此，近幾年出現了一種「Hybrid ink」，既非水性印台也不是溶劑型印台，不是染料系印台也不是顏料系印台，號稱一盒到底，所有表面都可以使用，再也不用傷腦筋該怎麼選印台，代表性商品就是 Palette。這種印台比一般顏料系印台快乾，各種紙都可以使用。顏色比一般染料系印台飽滿，在水晶章和陰刻章的使用上能大幅度減少水漬的產生。乾了之後可以防水，經過加熱處理，可以蓋在玻璃、金屬和塑膠壓克力材質上，但不具溶劑性，因此水彩和酒精性麥克筆都適用。但是就跟所有標榜 all-in-one 的產品一樣，甚麼都有，但甚麼都差一點，實際使用過覺得，此類印台仍然偏水性印台特性多一些，不過以方便性來看，這仍然是款值得持續關注的印台。

印台的收納

印台以平放收納為佳,尤其是染料系印台,立著收納容易造成墨水從側邊溢流。收納的地方
應盡量避免高溫濕熱,以免造成海棉與墨水的變質。同時,應注意盒蓋是否蓋緊,如果印台
本身附有塑膠內蓋,這是用來防止印台墨水揮發過快之用,千萬不可丟棄。

如何補充墨水

印台用久了,難免會遇到墨水乾涸而蓋不清楚的狀況。這時可以購買補
充液來補充,千萬不可以直接將自來水或是酒精溶劑加到印台裡。自來
水中所含的細菌易使印台發霉變質,酒精溶劑則有可能傷害印台的海
棉,萬一發生這種狀況整個印台便毀了,反而得不償失。添加補充液的
方法大概如下:

染料系印台

直接將補充液滴入印台中,靜置,
等墨水完全吸收之後便可以使用了。

顏料系印台

1 將補充液以Z字型滴在印台
表面。

2 用瓶嘴將補充液推勻。

StazOn 的金屬印台

1 先搖晃補充液的瓶身,直到
聽見裡面的鋼珠「喀啦!喀
啦!」作響。

2 以點狀的方式,將補充液擠在
印台表面上。

3 用附贈的小塑膠片將補充液推
開,均勻覆蓋印台表面。

認識一般
常用來蓋印的表面

吸水表面

紙張、布料、木頭、未經塗色的畫布、未上過釉料的瓷器陶器，這類可以讓水分滲透的物質是彩印上所謂的可吸水表面。幾乎各種性質的印台、顏料都能夠使用在這類材質上，然而，以下幾件事情還是需要特別注意：

紙張的種類

雖然大部分的印台都可以使用在紙張上，但因紙張的分類複雜，有些紙張的表面具有塗層，例如鏡面紙、雷射印表機特殊用紙、噴墨相片紙，或是表面貼有珠光、金屬紙層等，都可能造成印台無法完全乾燥或非常慢乾，甚至於印台與塗層互溶的狀況。尤其鏡面紙／鏡銅紙和噴墨印表機鏡面相片紙是不一樣的塗層，大家不要混用了。

鏡銅紙、雷射印表機相片紙，珠光紙等，適用：dye ink、solvent ink、酒精性顏料、麥克筆，加熱定色型顏料系印台。不適用：一般顏料系印台。

棉紙、宣紙：視其紙張纖維長短不同而定，長纖維的紙張可能不適合使用水分多的染料系印台。

噴墨亮面相片紙：因為塗料的關係，會與溶劑型印台或酒精性顏料起化學反應，因此不建議搭配使用。

布料

一般而言在布料上蓋印，必須使用顏料系的印台顏色才能蓋得飽滿。如果因為圖案線條的原因而必須使用染料系的印台，最好先試過，有些布料或緞帶容易出現毛邊的現象。

木頭

蓋印在木頭上的狀況和布料類似，染料系的印台容易出現毛邊的現象，因此建議還是使用顏料型的印台較佳。此外，有些金屬色印台在木頭上表現不出亮澤感，例如 StazOn，因此也不建議使用。

不吸水表面

壓克力、金屬、塑膠、上過釉的瓷器、上過顏料（壓克力顏料與油畫顏料）的畫布，因為無法透過滲透乾燥，因此被歸為不吸水的表面。這類表面只能利用表面揮發乾燥，因此只有溶劑型的印台，以及少數可加熱定色的顏料型印台能使用。此外，如果希望蓋出來的圖案清晰飽滿，建議還是以遮蓋力較佳的顏料系印台優先使用。

上色工具

除了印章、紙張與印台，我們還可以利用一些上色工具來增加印章圖案的變化性。常用的上色工具有：
油性色鉛筆、水性色鉛筆、水性蠟筆、壓克力顏料、水彩、粉彩、彩色筆、酒精性顏料、酒精性麥克筆等。
彩色鋼珠筆、膠水筆、中性筆、彩色墨水筆等等，也都可以和印章作結合。使用時只要注意：水性顏料
需搭配防水印台，油質顏料不能與溶劑型印台一起使用，便不容易出現悲劇囉！

❶ 水性蠟筆　　❷ 水性染劑　　❸ 壓克力顏料
❹ 水性色鉛筆　❺ 粉彩　　　　❻ 油性色鉛筆
❼ 粉彩盤　　　❽ 酒精性顏料　❾ 酒精性麥克筆
❿ 彩色筆　　　⓫ 彩色筆　　　⓬ 水彩

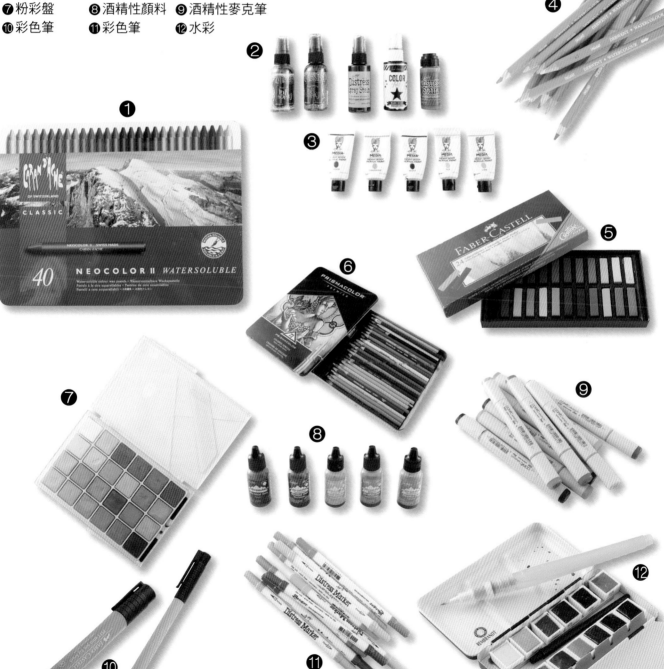

常用的上色方法

彩色筆

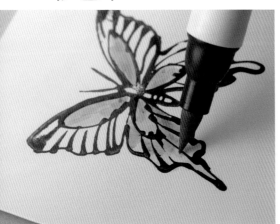

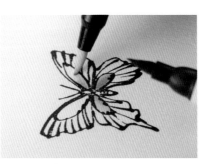

方法 2 以專用調和筆沾取著色。

方法 3 先塗在壓克力塊或抗熱墊上，再利用水筆沾取塗色。

方法 1 直接塗色。

水性色鉛筆／水性蠟筆

方法 1

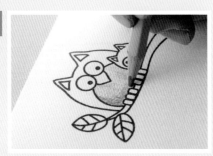

1 先用色鉛筆塗色。

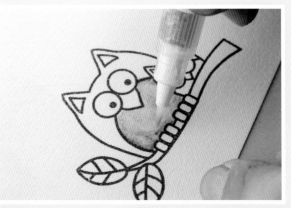

2 再用水筆暈開。

方法 2

1 用水筆沾取色鉛筆的顏色後。

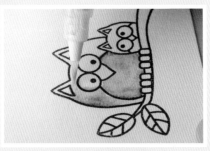

2 再於圖案上著色。

酒精性麥克筆

1 先以最淺的顏色大範圍著色。

2 再用深兩號的顏色塗於陰影的部分。

3 再用之前的淺色麥克筆將兩色融合。

推色／刷色

水性印台

1 利用刷色棒或刷色海棉沾取印台顏色。

2 以畫圓的方式，由外往內，將顏色由紙張邊緣逐漸往中間刷淡。

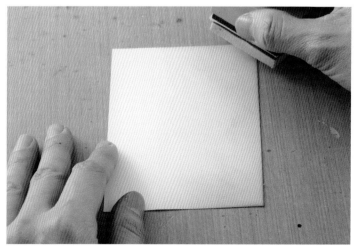

熱風槍

熱風槍看起來像吹風機但熱度高很多，通常用在熱溶凸粉、熱縮片、或是加速吹乾作品，是必備的基本工具。

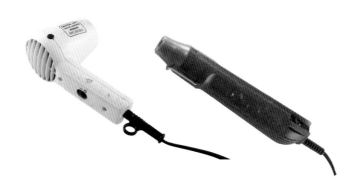

定位尺

定位尺是一個幫助你將印章精確的蓋在你想要的位置上的工具，通常是一個 T 字型或是 L 型的尺，搭配一片塑膠片使用。

定位尺使用方法

1 先將所附的塑膠板靠緊直角的部位放好。

2 將印章底座的邊角緊靠定位尺的直角，將圖案蓋在塑膠片上。

3 移開定位尺，將塑膠片移到紙張上，把字章對準想要蓋印的位置（這裡我想要讓字句放在盾徽的中間），放好不要移動。

4 再一次把定位尺拿回來靠緊塑膠片放好。

5 定位尺不動，移開塑膠片，把印章拍好色之後，一樣將印章的邊角緊靠定位尺，把字章蓋在紙上。

6 如此就能將字句精確的蓋在盾徽上了。

滾輪

滾輪在大面積的背景著色上很方便，透過在滾輪上黏貼或纏繞物件的方式，還可以製造許多有趣的背景與線條，相當實用。彩印上使用的滾輪多是整塊橡皮製成，可以在手藝店或是美術社找到（滾輪的用法請見 p.127）。

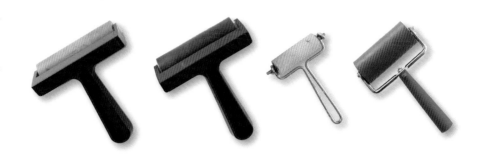

打洞器與刀模

可以用來將蓋好的圖案取型下來，或是作為裝飾物件，疊襯圖案等用途，選擇性非常多。一般紙張使用打洞器或刀模皆可，但是刀模的圖案選擇與細緻度比打洞器要多，尤其厚磅數的卡紙更是需利用刀模才能切割。刀模分厚薄兩種，皆需搭配刀模機使用，較厚的紙板與灰卡、甚至是塑膠片、鋁罐等，就必須使用厚刀模。各家刀模機能使用的刀模種類不同，購買前要多做功課才不會買錯。

各式刀模機

電動切割機

各式刀模

各式打洞器

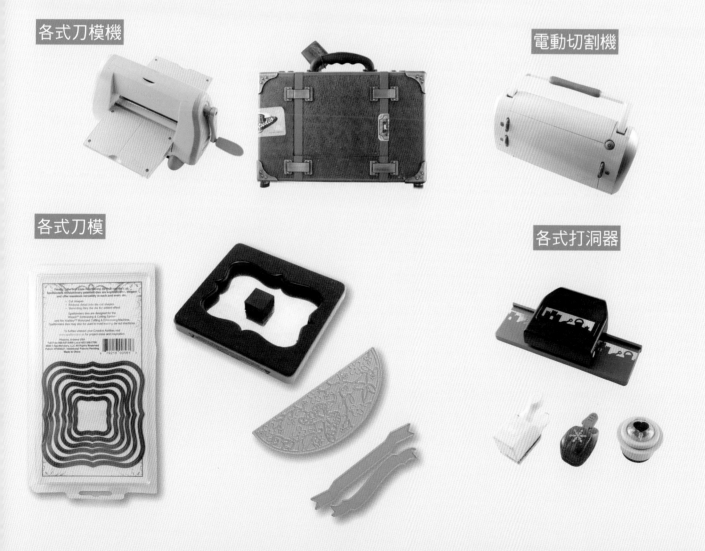

刀模／刀模機 VS. 電動切割機

	刀模機	電動切割機
價格	機器價格約在 1000 元～ 13000 元，刀模價格約 100 元～ 1000 元，入門門檻較低，但軟體價格較高。	機器價格約 4500 ～ 13000 以上，軟體價格則從 0 元起～ 900 元以上，入門門檻較高，但軟體價錢便宜。
收納	各式刀模，尤其是厚刀模的收納，非常占空間。	採用數位檔案或小型卡匣，收納較容易。
圖案細緻度	可以裁切非常細緻的圖案。	因使用旋轉刀頭，在圖案轉折處容易有毛邊。
圖案尺寸	較受限。除了頂級機型之外，圖案最大只到6 英寸大小。	可以裁切 12 英寸大小的圖型或字母。
圖案變化性	必須遷就刀模本身的設計，無法放大或縮小。	可以自由變化圖案大小、粗細，增加陰影……等。也可以隨意連結、組合圖案，或是自行設計圖案。
可裁切的材質	搭配厚刀模，可以裁切厚灰卡、塑膠片、金屬、帆布、泡棉、軟木板等較厚的材質。	大多用於紙張的裁切，雖有厚刀頭可替換，但仍無法切割太厚太硬的材料。
方便性	體積適中，手動操作，不需連接電腦，任何年齡任何場所都可以使用，但是大量製作時較費力。	大多需要插電使用甚至連接電腦操作，軟體均為英文介面。使用場所與族群較為受限。但是大量裁切時較為便利。

抗熱墊

抗熱墊是一張像烤盤紙的墊子，中間是布料，兩面塗有鐵氟龍，最外層是一層極薄的玻璃塗料，它的特性是耐熱、隔熱、防水、防沾黏，好清洗。因此可以在上面燙凸粉，作烙印、刷色、熨燙布料、用熱熔膠，還可以當作調色盤，是很實用的工作桌面。唯一要注意的是絕不能凹摺或是在上面切割，除此之外，隨便怎麼用都行。

裝飾用品

紅花還得綠葉來配，一個恰到好處的飾品往往能帶來畫龍點睛的效果。緞帶、鈕釦、兩角釘、貼紙、銅釦、圖卡、銅飾、紙花／人造花，半珠等，是做卡片時常用的裝飾品，在一般大型文具店或是手藝材料行就可以買到，有時我也愛逛逛布店、花市、甚至五金行，都可以找到意想不到的小配件呢！

兩角釘的用法

兩腳釘長得像個圖釘一樣，不過釘腳是可以分開壓平固定的。除了有多種尺寸可選擇之外，還有很多可愛造型的圖案，應用也很廣泛。

1 先在想要放置兩腳釘的地方戳一個洞。

2 把兩腳釘穿過小洞。

3 翻到背面，將釘腳分開並用力壓平，就可以固定了。

銅釦的用法

銅釦又稱雞眼釦，因為中間有孔洞，所以常常與緞帶、細繩之類的配件搭配使用，一樣有許多不同的尺寸與圖案可選擇。使用時需利用專門的銅釦工具來固定。

坊間可找得到的銅釦工具有很多種：圓斬、菊花斬、彈力棒，或是下面示範的鱷魚剪。鱷魚剪是 Crop-A-Dile 的暱稱，它是一款兼具打孔器與銅釦固定的二合一工具，而且力量強大，連木頭、鋁罐都可以洞穿呢！

1 先用鱷魚剪上面的打孔器打一個洞。

2 把銅釦像這樣穿過洞口。

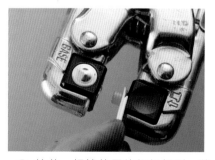
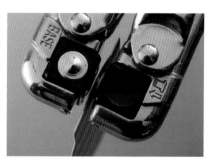

3 接著，根據使用的銅釦類型，將前面的基座轉到相對應的底座，然後套上銅釦（購買的時候，產品包裝背面有圖示告訴大家，要記得留下來喔！）。

4 用力壓下把手、壓緊。

5 看到銅釦開花就可以了！

踏出第一步

the
first step:
just
stamping

基本蓋印

1 準備一個穩固平坦的地方，鋪好紙張，必要時可以墊塊印章墊。

2 印章面朝上放在桌上，拿起印台輕拍印章，千萬不要用力擠壓印台，免得印泥或墨水過多，容易弄得作品髒兮兮的。

3 拍好之後拿起印章對著光檢查一下，有拍到顏色的地方應該會水水亮亮的，再蓋印之前要確定圖案都有均勻拍到顏色才行。

4 將印章垂直放到紙張上，以一隻手固定印章，另一隻手在印章的角落以及中間略微按壓，盡量不要晃動印章。尺寸越大的印章施力要越大，尺寸越小或是材質較軟的水晶章則施力要輕。

5 小心拿起印章，確定顏色都乾了之後才能碰觸，有些印台乾得較慢，這時可以用熱風槍吹一吹，加速乾燥時間。

TIPS

1 每次蓋印都要重新拍色，圖案顏色才會飽滿。

2 印台一定要用輕拍的方式，不要用刷或磨擦的方式上色。

3 如果不確定所使用的顏色是不是適合，或是顏色是否拍好了，可以先在空白紙張上練習試蓋，減少失敗的機率。

錯誤修正

就算是老手也有失誤的時候，而且往往是在最後即將完成的那個時刻功虧一簣。如果錯誤不大，下面有幾招小祕訣可以瞞天過海一下……

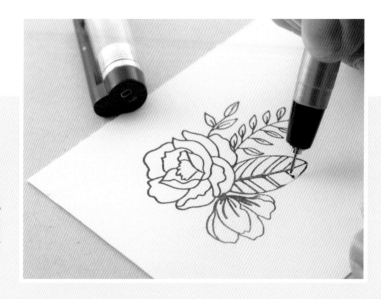

方法 1

線條不清楚：如果圖案有些許地方線條不清楚，用一支 0.05 的細針筆小心沿著圖案描繪一下就可以修補了。

方法 2

圖案不完整：如果是陰刻章或是粗體章圖案沒蓋好，缺了一塊，用棉花棒沾印台輕輕塗上去就可以了，也可以用油性色鉛筆仔細將缺角或不均勻的地方塗滿。

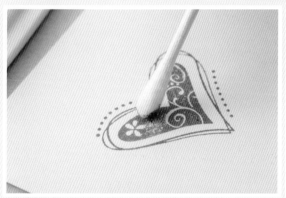

方法 3

透明片蓋糊了：透明片或熱縮片這種滑溜的表面，一不小心就可能因為手滑而蓋糊了，這時不用驚慌，用防水印台清潔液擦去再重蓋就可以了。不過不建議重複太多次，否則還是會變得髒髒的喔！

KISS ON

kiss on 與下一個 kiss off 技巧都是將一個印章的圖案
轉印到另一個印章上的方法。尤其適合圖案單純的陰
影章。會稱為 kiss，是因為兩顆印章要互相碰觸的緣
故。透過 kiss on 和 kiss off，我們可以在同一顆印章
上變化不同的圖案，增加印章的變化性。

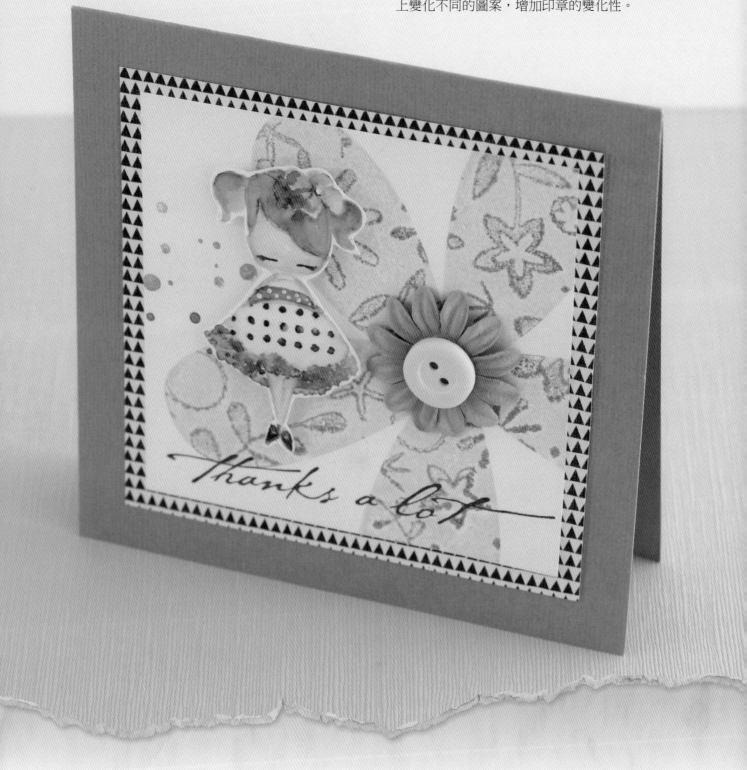

You Will Need | 工具

1. 花瓣陰刻章，背景章（幾何或是簡單線條者為佳）
2. 字章，人物章
3. 紫羅蘭色油墨印台、紫紅色油墨印台
4. 黑色印台
5. 淡棕色水性印台
6. 水性色鉛筆或彩色筆
7. 水筆
8. 裝飾用的紙花、鈕釦
9. 白色卡紙、水彩紙
10. 搭配用的美編紙與卡紙

1 將花瓣陰刻章拍滿紫羅蘭色印台，另一個背景章則拍上紫紅色印台。

2 將背景章蓋到陰刻章上。

3 將背景章移開，這時原本平淡無奇的花瓣圖案上面就會出現剛剛背景章的圖案。

4 將花瓣章蓋到白色卡紙上，裁切成正方形。

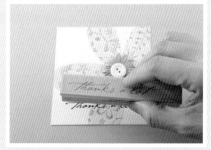

5 把鈕釦貼到紙花上，再黏貼到花瓣圖案上作為花心，並蓋上感謝語的字章。

6 在水彩紙上用淡棕色的水性印台蓋上小女孩的圖案，以水彩技巧上色（上色方法請見 p.119）。

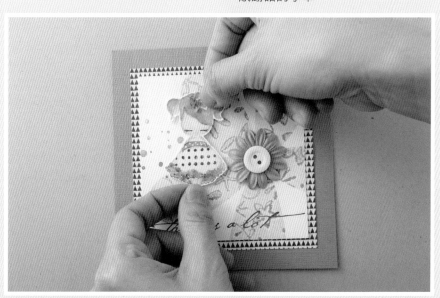

7 將小女孩剪下貼在背景上，如圖組合成卡片。

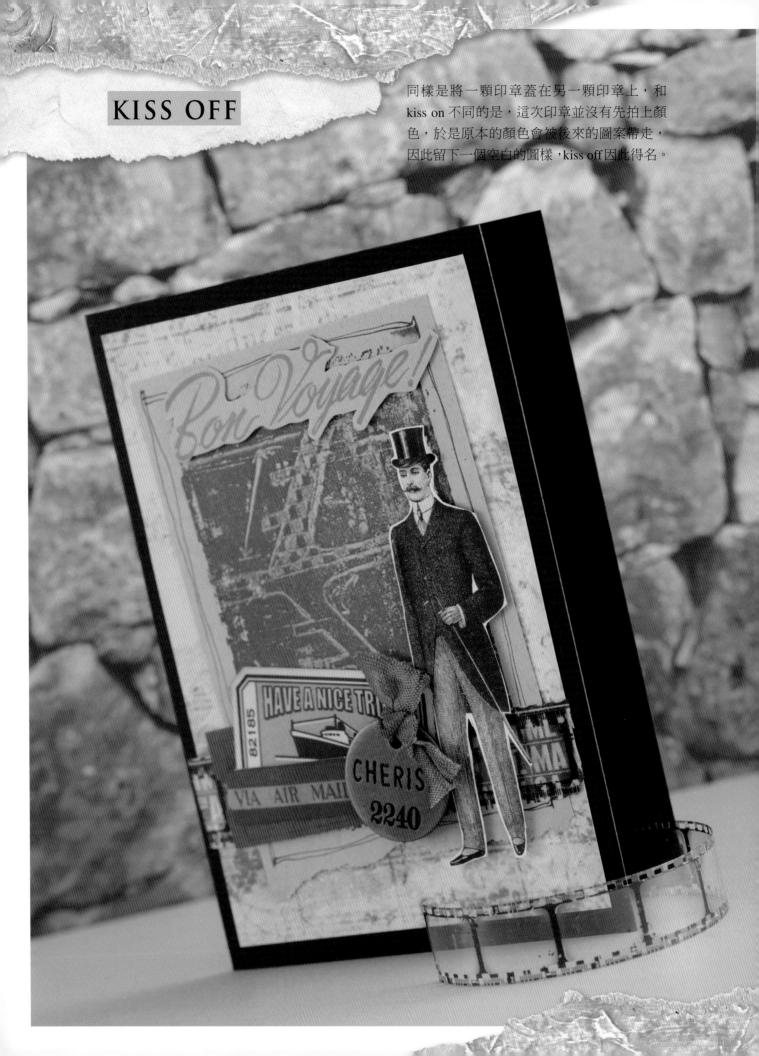

KISS OFF

同樣是將一顆印章蓋在另一顆印章上，和 kiss on 不同的是，這次印章並沒有先拍上顏色，於是原本的顏色會被後來的圖案帶走，因此留下一個空白的圖樣，kiss off 因此得名。

You Will Need | 工具

1. 長方形陰影章、與旅行有關的圖案章、字章
2. 深灰色油墨印台、藍色印台
3. 棕色、金黃色、綠色復古印台
4. 牛皮紙色卡紙、美編紙、黑色卡紙
5. 人物圖卡、旅行標籤、圓形金屬吊牌、白色水洗緞帶
6. 紙膠帶、膠卷裝飾塑膠片

1 將長方形陰影章仔細用深灰色油墨印台拍好。

2 取另一個有飛機圖案的線條章，不要拍色，直接蓋在陰影印章上，稍微向右或向左移動一下。

3 這時會見到原本印章上的顏色被第二個印章帶走，而留下空白的圖案。

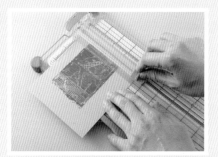

4 將圖案蓋到牛皮紙色的卡紙上，裁成滴當大小。

5 把字章用藍色印台蓋在另一張牛皮紙色卡紙上，剪下備用。

6 把復古印台抹在抗色墊上，噴水。

7 拿水洗緞帶沾取抗熱墊上的顏色，吹乾。

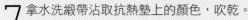

8 將步驟4完成的背景貼到裁切好的美編紙與黑卡上，用人物圖卡及其他標籤、配件裝飾。

ROCK N ROLL STAMPING

rock n roll 技巧其實跟搖滾樂無關，簡單來說，這只是一個替圖案加上一圈深色的陰影的技巧，會取名「Rock N Roll」，可能是因為印章需要在印台上「滾一圈」吧！

You Will Need | 工具

1. 陰刻章（氣球），生日祝福字章
2. 白色卡紙、蘋果綠卡紙
3. 各種深淺不同的油墨印台（這裡使用的是草綠、橄欖綠、橘紅、深紅、天藍、藍）
4. 黑色油墨印台
5. 圓形和星形水鑽

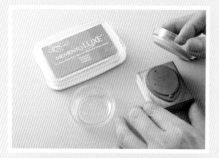

1 先拿淺色印台在氣球印章上拍滿顏色。

2 將印章圖案的邊緣在另一個深色的印台上滾動一圈，注意不要碰到圖案的中間部分。

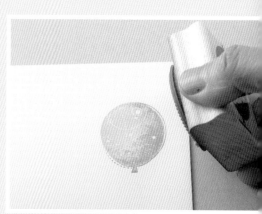
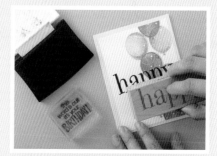

3 將圖案蓋在白卡紙上，如此便會看到在圖案邊緣有類似陰影的效果。

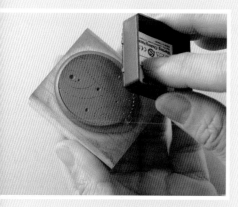

4 當印台比較小時，可以直接拿深色印台在圖案邊緣輕拍一圈，一樣可以做出深淺的效果。

5 更換不同深淺顏色的搭配，依序把氣球蓋在卡片右邊，讓它們有再冉上升的感覺。

6 蓋上字章，把卡片組合好。

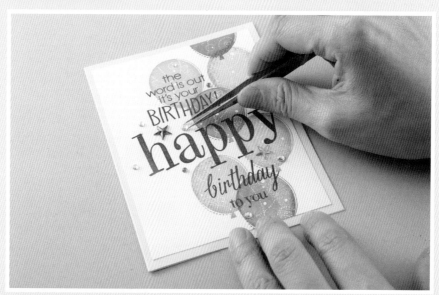

7 最後再貼上水鑽裝飾就可以了。

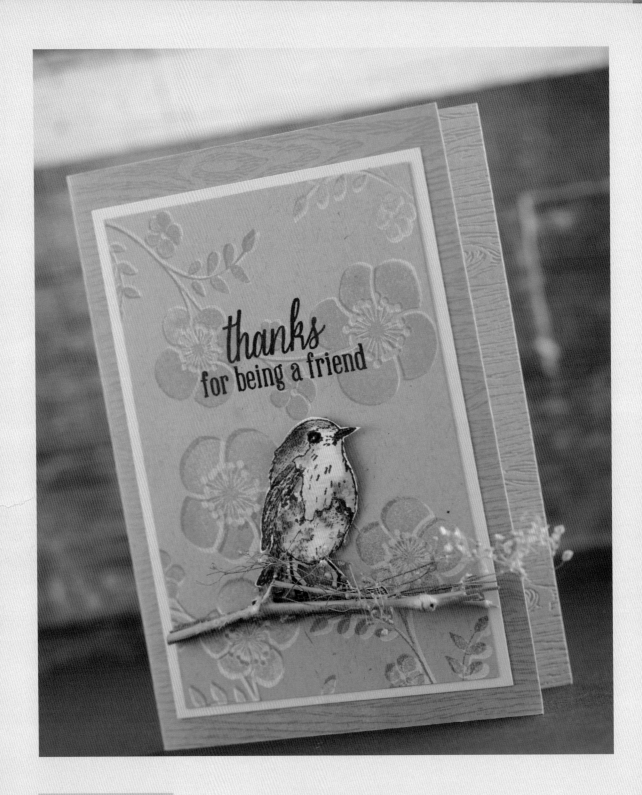

SHADOW STAMPING

shadow stamping 是利用重疊蓋印來製造陰影的技巧。而且因為利用了顏料系和染料系印台的特性，完成的畫面有時會有浮雕的錯覺，相當有趣！

You Will Need │ 工具

1. 白色油墨印台
2. 灰棕色水性印台
3. 印章（盡量選圖案線條較粗者為佳，這裡使用的是中國花卉）
4. 小鳥圖案印章、字章
5. 定位尺
6. 壓凸棒與軟墊
7. 牛皮紙色卡紙、米白色卡紙、木紋紙
8. 水筆和水性色鉛筆
9. 黑色防水印台

1 把花卉圖案拍上白色印台並蓋在牛皮紙色卡紙上。

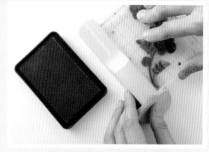

2 將印章清乾淨，拍上灰棕色水性印台，蓋在定位尺的塑膠片上。

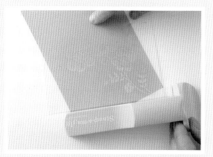

3 將圖案重疊到先前蓋好的圖案上，稍為錯開一點。把定位尺放回來。

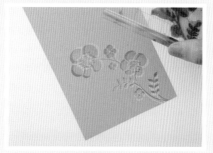

4 將印章再度拍上灰棕色印台，蓋到先前的圖案上。

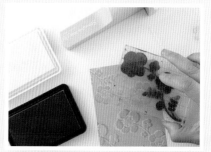

5 重複這樣的步驟，把花卉圖案蓋滿整張紙。

6 完成的背景。

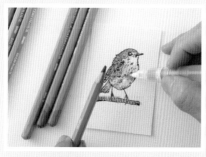

7 小鳥圖案以黑色防水印台蓋在白色卡紙上，用水性色鉛上色。

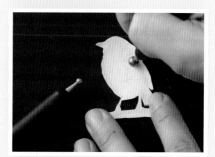

8 剪下上好色的小鳥圖案，翻到背面放在軟墊上，稍微用壓凸棒沿著外緣繞圈。

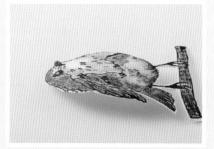

9 小鳥就會有些許弧度，看起來比較立體。

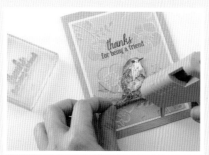

10 蓋上字章，組合卡片。

SECOND GENERATION STAMPING
二次蓋印的運用

所謂二次蓋印是指蓋完印章後，不再拍色，直接蓋第二次。此時所呈現的顏色會比第一次淡許多，利用這種蓋法可以很輕鬆的製造前後的層次，或是製造畫面淡出與遠近的感覺。

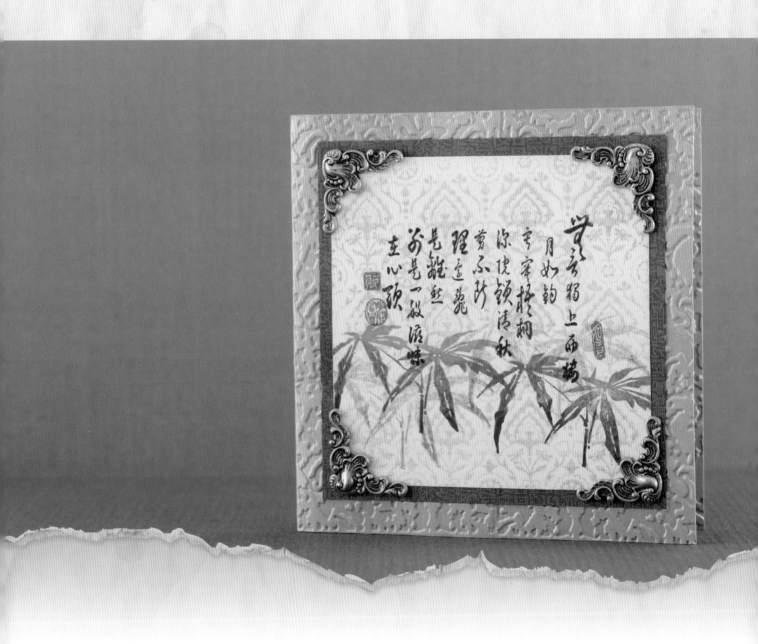

You Will Need | 工具

1. 印章（竹葉、詩詞、落款章、背景章）
2. 大地色系漸層印台、淡金色水性印台、黑色印台、暗紅色印台
3. 白色卡紙、寶藍色漢家紙、淺金色珠光紙
4. 雕花邊角
5. 壓凸板、刀模機

1 先把竹葉圖案拍上漸層印台的顏色，蓋在白色卡紙上。

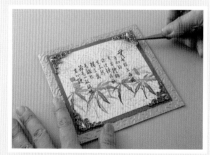

2 接著，不用重新拍色，立刻在旁邊再蓋一次，於是一深一淺的兩簇竹葉便出現了。

3 重複這樣的步驟2次。

4 背景章拍上淺金色的印台蓋在紙上，將詩詞及落款蓋章在竹葉的上方。

5 淺金色珠光紙用壓凸板過刀模機，壓出紋路，摺成卡片。

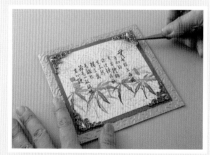

6 如圖組合卡片，四周用雕花邊角裝飾。

STAMPING
WITH BLEACH

大家有沒有不小心將漂白水滴到彩色衣服上，結
果造成一大片白斑的悲慘經驗？利用漂白水和水
性染劑相剋的原理，我們可以在彩色的背景上製
造白色的圖案，或是在彩色紙張上蓋出褪色的圖
案，不過，記得準備口罩！

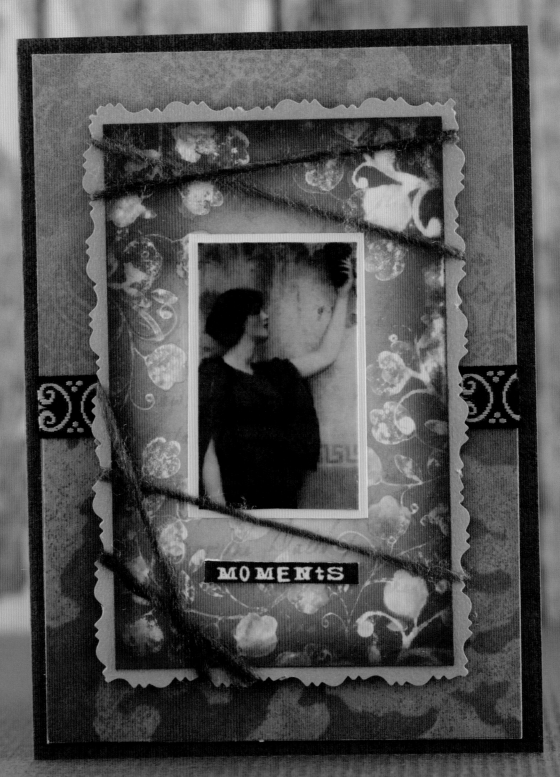

You Will Need ｜工具

1. 漂白水（最普通的白蘭就很好用了，不要選擇「彩色衣物可用」的！）
2. 廚房紙巾
3. 印章（花朵、背景字章）
4. 古典仕女圖卡
5. 復古印台數個
6. 刷色棒或刷色用海棉
7. 米白色卡紙、深咖啡色卡紙、霧金色珠光紙
8. 花邊剪刀
9. 美編紙、織帶、彩色毛線
10. 水筆和水性色鉛筆

1 在米白色的卡紙上刷上各種深淺顏色的復古印台，顏色可以刷深一點，抗色效果較好。

2 拿幾張廚房紙巾，摺成長方型，放在盤子裡。

3 將漂白水倒在紙巾上，這就是「印台」。

4 將花朵圖案的印章沾取漂白水之後，蓋到刷色背景上。

5 不一會兒。漂白的圖案立刻就顯現出來了！

6 重複這樣的步驟將圖案蓋滿卡片四周。

7 等漂白水揮發完全之後，就可以利用水性色鉛上色。

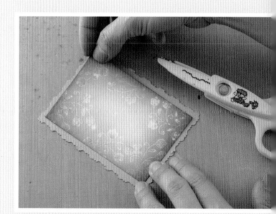

8 霧金色珠光紙用花邊剪刀剪出花邊。

註：漂白水對橡皮還是有一定程度的傷害，使用完畢的印章記得要立刻清洗乾淨。

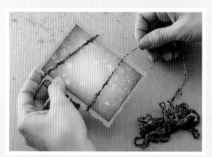

9 將做好的漂白水背景貼到珠光紙上。用彩色毛線略為纏繞。

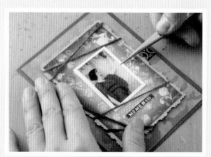

10 貼上圖卡，再貼到美編紙上，組合成卡片。

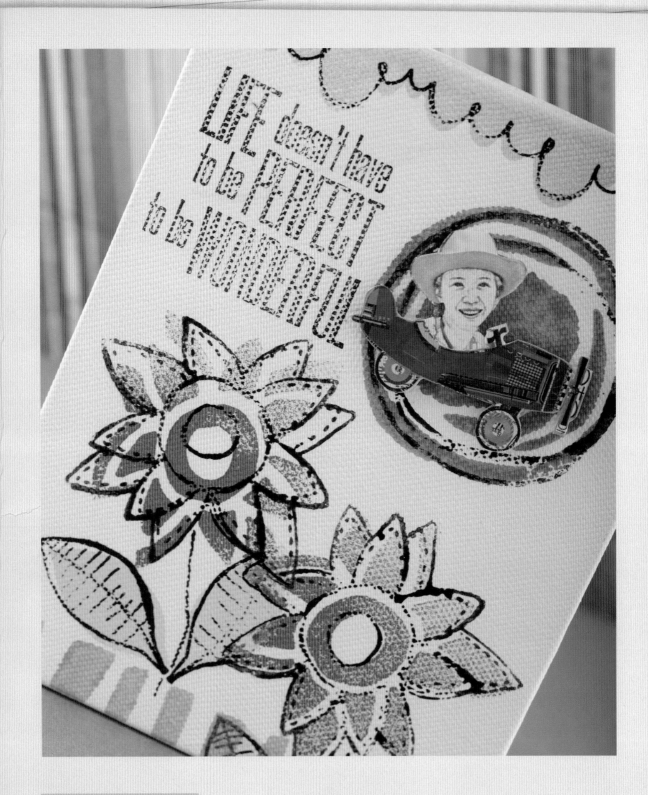

STAMPING WITH PAINT

顏料在木器、布料、或是畫布上的遮蔽力比起印台要好很多，而且取得容易，顏色不容易脫落，是很實用的用法。由於必須趁顏料未乾之前，用清水將印章清洗乾淨，因此這個技巧比較適合草皮章，水晶章，與泡棉章等材質。

You Will Need｜工具

1. 抗熱墊
2. 壓克力顏料
3. 泡棉印章、水晶章
4. 海棉刷
5. 上好 Gesso 的畫版或畫布
6. 滾輪
7. 影印的相片或圖片
8. 圖卡
9. 字章
10. 黑色印台

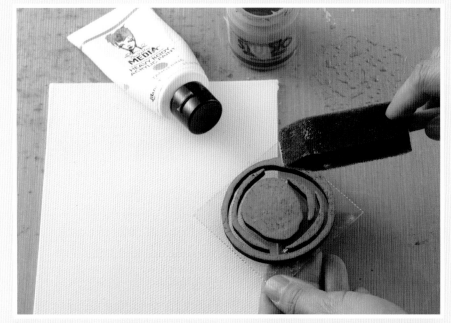

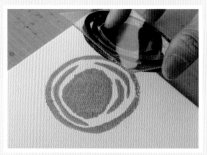

1 將少許壓克力顏料擠在抗熱墊上，用海棉刷或化妝海棉將顏料拍到印章上。

2 然後將印章蓋到畫布上（如果是蓋在衣服或袋子上，可以在內層墊一張烤盤紙或卡紙，以免顏料滲透到另一側去）。

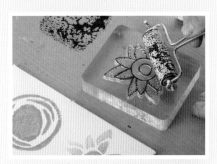

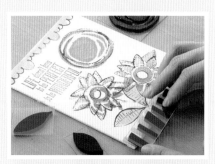

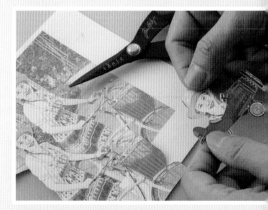

3 如果是線條章或是較細緻的圖案，則可以使用滾輪來上色。

4 如圖，依序將所有圖案蓋好。

5 利用相片處理軟體將照片做成鉛筆畫的感覺，影印或列印出來之後，與圖卡拼貼組合。

6 把製作好的圖卡貼到畫板上，旁邊蓋上字章，完成作品。

STAMPING
WITH MARKER

手邊的印台顏色不夠多嗎？拿出你最愛的彩色筆，這個技巧連小朋友都能操作！請一定要在鏡銅紙上試試，你一定會喜歡那樣顏色鮮明強烈的效果！

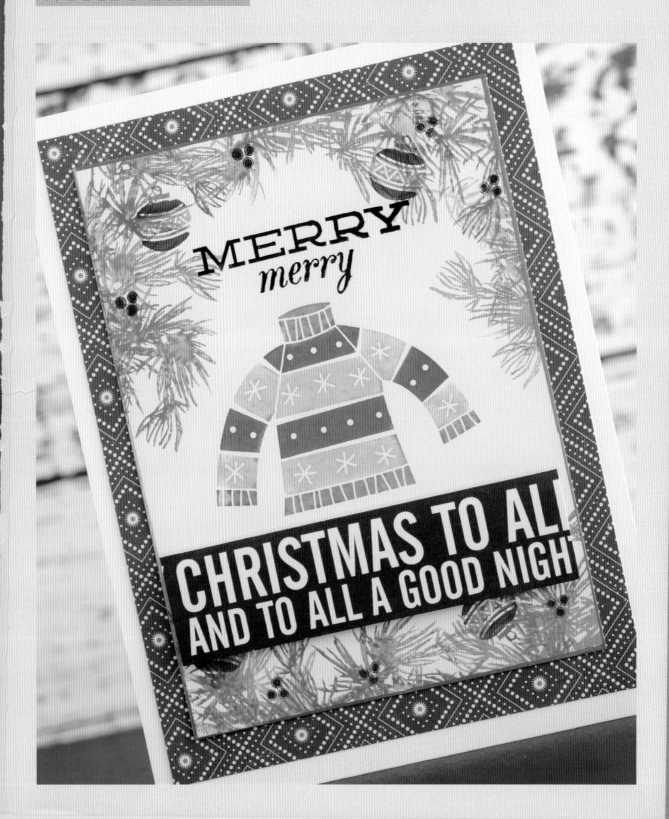

You Will Need | 工具

1. 水性彩色筆
2. 黑色印台
3. 聖誕節主題印章
4. 白色鏡面紙
5. 美編紙
6. 白色卡紙

1 分別在毛衣圖案上塗上粉紅色和紫紅色條紋。

2 對著印章哈一口氣。

3 然後蓋到鏡面紙上。

4 用墨綠和松針綠彩色筆將松葉圖案塗上顏色，枝幹部分則塗上深咖啡色。

5 一樣用嘴巴對著印章哈氣之後，依序將松葉蓋滿卡片的上緣和下緣。

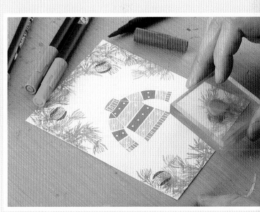

6 取一個聖誕吊飾的印章，用彩色筆上色之後蓋在枝葉之間。

8 加上字章與美編紙，組合成卡片。

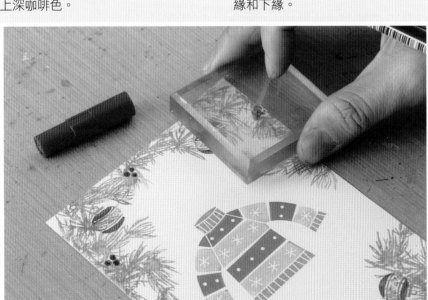

7 將點點章塗上紅色，蓋在枝葉之間作為漿果。

STAMPING WITH CHALK

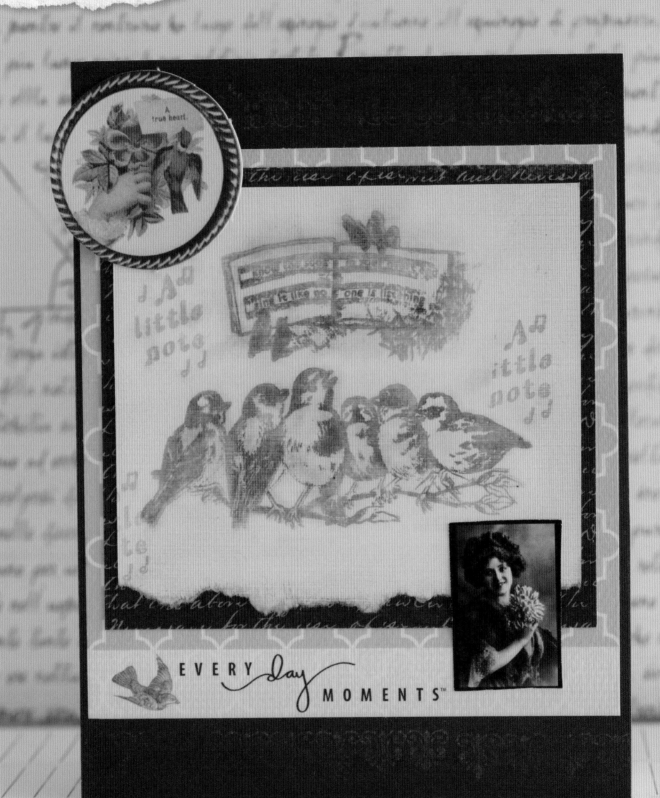

You Will Need | **工具**

1. 浮水印台
2. 粉彩條或是粉彩盤
3. 棉花棒
4. 米白色卡紙或是插畫紙
5. 金色油墨印台
6. 印章、邊條章
7. 圖卡
8. 咖啡色卡紙與美編紙
9. 粉彩專用完稿膠

1 取一張白色卡紙，在上面用浮水印台蓋好小鳥們、樂譜以及音符等圖案。

2 用棉花棒沾取粉彩顏色，輕輕拍在圖案上，然後略為推開。

3 較大範圍的地方，例如背景，則可以用絨球來拍色。

4 把卡紙的下緣撕成不規則線條。

5 拍上浮水印台，用粉彩刷色。

6 噴上完稿膠定色。

7 如圖將花邊印章用金色印台蓋在咖啡色卡片上。

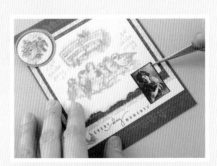

8 依序貼上圖卡及美編紙完成卡片。

STAMPING WITH PIGMENT POWDER

pigment powder 有人稱為色母，是一切顏料的基本色料。這裡所使用的 pigment powder，帶有含蓄的珠光，一般俗稱金質粉，通常搭配浮水印台或是專用印台來使用。雖然任何紙張都可以用，不過珠光金質粉在深色背景上特別顯色，尤其有些 interference color（阻光顏料），一定要在黑色背景上才能見到真正的顏色喔！

You Will Need | 工具

1. 金質粉（Ranger perfect pearl）
2. 大小筆刷
3. 浮水印台或金質粉專用印台
4. 黑色卡紙
5. 小噴瓶
6. 印章

1 將印章以金質粉專用印台蓋在黑色卡紙上。

2 用小筆刷沾取金質粉，點在想要上色的部位，可以同時上多個顏色。

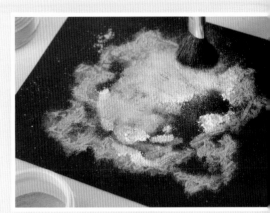

3 先用大筆刷按壓金質粉。

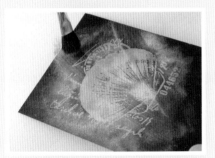

4 再刷掉多餘的粉末。

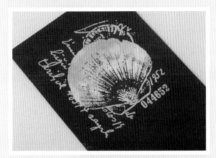

5 閃閃亮亮的圖案便出現了。

6 最後要記得噴水或是用完稿膠定色（Ranger 公司的金質粉本身已含膠質，只要噴水即可，不需使用完稿膠）。

7 將塑膠字母用壓克力顏料以點拍的方式略為著色，製造斑駁的效果。

8 等顏料完全乾燥之後，便可以黏貼到卡片上，完成作品。

STAMPING ON CLEAR

透明材質的物件例如塑膠片、投影片、壓克力、玻璃……等，清澈透明，無論是製作夏季的風鈴或是冬季的聖誕卡片，都能為作品增添一抹晶瑩剔透的氣氛，當重疊在畫面上時，則往往有 3D 透視的感覺，令人著迷！

You Will Need | 工具

1. 溶劑型印台（StazOn Opaque 白色）
2. 雪花背景章
3. 封面用塑膠片或是賽璐璐片
4. 羊皮紙、美編紙
5. 聖誕紅紙花、兩腳釘
6. 圖卡或相片
7. 字章
8. 裝飾用半珠

1 將塑膠片對摺成卡片。

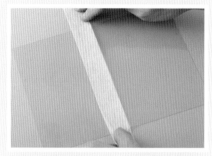

2 打開攤平之後，用透氣膠帶沿著中線貼好，把透明卡片固定在桌面上。

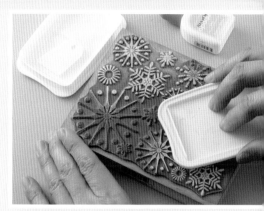

3 將雪花背景章拍上白色 stazon 印台。

4 輕輕「放」到透明片上，以一手固定，一手按壓的方式，均勻施力。

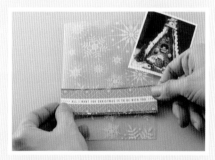

5 等顏色完全乾燥之後便可以貼上美編紙及照片。

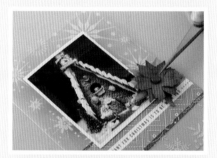

6 組合聖誕紅紙花，花心用兩腳釘固定，貼在照片的右下角。

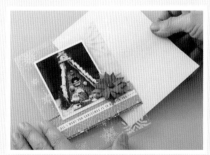

7 將羊皮紙對摺，裁成比透明卡片略小的尺寸，放入透明卡片內側，這樣就可以遮住黏貼雙面膠的痕跡了。

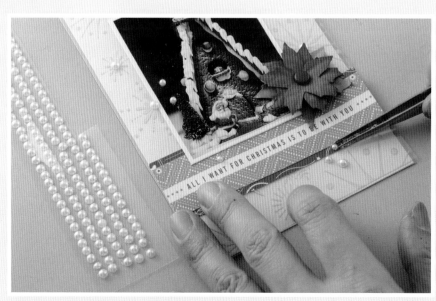

8 貼上半珠做裝飾，完成卡片。

FAUX TILE STAMPING
仿拼花磁磚技法

You Will Need | 工具

1. 摺線板、摺線筆（或是直尺，壓凸筆與軟墊）
2. 雪銅紙、白色卡紙
3. 復古花紋背景章、字章
4. 水性印台
5. 刷色棒或海棉
6. 紙膠帶
7. 圖卡
8. 壓凸板、刀模機
9. 花邊剪刀

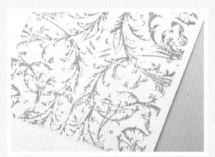

1 以 0.5 吋為間距，在紙上用摺線板或圓珠筆壓出縱線。

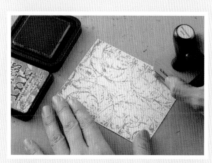

2 將卡紙向右轉 90 度之後，同樣以 0.5 吋為間距壓出縱線。

3 將印章拍好顏色，蓋在卡片上。

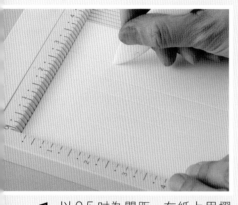

4 由於壓線的關係，圖案便會出現格子狀的紋路，好像拼花磁磚一樣。

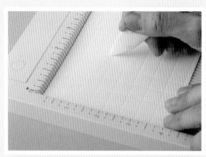

5 以刷色棒在背景上輕輕刷上水藍色印台。

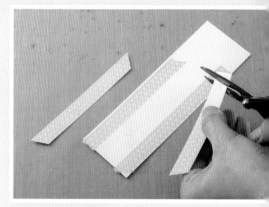

6 將紙膠帶貼在白紙上切成邊條。

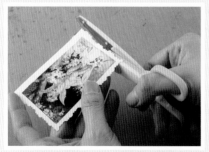

7 圖卡以花邊剪刀剪出花邊。

8 以壓凸板在一張白色卡紙上壓出木紋圖案。

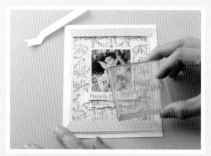

9 蓋上字章，組合成卡片。

BLACK MAGIC
黑魔法技法

在深色的紙上很難顯出彩色，如果不想被金、銀與白色侷限，那麼可以試試在白色圖案上著色，印台用一般油墨印台就好，著色則用油性色鉛筆，彩色筆可是沒辦法顯色的喔！

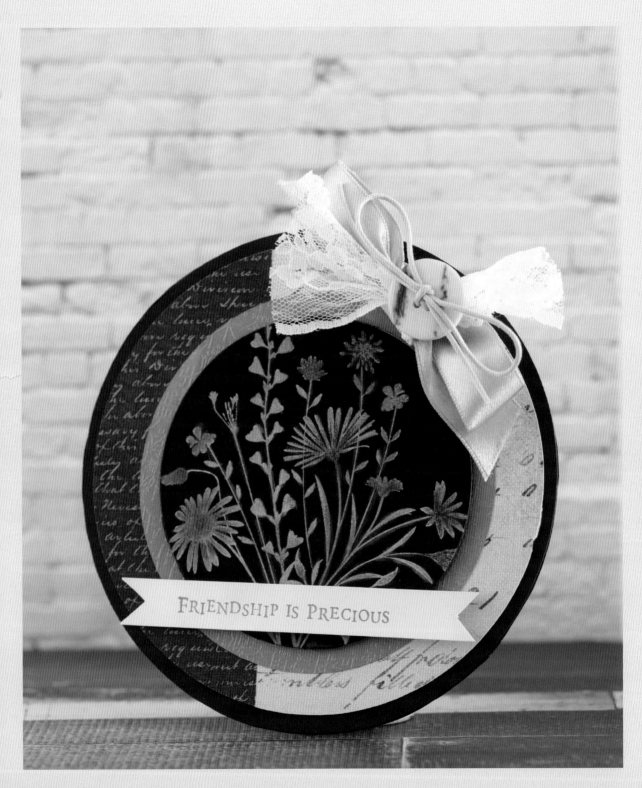

FRIENDSHIP IS PRECIOUS

You Will Need ｜ 工具

1. 白色油墨印台
2. 黑色卡紙
3. 印章（盡量選擇有足夠上色空間的粗體章或陰影章）
4. 油性色鉛筆
5. 熱風槍
6. 搭配用的美術紙與美編紙
7. 圓型刀模或割圓器
8. 緞帶、鈕釦、細皮繩
9. 摺紙棒

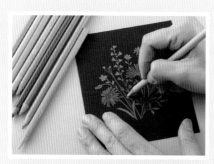

1 將花草圖案用白色印台蓋在黑色卡紙上，用熱風槍吹乾。

2 用油性色鉛筆在圖案上著色，先上深色再上淺色。

3 把上好色的圖案用刀模或是切圓器裁成圓型。

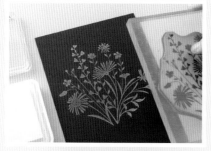

4 將其他美術紙與美編紙分別裁成大小不同的圓。

5 用深咖啡色卡紙裁出兩個大圓，將其中一個大圓的上方，以摺紙棒畫一條摺痕。

6 在摺痕部分貼上雙面膠，將兩個大圓黏貼在一起，就成了一個圓型的卡片。

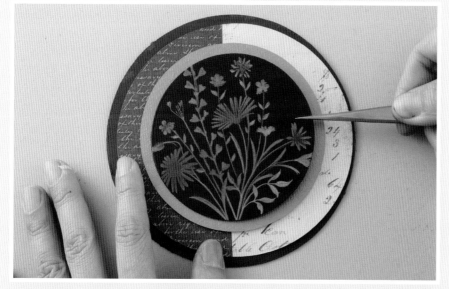

7 把步驟 4 裁好的圓，組合黏貼在卡片上，著好色的圖案用泡棉膠浮貼在中央。

8 利用兩條緞帶打成蝴蝶結，皮繩穿過鈕釦打個結之後，黏在緞帶中間，裝飾在卡片右上角。

Embossing 燙凸

燙凸技巧是許多人，包括我自己，與彩印最初的邂逅，到現在我都還記得自己在金色圖案變亮凸起的霎那間，忍不住睜大眼睛發出讚嘆的樣子！

凸粉的品牌很多，復古的、粉彩的、亮片的、螢光的……顏色種類多到目不暇給！不過基本上可以分成三種粗細：

極細凸粉：顆粒最細，完成後的厚度也最低，適合線條非常細緻的圖案或字章。

一般凸粉：最常見的一種，完成後的立體度明顯，適合大部分的印章。

超厚凸粉：又稱烙印粉，顆粒最粗，宛如砂糖一般。完成後的立體度最厚，因此適合用來製造烙印的效果，或是灌模製作裝飾品。

wow!

heat

embossing

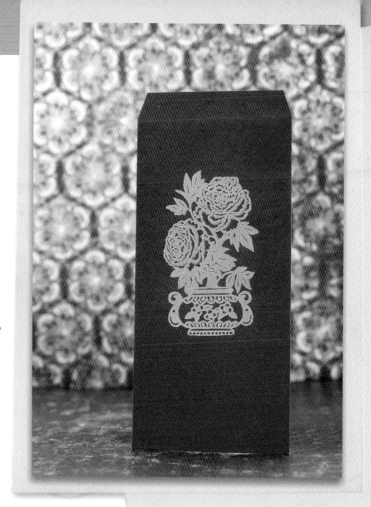

基本燙凸技巧

You Will Need ▎工具

1. 印章、2. 凸粉、3. 浮水印台、
4. 熱風槍、5. 防靜電包或痱子粉、6. 紅包袋。

1 先用防靜電包或是痱子粉輕輕抹過紙面。

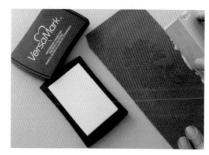

2 將印章拍好浮水印台或燙凸印台，蓋在紅包袋上。

3 灑上凸粉。

4 用手指輕彈紙張，將多餘的凸粉去除（剩下的凸粉可以再倒回罐子裡）。

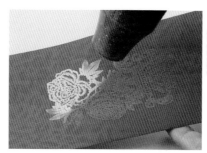

5 用熱風槍加熱，先從一點開始，看到凸粉由平光轉為亮光時，便可以往下一個點移動，直到所有凸粉都融化了。

附註：燙凸的時候可以將紙拿起來吹，減小紙張因受熱而彎曲的程度。

多色燙凸

一旦喜愛上燙凸的驚喜，就很難拒絕那些五顏六色的粉末，正如同印台可以為印章圖案增添色彩一樣，我們也可以將凸粉當作顏料，使喜愛的圖案變的彩色又立體。

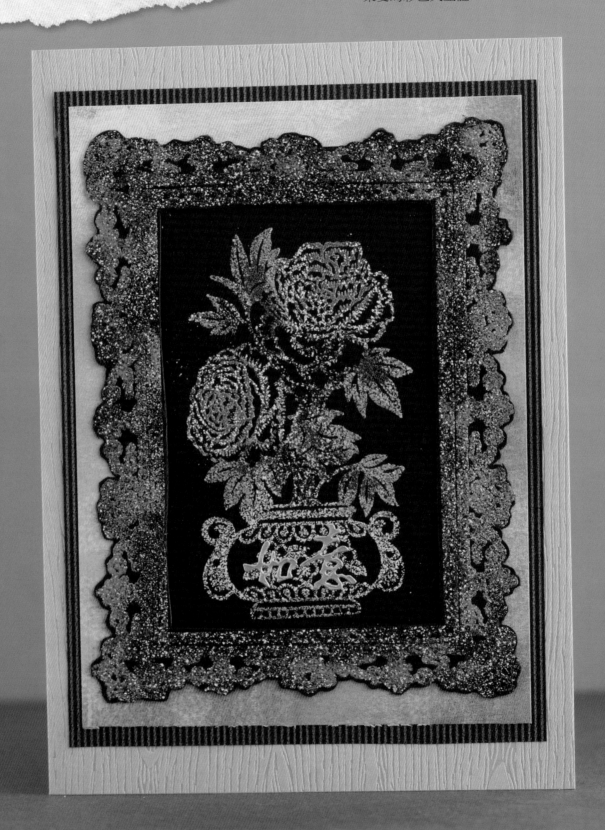

You Will Need ｜ 工具

1. 印章
2. 各種顏色的凸粉
3. 熱風槍
4. 浮水印台
5. 金質貼紙
6. 黑色卡紙、美編紙、木紋紙

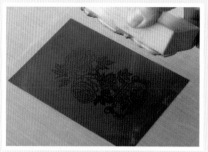

1 將背景圖案拍上浮水印台，蓋在深色紙上。

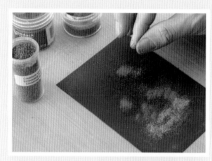

2 準備數種不同顏色的凸粉，分別用手指捏取一小撮，撒在想要的位置。

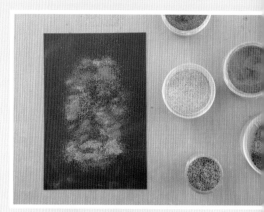

3 直到圖案的各部分都有凸粉，像這樣。

4 拿起卡紙，用指尖在紙張背面以彈琴的方式輕輕彈動。

5 這時凸粉會均勻散布在圖案上，顏色便能融合在一起。

6 彈掉多餘的殘粉，用熱風槍吹融。

7 按照同樣的方法，利用黑色與金色凸粉將雕花畫框燙好。

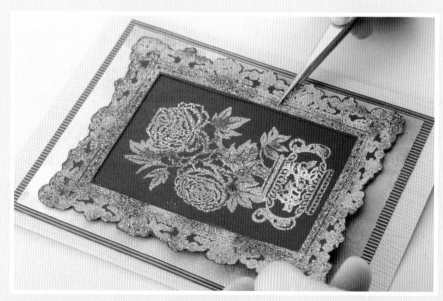

8 裁去畫框的中間部分，如圖組合卡片。

凸粉抗色 凸粉是一種塑化物材質，一旦融化冷卻後便可以防水，因此能夠與水性印台或顏料做抗色。當圖案從色彩中浮現的時候，每個人都會禁不住發出「wow！」的讚嘆聲呢！

You Will Need | 工具

1. 水彩紙，白色卡紙
2. 透明凸粉
3. 背景章
4. 浮水印台
5. 水性染料或水性印台
6. 噴水瓶
7. 緞帶、人造花
8. 刀模、壓凸板

1 將背景章拍上浮水印台，蓋在水彩紙上。

2 撒上透明凸粉，用熱風槍燙凸。

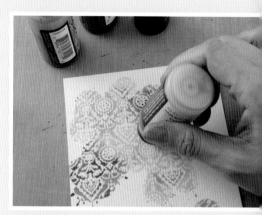

3 將水彩紙略為噴點水之後，用復古染劑塗在背景上。

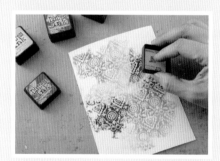

4 也可以用水性印台直接刷色。

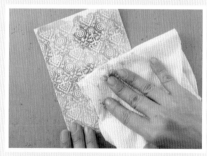

5 最後，用紙巾將凸粉上多餘的顏色擦掉便完成了。

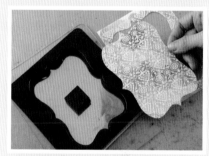

6 將做好的背景用刀模裁成一個大標籤。

7 白色卡紙對摺成卡片，一面用壓凸板壓出木紋圖案。

8 在標籤上綁上緞帶與花朵，貼到卡片上，放上裁好的字句之後便可完成作品了。

仿蠟染技巧

印度蠟染操作繁複，但深受大眾喜愛，現在利用凸粉的特性，我們可以在紙上或布上，用比較簡便的方式製造出蠟染的效果。

You Will Need | 工具

1. 棉紙或宣紙（水彩紙也可以）
2. 透明凸粉
3. 浮水印台
4. 白報紙或空白影印紙
5. 熨斗
6. 印章（盡量不要選擇過於細密的圖案）
7. 水性染料
8. 3D 膠
9. 裝飾用的銅飾，圖片

1 先將棉紙按照筆記本的大小裁好，周邊要預留 2～4 公分左右的摺邊。

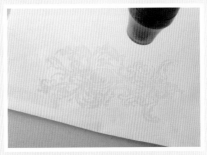

2 將圖案拍上浮水印台，蓋在棉紙上，灑上透明凸粉燙凸。

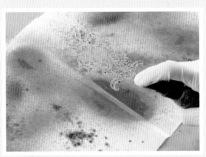

3 將水性染料裝在噴瓶中，隨興的噴灑在紙上。

4 預熱熨斗，將溫度設在棉布的刻度，並關掉蒸氣。

5 將白報紙或空白影印紙覆蓋在圖案上，把熨斗放上去熨燙。

6 趁熱將紙張拿開，凸粉會被熨斗的高熱融化並被紙張吸收，留下平坦而空白的圖案。

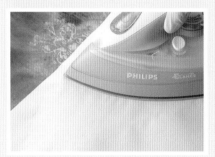

7 依序將所有的凸粉都燙除，注意每次都必須使用空白的紙張部分。

8 取一個銅飾，用打洞器打下一個圓形圖片嵌入飾品中間的凹槽，並填入 3D 膠。

書衣的摺法

1 先將棉紙的上下緣，向內摺入約 2 公分。

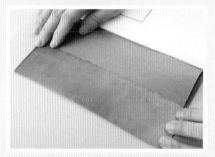

2 放上筆記本，再將棉紙的左側向筆記本封面內摺入。

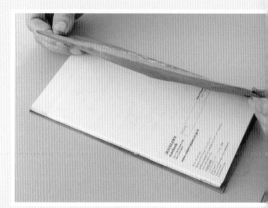

3 並如法完成封底。

4 把筆記本的封面插入書衣側邊的小口袋中。

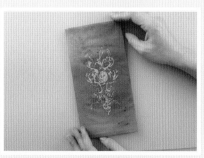

5 這樣就可以包住筆記本了。

JOSEPH'S COAT
喬瑟夫的保護傘

喬瑟夫是聖經中祕密保護天主教徒的聖者，這個技巧和喬瑟夫先生無關，可能只是因為利用凸粉防水的原理保護了原來的背景而得名的吧！

You Will Need | 工具

1. 鏡面紙
2. 浮水印台
3. 透明凸粉
4. 印章
5. 水性印台
6. 化妝海棉
7. 花瓶打洞器、圓形打洞器
8. 美編紙，以及襯底用的卡紙
9. 白色水洗緞帶

1 先以海棉沾取較亮色的水性印台，在鏡面紙上拍上顏色，注意不要使用可以燙凸的顏料系印台或復古印台。

2 等顏色完全乾了之後，將圖案以浮水印台蓋在背景上，用透明凸粉燙凸。

3 將整個畫面刷上一層深色的顏色。

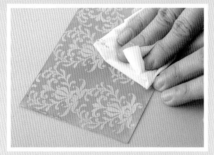

4 拿一張面紙抹去多餘的墨水，這時第一層顏色因有凸粉的保護，便不會被深色顏料覆蓋。

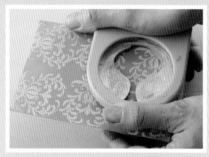

5 將做好的背景以花瓶打洞器打下圖案。

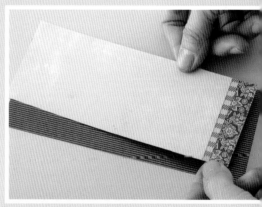

6 將美編紙裁成書籤大小，組合備用。

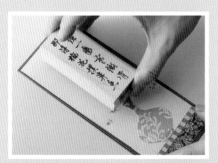

7 預留花瓶的位置，在美編紙上蓋出飄落的花瓣與字章。

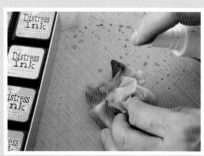

8 緞帶以水性印台染色並吹乾。

9 把花瓶貼到書籤上，在書籤上方打一個小洞，將染好的緞帶打一個蝴蝶結做裝飾。

仿釉彩技巧

除了浮水印台，還有許多其他材料也可以用來黏著凸粉，壓克力顏料就是其中之一。只要趁壓克力顏料未乾時灑上凸粉，連同顏料一起吹乾即可。視不同的組合而定，成品有時像生了鏽的鑄鐵，有時又像上過釉彩的磁器，令人驚艷！

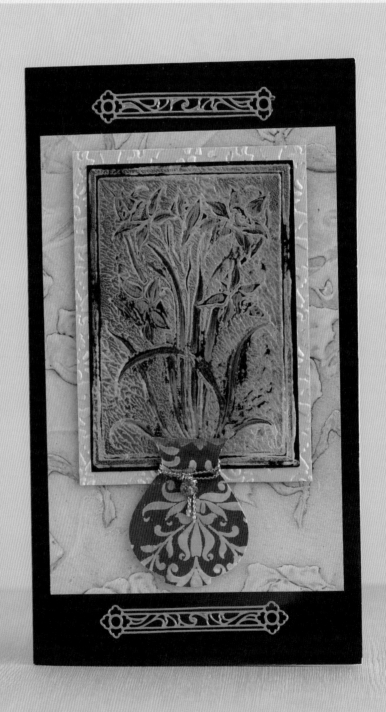

You Will Need | **工具**
1. 壓克力顏料
2. 緩乾劑（可用可不用）
3. 滾輪
4. 透明凸粉
5. 黑色鏡銅
6. 陰刻章

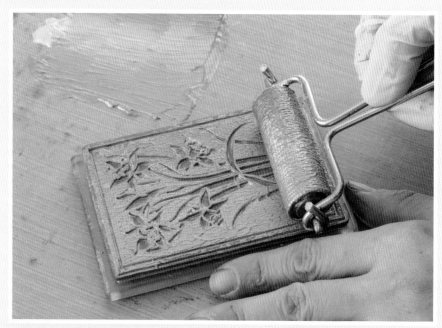

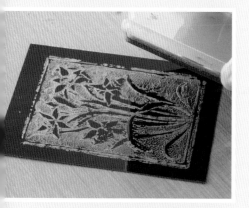

1 取 2、3 個珠光顏色的壓克力顏料，擠出少許在抗熱墊或烤盤紙上，如果怕顏料乾得太快可以加入少許緩乾劑。

2 用滾輪或海棉刷將顏料調開、但不要混色，刷在印章上。

3 立刻蓋在鏡銅紙上。

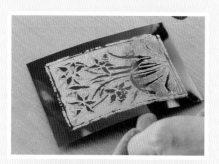

4 趁顏料濕潤時灑上透明凸粉，並用熱風槍吹融凸粉。

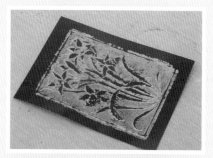

5 圖案便會呈現出像玻璃釉彩般的光澤。

6 將花葉部分著色之後，在下面貼上一個花瓶圖案，如圖組合成卡片。

烙印

You Will Need | 工具

1. 超厚凸粉	7. 黑色印台
2. 厚紙板	8. 銀色油墨印台
3. 浮水印台	9. 金質貼紙
4. 印章	10. 木珠與人造花
5. 一般凸粉	11. 金色與墨綠色卡紙
6. 美編紙	

1 將厚紙板圖形均勻拍上浮水印台。

2 灑上一層超厚凸粉，用熱風槍吹融。

3 這時會見到融化的凸粉像橘子皮一樣。

4 趁熱，再度撒上一層凸粉。

5 用熱風槍吹融，這時凸粉會比剛才平滑許多。

6 重複這樣的步驟直到達到你想要的厚度（大約 3～4 次）。

7 把印章拍上銀色油墨印台備用（浮水印台亦可）。

8 再次加熱紙板圖型，然後趁熱將彩色凸粉灑在最上層，一樣吹融。

9 然後立即將拍好銀色印台的印章「放」在還未硬化的凸粉上，不要用力加壓。

10 等凸粉冷卻之後將印章拿起便可完成烙印。

11 在美編紙上蓋好中國詩詞的背景章，貼在金色卡紙上。

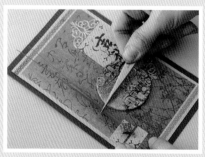

12 將人造花插入木珠中，如圖組合卡片。

破裂的玻璃效果

燙好的，厚實堅硬的烙印粉，如果一不小心扳折了，立刻便會出現不規則的裂痕，雖然令人扼腕，但卻也帶著一種淡淡的，殘破的美感。因此運用在一些懷舊、歷史、復古等等主題還蠻相得益彰的。不過破裂的東西在東方文化裡有些忌諱，因此，這個破裂的玻璃效果雖然有趣，但卻很少有機會真的送出去。一次偶然的機會中，為了製作一張慰問卡給在災難中痛失親人的朋友，我突然想到這個技巧，一個曲折的裂痕，一個破碎的心，下次，在朋友最難過的時候，或許你也可以試試這個，破裂的玻璃技巧。

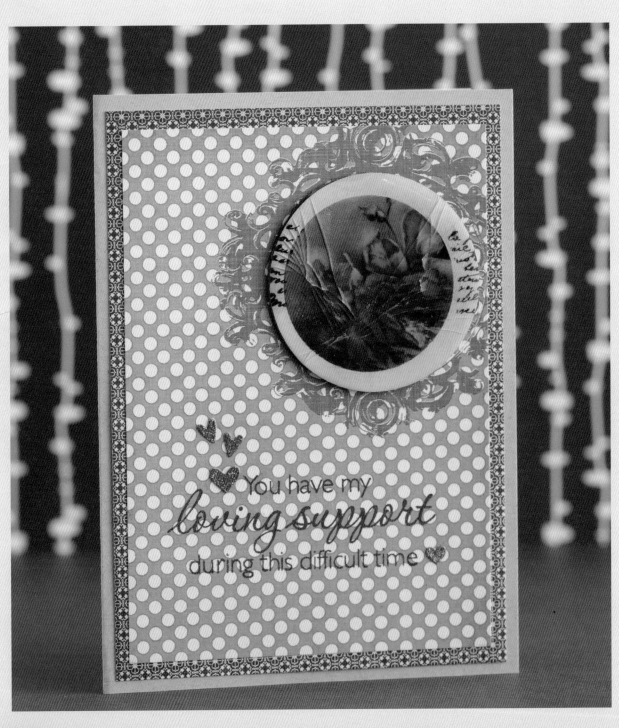

You Will Need | 工具

1. 超厚凸粉
2. 厚紙板
3. 圖卡
4. 浮水印台
5. 美編紙及其他襯底用的卡紙
6. 字章
7. 黑色印台
8. 白色卡紙
9. 紅色亮片凸粉
10. 愛心刀模

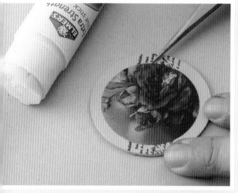

1 將圖卡用口紅膠黏貼到厚紙板上（不要使用雙面膠或膠水）。

2 按照烙印技巧的步驟，將圖卡反覆燙好三層超厚凸粉。

3 將圖卡置入冰箱中冷卻，大約20分鐘。

4 取出圖卡略為扳摺，堅硬的凸粉便會破裂而出現裂痕。

5 在白色卡紙上拍滿浮水印台。

6 灑上紅色亮片凸粉，燙凸。

7 用愛心刀模切下數個小愛心。

8 裁好美編紙，貼上步驟4所完成的圖卡。

9 將字章蓋在卡片下方，用愛心裝飾之後組合成卡片。

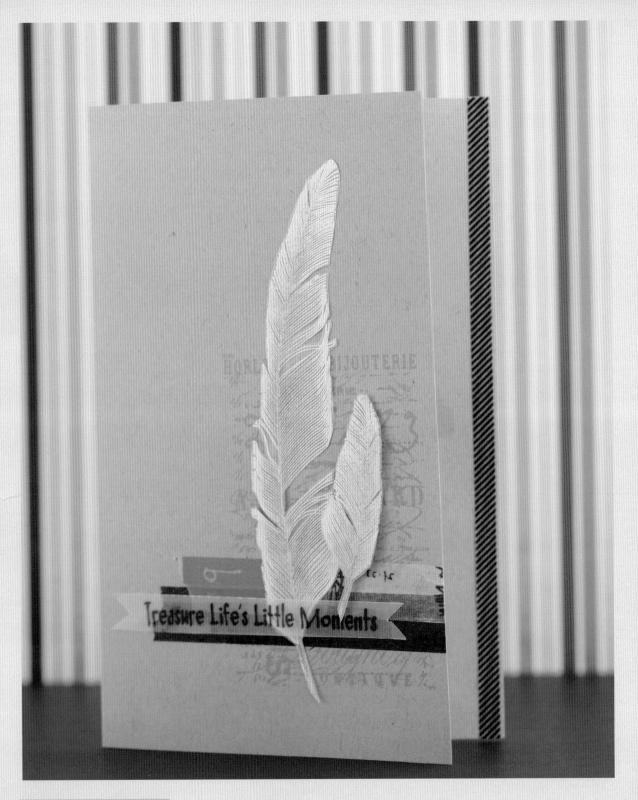

Treasure Life's Little Moments

白色凸粉與
酒精性麥克筆

作為一種塑化物，要在凸粉上著色是有限制的。水性顏色無法覆蓋，色鉛筆無法附著，壓克力顏料會遮蓋它的光澤，只有揮發快速又透明的酒精性麥克筆可以作精細的上色。羽毛，不管任何時候都帶給人一抹文學的的浪漫，白色純潔無瑕，水晶紙纖細優雅，用來表現輕如鴻毛的感覺正好……

You Will Need | 工具

1. 描圖紙
2. 白色凸粉
3. 浮水印台
4. 牛皮紙色卡紙
5. 羽毛章，背景章
6. 紙膠帶
7. 字章
8. 黑色及灰色印台

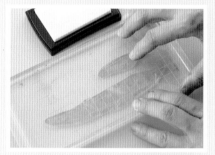

1 將大小兩個羽毛圖案印章拍上浮水印台，並蓋在水晶紙上。

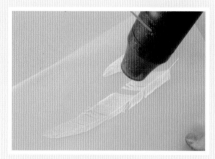

2 灑上白色凸粉燙凸。

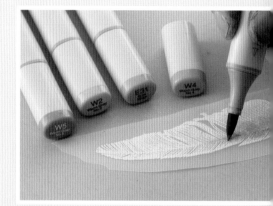

3 利用酒精性麥克筆局部上色，留下尖端與邊緣部分不要上色。

4 仔細的將羽毛圖案剪下。

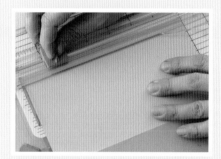

5 將牛皮色卡紙對摺成卡片，將封面的右邊裁切掉約1公分的寬度。

6 把字章蓋在描圖紙上，剪下備用。

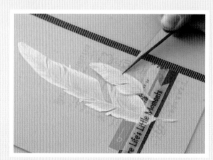

8 貼上剪好的羽毛，完成卡片。

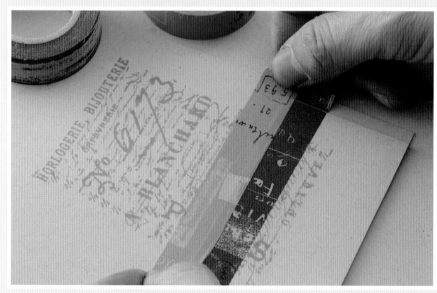

7 背景章用灰色印台蓋在卡片右下角，貼上紙膠帶裝飾。

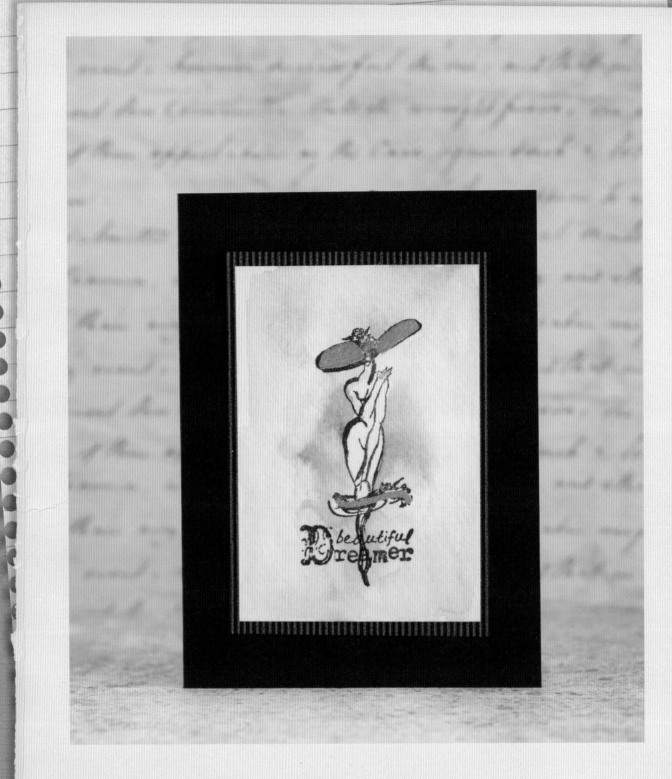

燙凸筆的運用

常用來燙凸的浮水印台也有筆狀的產品，俗稱浮水印筆，或燙凸筆。設計成筆狀的好處便是可以將自己的手寫字變成燙金字，除此之外，用它來替圖案或物體的局部燙金也好用。

You Will Need │ 工具

1. 印章
2. 水彩紙
3. 黑色防水印台（不要選擇顏料系的印台）
4. 燙凸筆
5. 金色凸粉
6. 水筆
7. 透明水彩顏料或水性印台
8. 黑金色襯底紙
9. 黑色卡片

1 將印章以黑色防水印台蓋在水彩紙上。

2 先用熱風槍吹過，確定墨水已完全乾燥。

3 利用燙凸筆在圖案的帽子與裙襬處塗過。

4 灑上金色凸粉燙凸。

5 用水筆沾取透明水彩，在圖案的周圍渲染出背景。

6 將水彩紙和黑金色紙張都裁成適當大小，黏貼組合之後，蓋上字章，貼到黑色卡片上。

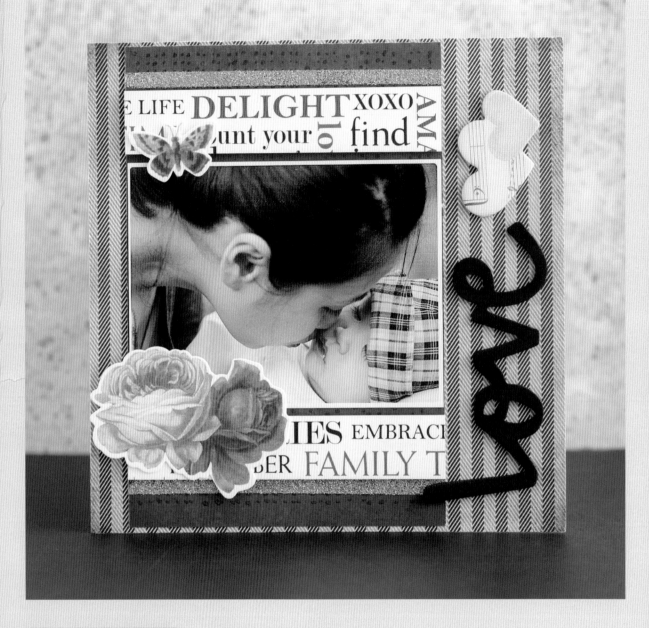

雙面膠燙凸

除了印章和浮水印台之外，在我們的生活中也有許多隨手可得，可以用來燙凸的材料呢！基本上只要把握有黏性、耐熱，這兩個特性就可以了，好比說，做卡片常常會用到必備工具：雙面膠。如果想要在作品貼上一條亮閃閃的金邊，各種寬窄不同的雙面膠可說是最方便的材料了。只要選擇品質好一點的雙面膠，例如：3M、鹿頭牌或是用棉紙膠帶，就不會出現膠膜融化的現象。

You Will Need │ 工具

1. 市售雙面膠
2. 金色凸粉
3. 透明凸粉
4. 浮水印台
5. 熱風槍
6. 3×4 的照片 1 張
7. 6×6 的美編紙 2 張
8. 卡紙
9. 字章和印台
10. 蝴蝶打洞器或圖卡
11. 硬紙板字母，裝飾用的圖卡

1 將點點圖案的背景章，用浮水印台蓋在一張深咖啡色卡紙上。

2 灑上透明凸粉燙凸。

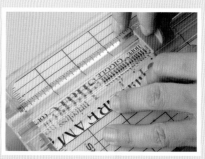

3 取一張美編紙，裁成長條狀。

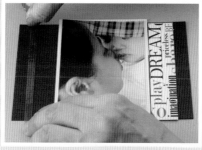

4 把照片貼在咖啡卡片的中間，先在照片的上下擺好美編紙條，用鉛筆標記一下貼雙面膠的位置。

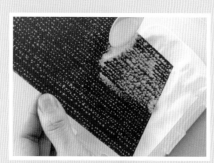

5 移開美編紙，貼上雙面膠。

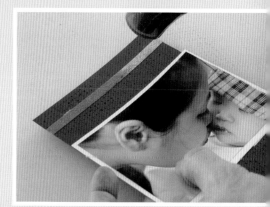

6 灑上金色凸粉之後，用熱風槍燙凸。

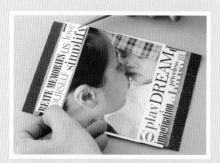

7 吹好之後，將美編紙條用泡棉膠浮貼在卡紙上。

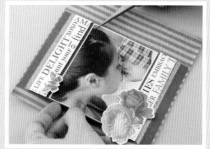

8 把咖啡色卡紙裁成適當大小，貼到另一張 6×6 美編紙的一側。

9 蓋上字章，或用圖卡和厚紙板字母做裝飾。

絕無僅有的凸粉特調

除了直接使用之外，利用手邊的凸粉隨意組合，就可以變化出更多獨特的
顏色，而且是屬於自己的，絕無僅有的個人特調！

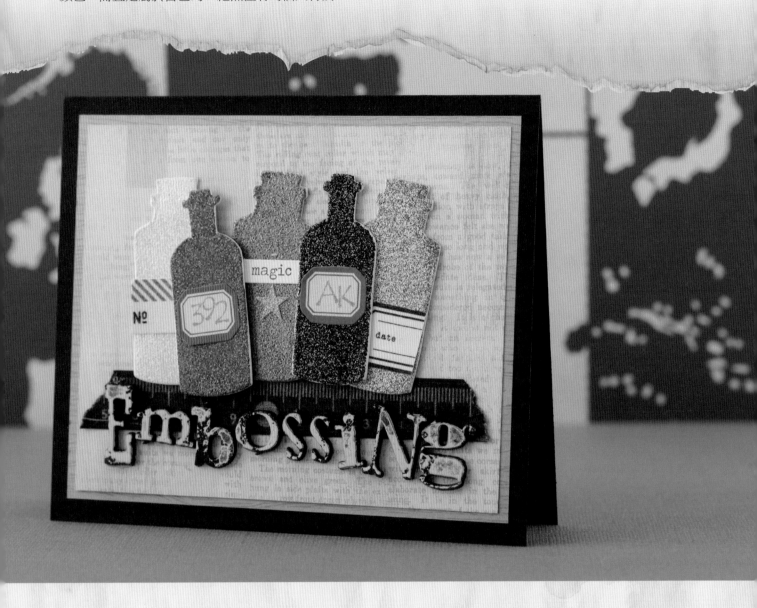

配方

01

含亮片的透明凸粉 ＋白色凸粉＝霜雪

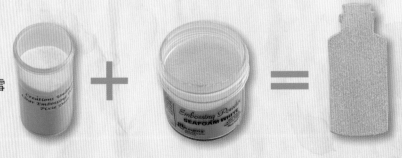

02

金色＋少許黑色 = 低調奢華

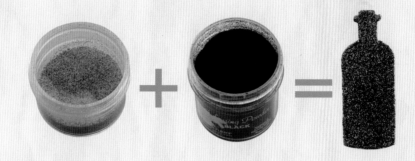

03

金色＋綠色 = 東方貴冑

04

白色＋七彩鮮豔 = 繽紛的粉彩

05

單色凸粉＋ Frosted Crystal 凸粉 = 琺瑯鑄鐵器

DTP 直接刷色

DTP 是英文 Direct to paper 的縮寫，意思就是直接拿印台在紙上塗抹，用來製造背景的技巧。或塗或畫，或刷或蓋，透過不同的手法，此時印台搖身一變成為手中的筆刷，隨你恣意揮灑……

Quick
and
easy
DTP

刷色的背景效果

刷色，是最基本的 DTP 技巧。將印台，尤其以油墨印台最佳，直接在紙上塗抹出各種顏色，也可以用來刷紙邊，製造陰影，非常簡便。

You Will Need ｜工具

1. 各式油墨小印台
2. 沒有塗佈的白色卡紙（表面越光滑越好）
3. 印章
4. 美編紙
5. 花邊打洞器
6. 標籤貼紙（裝飾用）

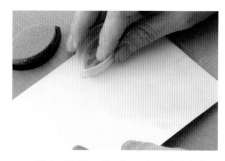

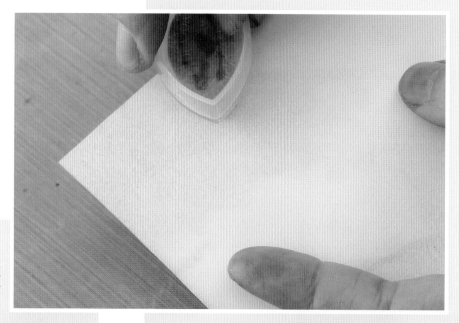

1 將各種顏色的油墨小印台以繞圈的方式，由最淺的顏色開始，由外往內在紙上輕輕塗抹。

2 注意顏色之間可以些微重疊，能使色彩更融合，不會變成色塊的感覺。

3 在做好的背景上蓋上背景章。

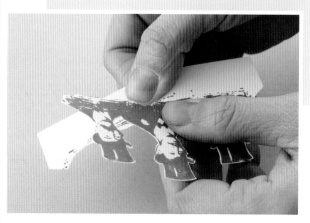

4 將人物印章蓋在另一張紙上剪下備用，下緣可以用撕的方式更為自然。

5 把美編紙和其他配件裁好，如圖組合成卡片。

6 最後蓋上字章便完成了。

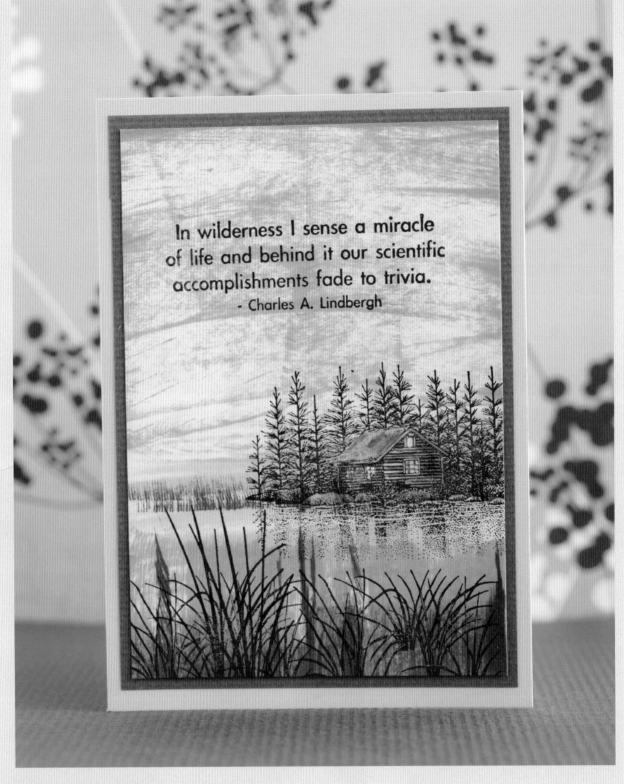

In wilderness I sense a miracle
of life and behind it our scientific
accomplishments fade to trivia.
- Charles A. Lindbergh

拖曳的線條

將印台當作筆刷隨意畫過紙面，隨著手的移動，
印台便會在紙上留下各種線條，直線、曲線、螺
旋、Z字形……順著畫面的感覺蓋上圖案，就是一
幅好風景！

You Will Need │ 工具
1. 水性或油墨印台（這裡使用的是復古印台）
2. 白色卡紙
3. 風景章
4. 搭配用的卡紙

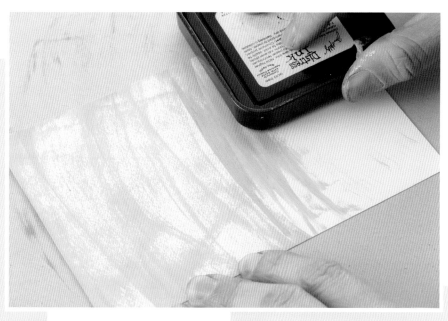

1 在白色卡紙的上半部，用芥茉黃色印台刷出交錯的線條。

2 在紙張的中段，用水藍色的印台來回刷出湖水。

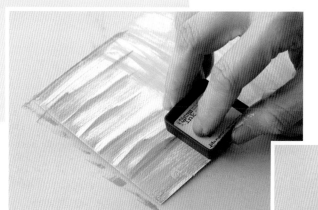

3 在下面 1/4 的地方，以直線拖拉的方式，刷上灰藍色印台，記得要適時將印台拉起，線條才不會太長。

4 在剛剛的水藍色湖水的上緣及下緣，用綠色印台刷出一排短直線。

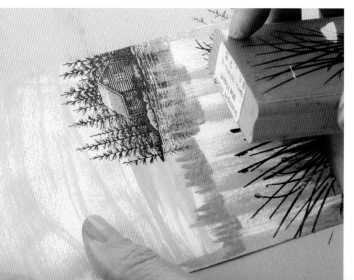

5 如圖，將湖邊小屋以及水草圖案蓋在背景上，組合成卡片。

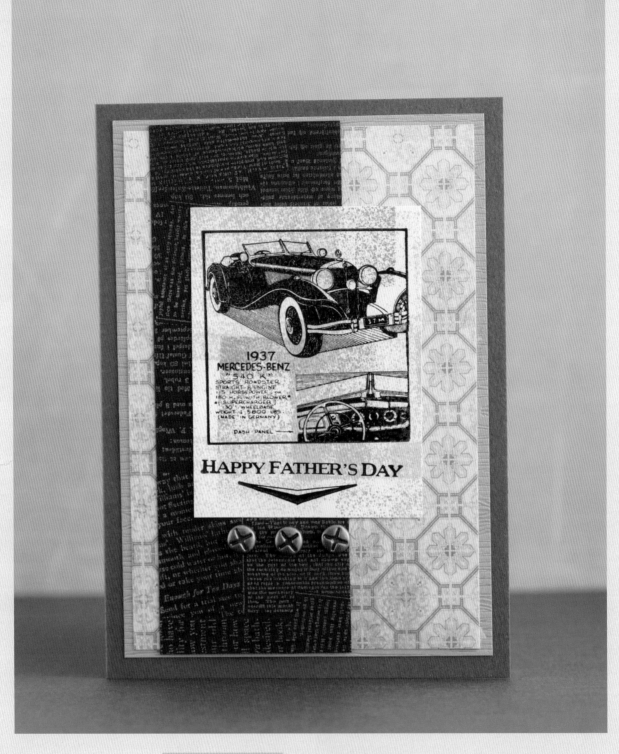

直接蓋印

印台不僅可以拿來拍色刷色，還可以利用本身的形狀來蓋印，圓型的印台可以蓋出彩色的點點，方型的印台可以當做陰影章來使用，或是蓋出不同的色塊，把漸層印台直著橫著交錯著蓋印，就能產生有趣的幾何背景呢！趕快來試試吧！

You Will Need | 工具

1. 漸層印台
2. 白色和咖啡色卡紙
3. 印章
4. 黑色印台
5. 銀色印台
6. 背景字章
7. 螺絲形狀的兩腳釘
8. 襯底用的美術紙

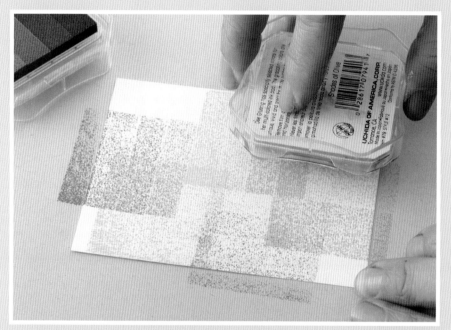

1 將漸層印台隨意蓋在白色卡紙上，記得隨時轉換方向，相鄰的兩個圖案盡量成垂直交錯的排列，不要平行。

2 把汽車印章蓋在做好的背景上，蓋上字章。

3 取一張咖啡色卡紙裁成長條狀。

4 將背景字章用銀色印台蓋在咖啡色卡紙上。

5 將襯底的美術紙裁成卡片大小，如圖組合步驟 2 和步驟 4 的卡紙。

6 用兩腳釘做裝飾，完成卡片。

板擦效果

白色油墨印台一不小心，常常會將深色卡紙弄得斑斑駁駁的，不過當它遇上黑色卡紙，一切就回到了小時候，認真的老師總是寫得滿滿的黑板，實驗室裡的實驗器材，很快就用完的鉛筆和橡皮擦……這是一個很適合學校主題的技巧！

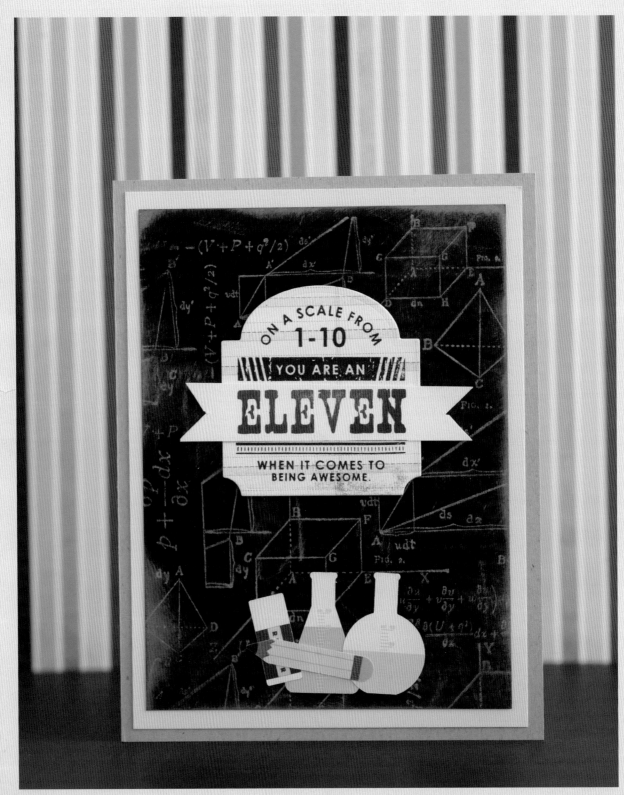

You Will Need | 工具

1. 黑色卡紙
2. 白色油墨印台
3. 背景章，字章
4. 黑色及紅色印台
5. 市售便利貼
6. 搭配用的卡紙

1 將背景章拍上白色油墨印台，蓋在黑色卡紙上，吹乾。

2 用白色印台輕輕在黑色卡紙的四周抹上顏色。

3 拿一張乾淨的面紙，輕輕將白色印台抹開。

4 將字章分別用黑色及紅色印台蓋在另外的紙張上，剪下備用。

5 如圖組合卡片。

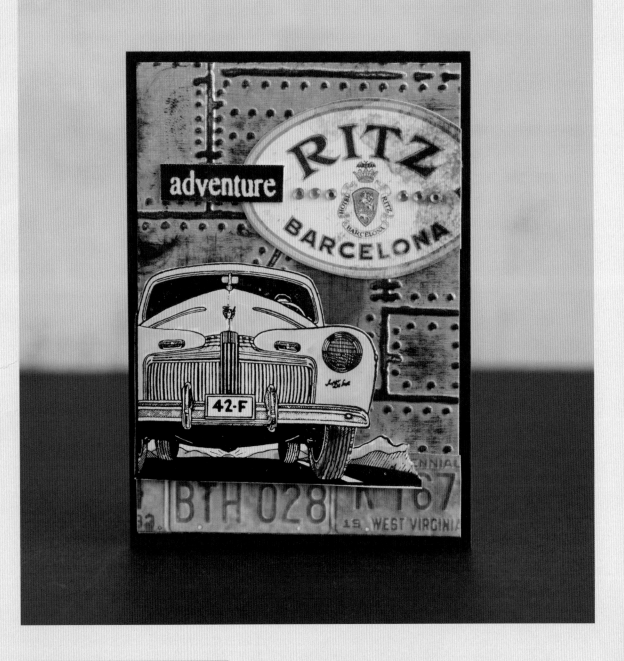

斑駁的油墨效果

一般而言，適合 DTP 技巧的印台都是以慢乾易推勻為佳，速乾溶劑型印台通常不建議使用。但若搭配金屬光澤的紙張使用，卻又有著長年累月經油墨沾染的粗獷風味，給喜歡旅行或是熱愛機械的男性非常適合！

You Will Need | 工具

1. 銀灰色珠光紙
2. 黑色 StazOn 印台
3. 浮雕板和刀模機
4. 汽車圖案或旅行主題印章、字章
5. 白色鏡銅紙
6. 搭配用美編紙、標籤貼紙
7. 彩色筆

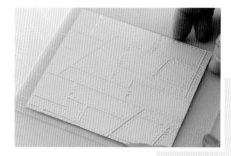

1 將銀灰色珠光紙裁成 ATC 大小，
（註）用刀模機和壓凸版壓出鋼
板的圖案。

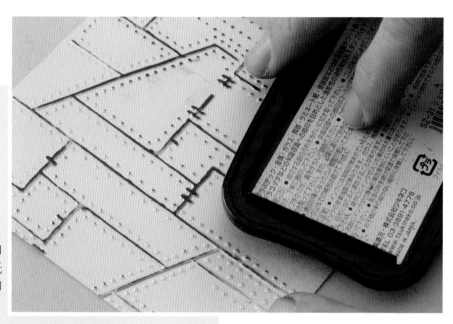

2 用黑色 StazOn 印
台在壓好的珠光紙
上輕輕塗抹，將凸起的
部分都上到顏色。

3 拿一張乾淨的面紙輕輕擦去多餘的墨水。

4 將汽車印章用 StazOn 印台蓋在白色鏡銅
紙上，以彩色筆上色，剪下備用。

5 如圖組合其他配件。

附註：ATC 完整名稱為「artist trading card（藝術家交換卡）」，固定尺寸為 3.5×2.5 英吋。

Masking 遮蓋

遮蓋技巧是個很簡單又實用的技巧。

基本方式是將圖案分別蓋在卡片及另一張白紙上，將白紙上的圖案沿線內或線外剪下，這就是你的 mask。將 mask 貼回蓋在卡片的圖案上之後，再蓋上其他圖案，然後拿掉 mask，就會得到兩個互相重疊的圖案。而且，由於有 mask 保護，第二次的圖案會跑到第一次蓋印的圖案背後去，如果這樣一直重複「遮、蓋」的動作，就可以得到一串連續的圖案，例如一整叢的花，一整堆的彩蛋，一群奔跑的馬兒……等等，非常有趣。

遮蓋還是一種抗色的方法。

不論是蓋了圖案剪下來，還是用打洞器打下圖案，把 mask 貼在卡片上再去刷色，等到拿下 mask 之後，紙上就會留下白色的 mask 圖案，所以，如果我們先刷黃色，再貼上花型 mask，再刷粉紅色，就會得到黃色的花與橘色的底，這樣一層層做下去，就可以得到一個很有層次的背景，但卻是平滑可以蓋印的。

接下來就讓我們來看看遮蓋還有哪些變化的用法吧！

masking

magic

基本的遮蓋技巧

玩遮蓋，最基本也是重要的工具便是用來遮住圖案的紙。紙張要薄，才不會在邊緣形成一圈留白。要有些許黏性，蓋印或刷色的時候才不會移動，但是又不能真的很黏到會傷害底紙。一般而言，書店賣的便利貼就可以用了，不過最好的，還是這種遮蔽膠帶。它是美國 JUDIKINS 公司的產品，厚度比便利貼薄，貼在紙上幾乎是平的，但是紙質又適合蓋印，也耐得住刷色，整張紙的背後都有上膠，就像一張大型的便利貼一樣，而且長度有 10 公尺那麼長，一捲可以用好久呢！

※ 遮蔽膠帶

You Will Need │ 工具

1. 遮蔽膠帶
2. 數個大小不同的花印章以及字章
3. 防水的黑色印台
4. 水性顏料（Hero Arts ink dabber，Ranger Distress Stain）
5. 白色卡紙以及其他搭配用的卡紙

1 將所有的花朵圖案用黑色印台蓋在遮蔽膠帶上。

2 沿著圖案的內緣仔細剪下備用。

3 先將最大朵的花圖案蓋在白色卡紙中間偏下的位置，貼上對應的 mask。

4 將第二朵花蓋在大花的上面與左邊。

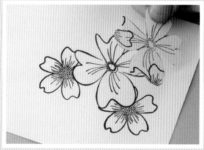

5 移去大花的 mask 之後，就會看到第二朵花藏到第一朵花的背後去了。

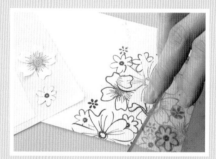

6 重複這樣的步驟，將所有的花朵圖案安排在畫面的左下角。

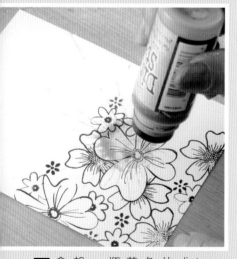

7 拿起一瓶黃色的 distress stain，快速的撞擊紙面，這樣便會出現了一個飛濺的效果。

8 依序使用藍色、紫色、以及橘紅色顏料，在花心以及花瓣部位添加顏色。

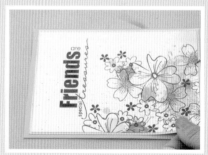

9 蓋上字章，組合成卡片。

ONE LAYER COLLAGE

玩拼貼的時候，通常會層層疊疊的，要花很多工夫剪來
剪去，如果想用在筆記本內頁上就會有厚度的考量，這
時利用遮蔽技巧就可以模仿有層次的拼貼效果，而且完
全是平的！

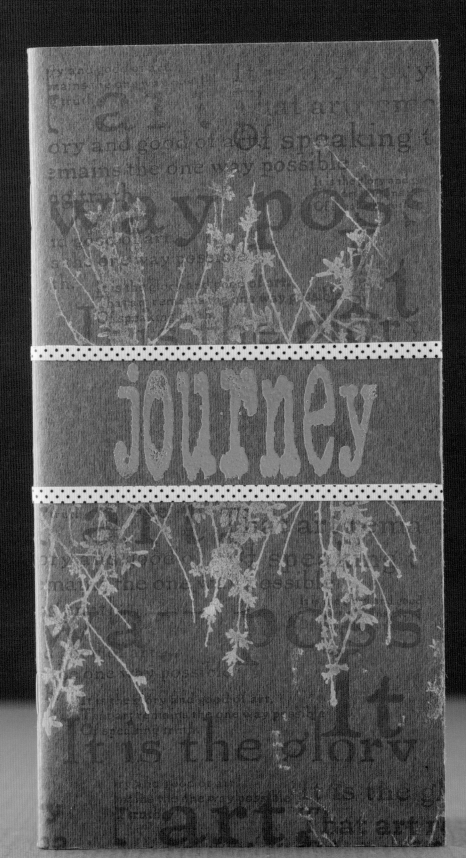

You Will Need ┃ 工具

1. 遮蔽膠帶
2. 印章
3. 印台
4. 紙膠帶

1 將遮蔽膠帶剪下一長條,貼在筆記本封面的中間。

2 把印章圖案蓋在遮蔽膠帶上下。

3 拿掉遮蔽膠帶之後,便可以見到一條類似書腰的空白。

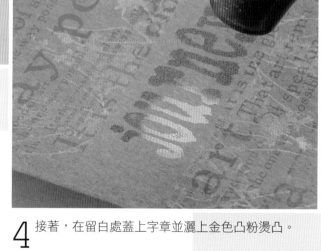

4 接著,在留白處蓋上字章並灑上金色凸粉燙凸。

5 略為用紙膠帶做裝飾之後便完成了。

連續遮蓋

連續遮蓋是一個將印章圖案由一變十的方法，適合當你需要一束汽球、一堆
復活節彩蛋、一群飛奔的駿馬，或是一個由花、葉組成的邊框。

You Will Need ｜ 工具

1. 遮蔽膠帶
2. 印章（葉子、蝴蝶、字章）
3. 黑色防水印台、黑色油墨印台
4. 水性色鉛筆
5. 水筆
6. 焦糖色、土黃色以及暗橘色水性印台
7. 刷色棒
8. 木紋紙、咖啡色珠光紙及其他搭配用美編紙

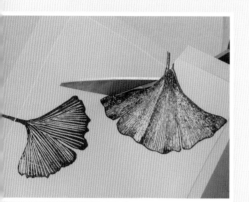

1 先將葉子圖案蓋在遮蔽膠帶上，沿圖案內緣剪下。

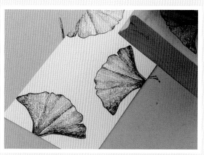

2 將最大的葉子圖案用黑色防水印台蓋在白色卡紙上。

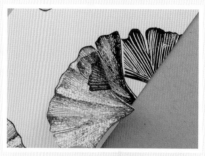

3 貼上剪下的遮蔽圖案，再蓋上第二片葉子。

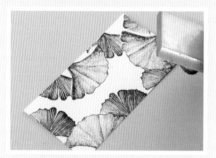

4 重複這樣的順序直到蓋滿一圈。

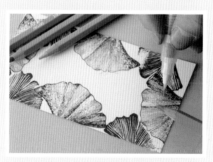

5 用水性色鉛筆替葉子上色。

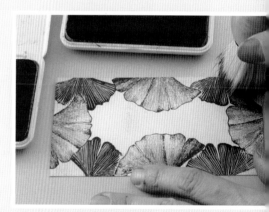

6 用刷色棒沾取水性印台，在空白處刷上顏色。

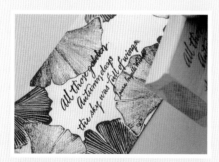

7 將字章以油墨印台蓋在卡片中間，灑上透明凸粉燙凸。

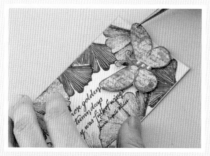

8 把蝴蝶圖案蓋在美編紙上剪下，貼在背景上。

9 如圖組合完成卡片。

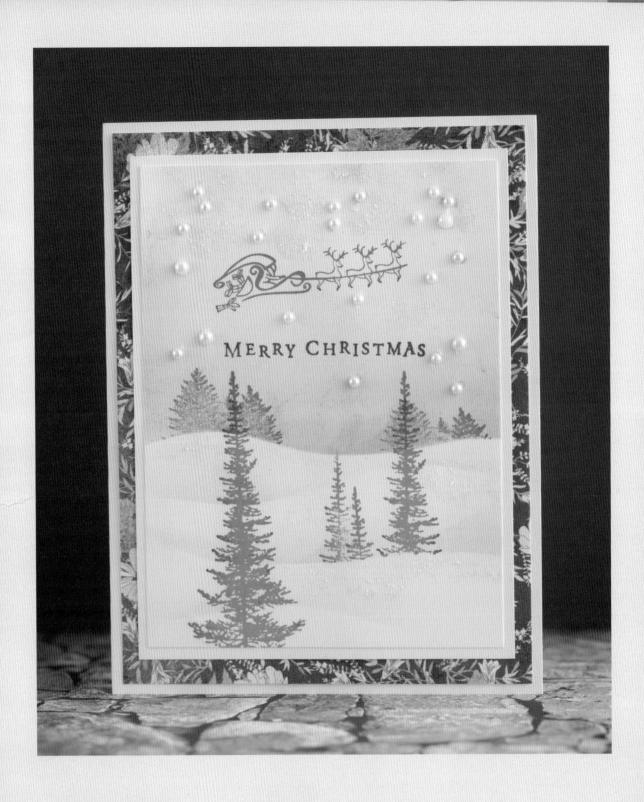

遮蓋背景

遮蔽，其實原來只是一個遮擋的概念，並不一定需要一個既定的圖案。隨手切割的線條加上簡單的刷色，便可以作為山坡、草原、雲海或是雪景。

You Will Need │ 工具

1. 遮蔽膠帶
2. 筆刀
3. 印台（淺灰藍色、深藍色、牛仔布色、深灰色、暗紅色）
4. 刷色用硬毛刷與海棉棒
5. 印章
6. 白色卡紙、美編紙
7. 裝飾用半珠、亮片膠

1 撕下一片遮蔽膠帶，用筆刀切出幾個 mask，如圖。

2 將 mask 貼在白色卡紙的下半部，依序用淺灰藍、牛仔布、深藍色等印台在 mask 上緣輕輕刷色，越往上越淺，越靠近 mask 越深。

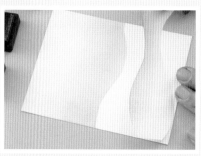

3 撕下 mask，雪地的邊緣與天空便出現了。

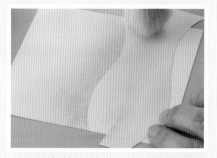

4 貼上第二片 mask，記得要與第一片的位置有所間隔。輕輕刷上灰藍色。

5 撕下 mask，第二層雪地便出現了。

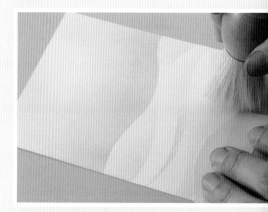

6 重複這樣的步驟，把其餘兩層雪地完成。

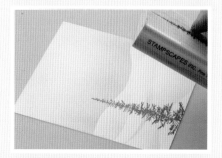

7 移開所有 mask，先在卡片底部用深灰色印台蓋上最大的松樹圖案。

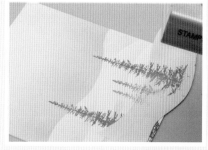

8 取一片 mask，沿著最下面的雪地貼好，再蓋一次松樹，這次只取圖案的上半部，這樣看起來就像是較遠較小的樹了。

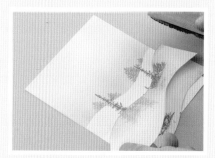

9 將第一片 mask 對照其原來的位置貼好，樅樹印章拍好深灰色印台，蓋在雪地邊緣。

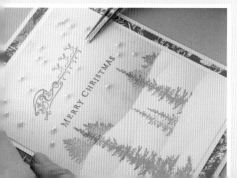

10 將字章與雪橇蓋在天空的部位，並貼上半珠做裝飾，如圖組合成卡片。

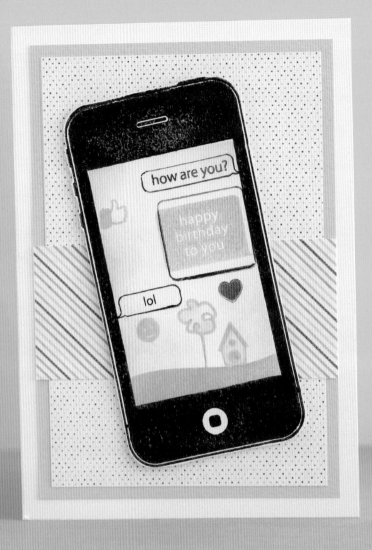

反向遮蓋

用剪下的圖案來做遮蓋，稱做 masking，正遮蓋。
用剪剩下的那個空心圖案來做遮蓋，
就稱之為「Reverse Masking」，反遮蓋。
反遮蓋運用的地方很多，
在衣服、相框、郵票裡蓋圖案、或是當作型版來刷色都是反遮蓋的用法，
上面這張卡片就是利用反遮蓋在 iphone 手機圖案裡製造聊天室的畫面，
是不是幾可亂真呀？

You Will Need | 工具

1. 遮蔽膠帶
2. 筆刀、剪刀
3. 黑色防水印台、其他彩色印台
4. 白色卡紙，以及搭配用的美編紙與卡紙
5. 印章

1 將手機圖案仔細用黑色印台拍勻，分別蓋在遮蔽膠帶和白色卡紙上。

2 用筆刀將遮蔽膠帶上的圖案內部挖空。

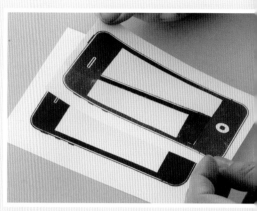

3 與蓋在卡紙上的圖案對齊貼好。

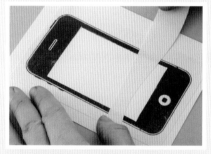

4 撕或剪下一節遮蔽膠帶，遮住手機畫面，只留下最下面一點空間。

5 把草地遮住，然後蓋上小房子與小樹。

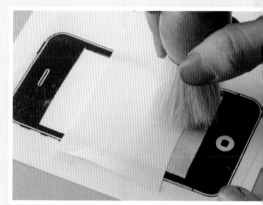

6 刷上綠色印台，製造草地的感覺。

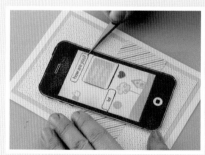

8 最後，移除手機外框的遮蔽膠帶，剪下整個圖案貼在組合好的底卡上，組合成卡片。

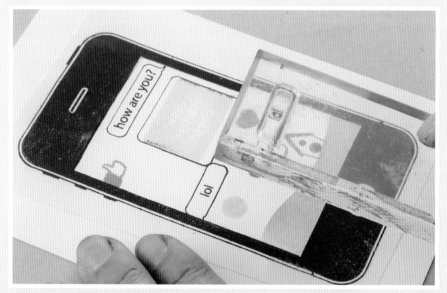

7 移除步驟 3 的遮蔽膠帶，將手機訊息分別蓋在畫面上。

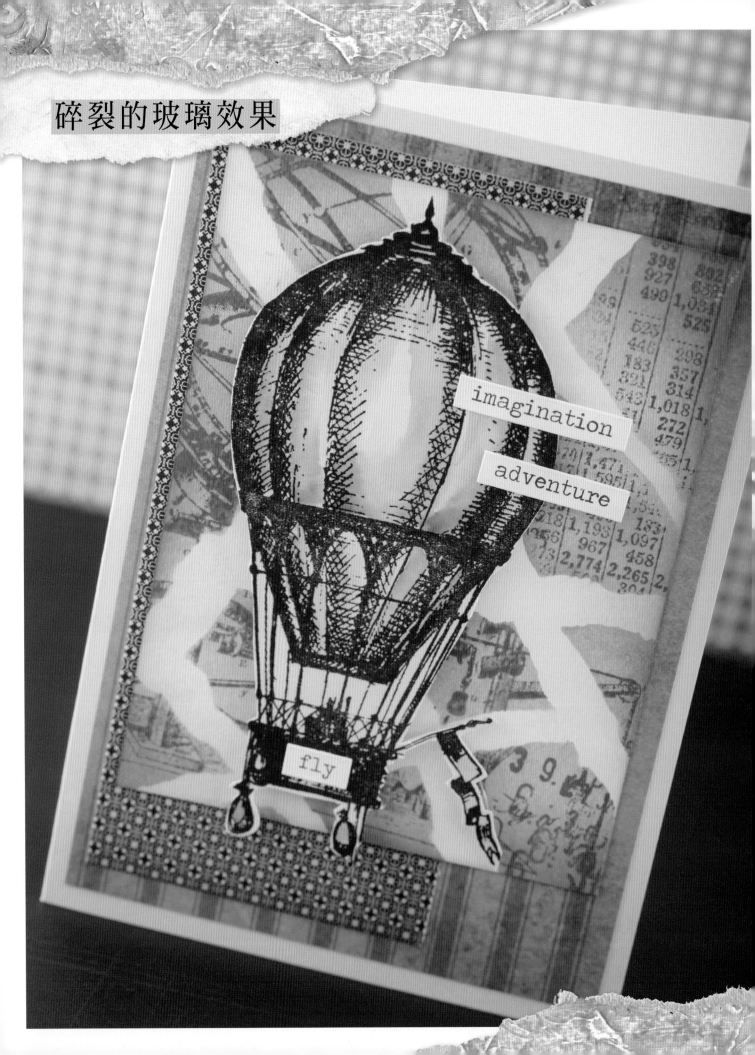

You Will Need | 工具

1. 遮蔽膠帶
2. 印章
3. 適合刷色的印台
4. 刷色棒或海棉
5. 黑色防水印台
6. Manila tag
7. 水性色鉛筆和水筆
8. 米色卡紙
9. 美編紙、英文字句貼紙
10. 襯底用的卡紙

1 將遮蔽膠帶撕成細長條，隨意貼在紙上。

2 輕輕刷上顏色。

3 然後隨意蓋上喜愛的圖案。

4 撕去遮蔽膠帶之後，碎裂的畫面效果便出現了。

5 接著，把熱氣球圖案用黑色防水印台蓋在 ManilaTag 上。

6 簡單用水性色鉛筆上色。

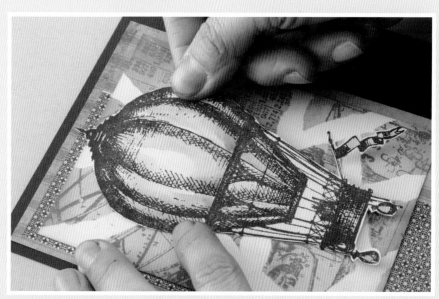

7 將圖案剪下並貼到背景上，如圖組合完成卡片。

瘋狂遮蓋

正遮蓋可以重疊圖案，或是做出留白的效果，反遮蓋則可以當作型染板來運用，在剪下的框框中刷色或蓋印，可以得到一個實心的圖案，因此，將正反遮蓋交替運用即可得出一個令人真假莫辨的 3D 畫面，我們稱之為 masking maniac 一瘋狂遮蓋！

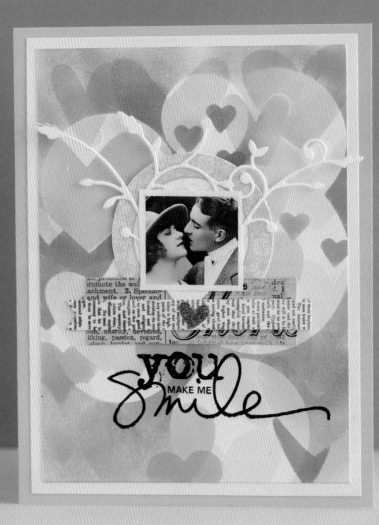

You Will Need | 工具

1. 遮蔽膠帶
2. 影印紙數張
3. 大小不同的愛心打洞器或刀模
4. 一大一小的圓形打洞器
5. 紅色，粉紅，或桃紅色印台
6. 上色用的海棉
7. 白色鏡面紙
8. 字章
9. 黑色印台
10. 圖片、圖卡、美編紙等
11. 襯底用的卡紙

1 先將遮蔽膠帶貼在影印紙上，以刀模機或打洞器切下大小不同的愛心數個。

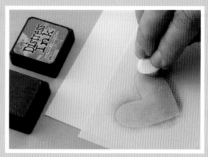

2 將遮蔽膠帶從紙上撕下，於是每個愛心都有一個空心的圖案當型版，一個實心的圖案當 mask。

3 取愛心 1 的型版貼在鏡面紙上，用海棉沾取粉紅色印台拍色。

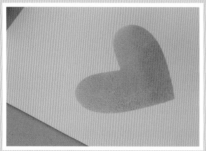

4 拿掉型版之後就會留下一個粉紅色愛心。

5 將愛心 1 的 mask 貼在圖案上，上面再套一層愛心 2 的型版。

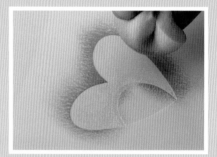

6 用粉橘色印台拍色。

7 拿掉遮蔽型版，粉紅色愛心之後便出現一個粉橘色愛心。

8 重複這樣的步驟，直到畫面上佈滿不同顏色與大小的愛心。

9 將遮蔽膠帶用圓形打洞器打下大小不同的圓形。

10 把圓形 mask 貼在愛心背景上，以紅色印台刷色。

11 最後完成的背景。

12 將圖片、圖卡與美編紙組合好貼到背景上，完成卡片。

迷人的水彩效果

彩印技巧裡的水彩技法有許多種，主要是利用水性印台或彩色筆與水之間的反應，來製造類似水彩畫的效果。這個技巧最吸引我的原因，就在於「方便施行」。印章提供你現成的圖案（所以你不用好幾年的素描苦功），印台提供你 mess-free 的顏料（所以你也不用再搬進搬出一大堆顏料、水罐、調色盤等等），只要打開印台蓋子，剩下來的，就是讓你的想像肆意揮灑，還有比這個更能滿足我想作畫卻不能畫的願望的嗎？希望大家也都來試試看喔！

mess

free

watercoloring

水性印台蓋印

「Brushless watercolor technique」應該是最具代表性的水彩技法之一，在印章上拍上水溶性印台、彩色筆、或是水彩顏料（如H_2O）等，然後噴水蓋印，圖案便能有如水彩般暈染的效果。同時，這也是解決陰刻章或是粗體章（bold stamp）不適合水性印台的方法。

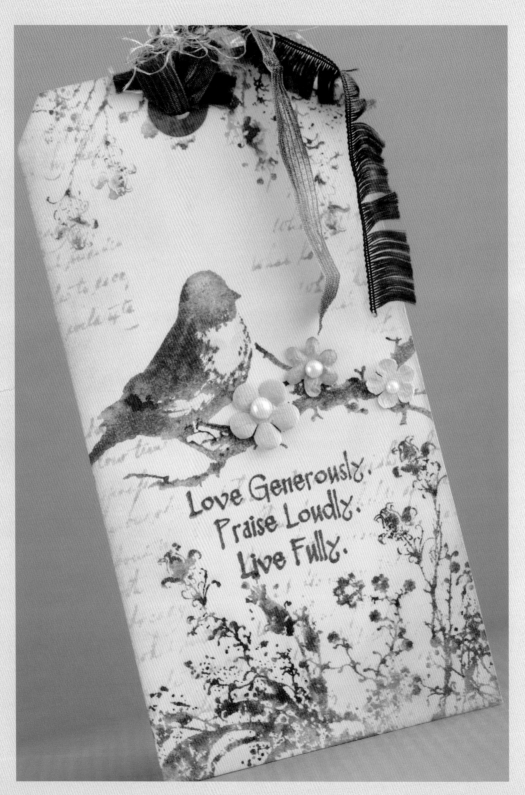

You Will Need | 工具

1. 水性印台或水性彩色筆
2. 水彩風格印章
3. 手寫字背景章、字章
4. 噴水瓶
5. 6 吋 ManilaTag
6. 紙花、半珠、彩色毛線

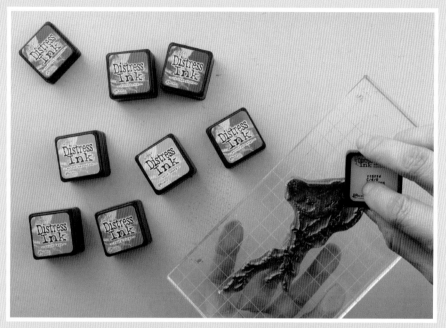

1 在小鳥印章上拍上各色水性印台，也可以用彩色筆在印章上上色。

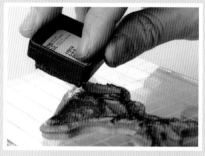

2 細微的地方可以利用印台的邊角拍色。

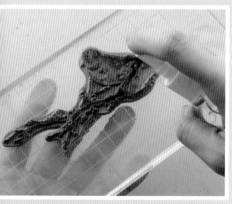

3 接著以噴水瓶對著印章噴水，水量要足夠才能有渲染效果。

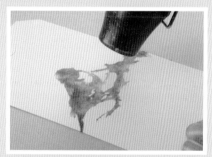

4 將圖案蓋在紙上之後，立刻用熱風槍立刻將圖案吹乾，如此便不會使圖案因水分較多的關係拓散的太嚴重，而且還會留下水漬的痕跡，更像水彩的效果。

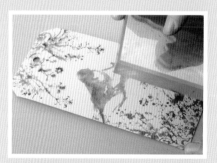

5 重複這樣的步驟，把花草與字章蓋在背景上。

6 貼上紙花與半珠之後，在最上面綁上彩色毛線做裝飾，一個水彩風格的 Tag 便完成了。

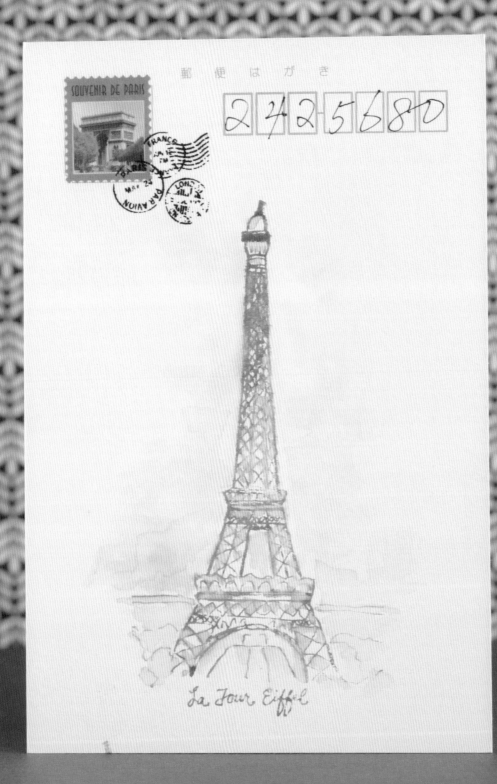

另外一種我也很喜歡的水彩技法，就是直接以水筆染出水性印台的顏色，作出像水彩畫一樣的感覺。大家都知道，水溶性印台（不論是 Dye Ink 或是 一般的 Pigment Ink）因為不防水，通常不會和水彩上色一起使用，可是我在美國遇到的一位老師卻反其道而行，在蓋完水性印台之後，用水筆將線條暈開。你可以單純只染出印台本身的顏色，也可以用其他印台來上色，因為顏色互相混合的結果，會形成很有趣的層次，非常接近水彩畫，後來也成了我最喜歡的技巧之一。

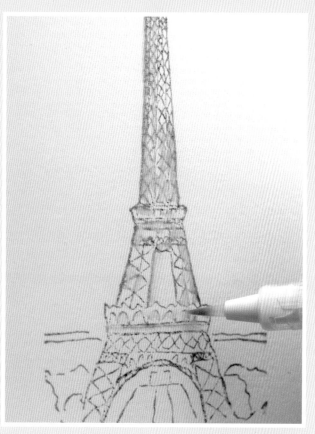

You Will Need ｜ 工具

1. 水彩風景印章、郵戳章
2. 水性印台
3. 水筆
4. 水彩用繪手紙
5. 郵票貼紙

1 用灰棕色印台將鐵塔蓋在水彩明信片上。

2 利用水筆順著圖案描繪，將印台的顏色渲染出來。

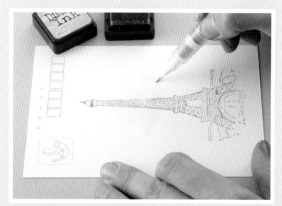

3 接著利用水筆直接沾取印台的顏色，塗繪出天空的感覺。

4 貼上郵票貼紙，蓋上郵戳章。

仿水彩畫的效果（1）

如果覺得噴水蓋印中的水分太難以掌握，不妨試試接下來這個技巧。利用常見的 bold stamp 蓋印之後，用筆刷將顏色塗開，還可以隨易增添深淺，看起來就像是親手畫出來的水彩插畫一般呢！

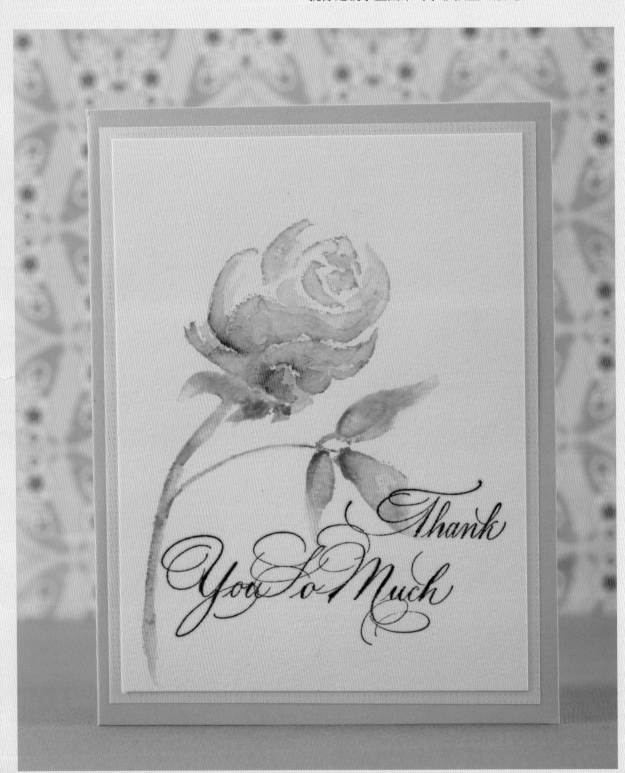

You Will Need | 工具

1. 玫瑰花印章
2. 粉紅色系和綠色系水性印台
3. 雙頭水性彩色筆
4. 水筆
5. 黑色印台
6. 字章
7. 水彩紙
8. 搭配用的卡紙

1 用粉紅色及淺綠色印台分別拍在玫瑰花的花瓣及枝葉上。

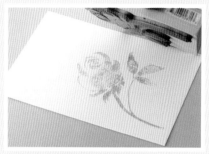

2 立刻將圖案蓋在水彩紙上。

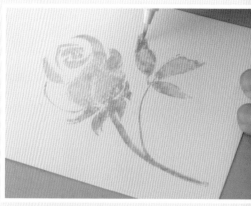

3 用微濕的水筆不沾色，順著圖案照樣描繪，將顏色塗勻。

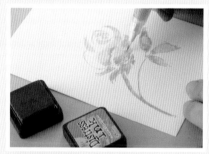

4 在陰影的地方加深顏色。

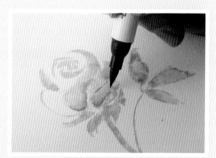

5 用彩色筆細字的一頭，略為加強陰影的部分，一樣用水筆渲染開來。

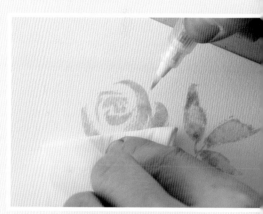

6 如果想要製造明亮的部位，只要用乾淨的水筆輕劃，然後用紙巾吸乾水分，顏色便會變淺了。

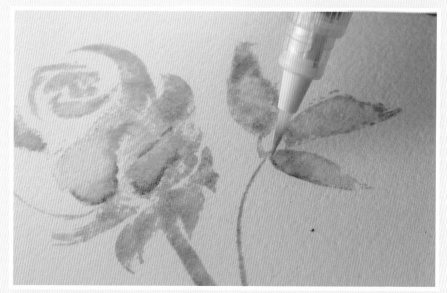

7 如法替枝葉著色。

8 最蓋上字章，組合卡片。

仿水彩畫的效果（2）

一般而言，水彩上色多是用黑色防水印台來蓋印，不過這裡要介紹的技巧卻是使用淡色的水性印台，這樣做的目的是利用印章提供一個草稿圖，於是上色之後就可以像手繪的水彩畫一樣，非常逼真！

You Will Need ｜ 工具

1. 人物章或適合上色的線條章
2. 淡棕色印台（這裡使用的是 Ranger 舊麻布色復古印台）
3. 各色水性印台或是水性彩色筆
4. 水筆
5. 水彩紙

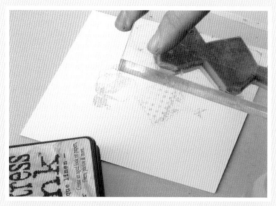

1 將人物章用舊麻布色復古印台蓋在水彩紙上。

2 用水筆沾取玫瑰色復古印台在人物的臉部著色。

3 接著以茶色和紅棕色印台在頭髮的部位上色。

4 用彩色筆的細字頭加強頭髮的紋理，用水筆稍為渲染開來。

5 依序利用水藍色、紅色、紫色等印台在服裝上著色，由外往內做深淺。

6 同樣利用彩色筆的細字部分加強圖案的部分線條。

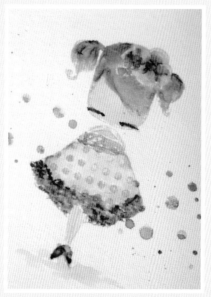

7 最後畫上眼睛的線條，並在周圍畫上一些彩色點點即可。

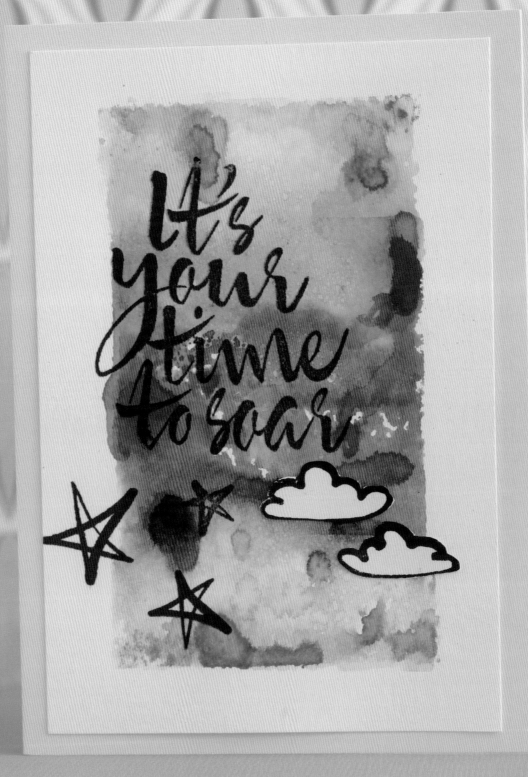

You Will Need | 工具

1. 水性印台
2. 壓克力塊
3. 噴水瓶
4. 印章
5. 白色卡紙

1 把水性印台直接蓋在壓克力塊上，你可以用單色的印台去堆疊，或是直接用漸層印台。

2 用噴水瓶對著壓克力塊噴點水。

3 然後將整個壓克力塊蓋在白色卡紙上。

 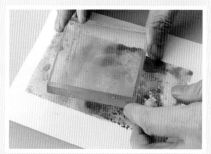 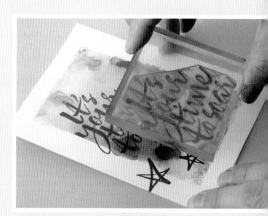

4 用熱風槍吹乾。

5 再取另一個顏色，一樣拍在壓克力塊上，噴水之後，蓋在前一個色塊的下方，兩個顏色最好有部分重疊。之後一樣立刻用熱風槍吹乾。

6 等顏色乾了之後再蓋上字章。

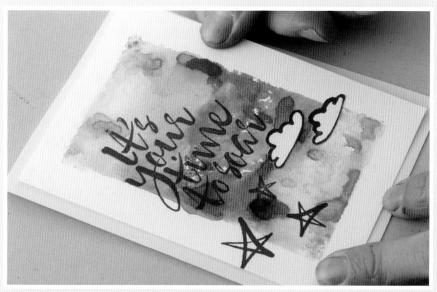

7 然後裁成適當大小，貼到卡片上就完成了。

型板與水性顏料

You Will Need | 工具

1. 星星圖案型版
2. 水性印台或染料
3. 噴水瓶
4. 白色卡紙或水彩紙
5. 印章
6. 黑色防水印台
7. 水性色鉛筆
8. 水筆
9. 牛皮紙色卡紙
10. 廚房紙巾

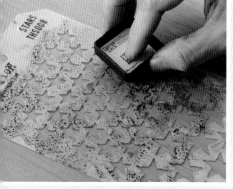

1 將水性印台拍在型版上。

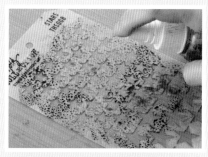

2 用噴水瓶對著型版噴水。

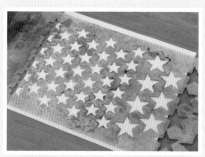

3 把型版拿起來蓋在白色卡紙上。

4 用廚房紙巾吸去多餘的水分。

5 因為水分的關係，印台顏色會在紙上留下自然的流動效果。

6 把其他印章用黑色防水印台蓋在牛皮色卡紙上，以水性色鉛筆上色。

7 將圖案剪下貼在背景上，組合成卡片。

浮雕板水彩背景

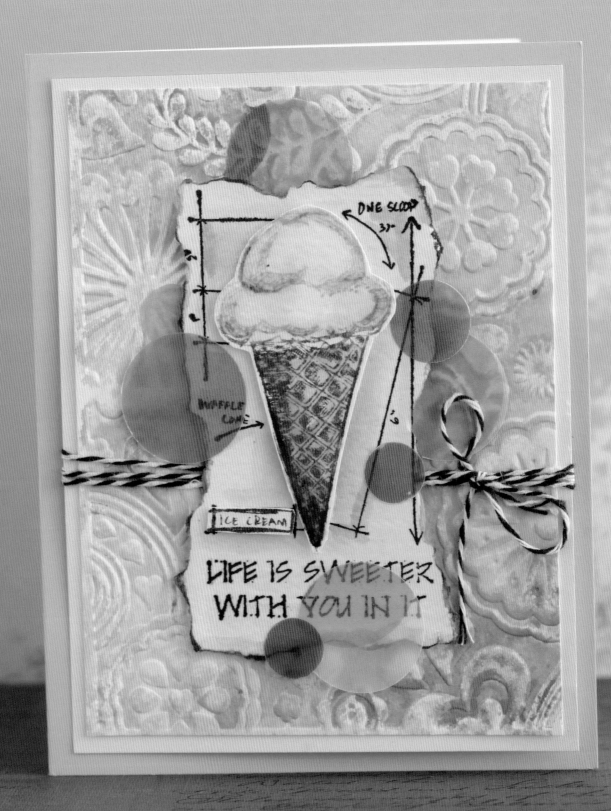

You Will Need ｜ 工具

1. 壓凸板
2. 水性印台
3. 黑色防水印台
4. 深棕色水性印台
5. 白色卡紙
6. 水彩紙
7. 印章
8. 水筆
9. 點點風描圖紙
10. 大小不同的圓形打洞器數個
11. 裝飾用棉線

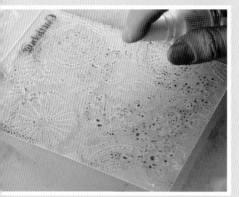

1 將水性印台拍在壓凸板的一面，噴水。

2 將白色卡紙裁成壓凸板的大小，小心放入壓凸板中，盡量不要再移動。

3 放入刀模機中壓凸。

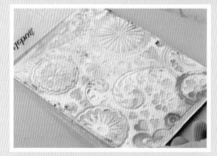

4 將卡紙從壓凸板中取出，就可以得到一個既有渲染的水彩效果亦有凹凸畫面的背景。

5 將冰淇淋圖案用黑色防水印台蓋在水彩紙上，再用深棕色水性印台蓋一次。

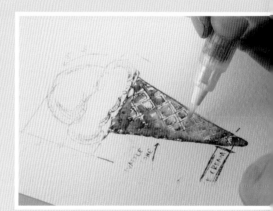

6 以水彩上色技巧替圖案上色。

7 然後單獨將冰淇淋剪下來浮貼於黑色印台圖案上。

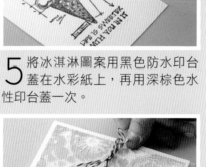

8 將水彩壓凸的背景貼到一張白色卡紙上，綁上彩色棉繩，貼到藍綠色卡片上。

9 上好色的冰淇淋圖案浮貼在背景上，用打洞器將點點風描圖紙打下大小不同的圓形，裝飾在冰淇淋圖案的四周，完成卡片。

滾輪的應用

inspired

brayer

techniques

基礎用法

You Will Need | 工具
1. 橡皮滾輪
2. 印台（只要不是溶劑型印台都可以）
3. 白色卡紙、鏡銅紙

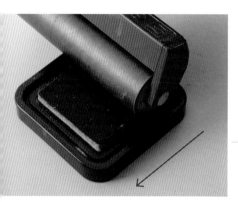

1 將滾輪放在印台上，從一邊往另一邊滾動。

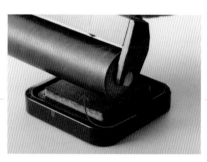

2 將滾輪提起，回到出發的地方，再滾一次。

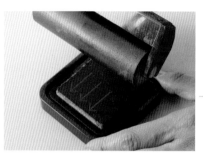

3 如此重複單方向的滾動，不要來來回回，這樣才能讓整個滾輪均勻的沾取顏色。

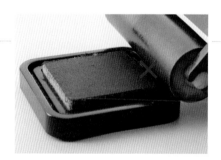

4 出發的地方要在印台表面，不要從印台邊緣「爬」上印台，快到印台邊緣時就要準備提起，不要讓滾輪「滾下」印台，否則顏色會出現明顯斷層。

5 當滾輪已均勻沾好顏色時，就可以在紙上，一樣以單方向滾動的方式刷色。

6 剛開始顏色是斑駁的，多滾動幾次之後顏色便會逐漸均勻。

鏡銅紙
一般卡紙

7 在鏡銅紙上的效果會比一般卡紙來得更融合。

8 也可以試著在滾到紙中間，或是接近紙緣的時候就把滾輪提起。

9 這樣可以做出類似淡出─淡入的效果。

蘇格蘭紋／方格紋

You Will Need | 工具

1. 水性印台
2. 橡皮滾輪
3. 白色卡紙
4. 印章
5. 優質特白雪面紙
6. 黑色 Archival 印台
7. 彩色筆
8. 印表機用羊皮紙
9. 襯底用的卡紙

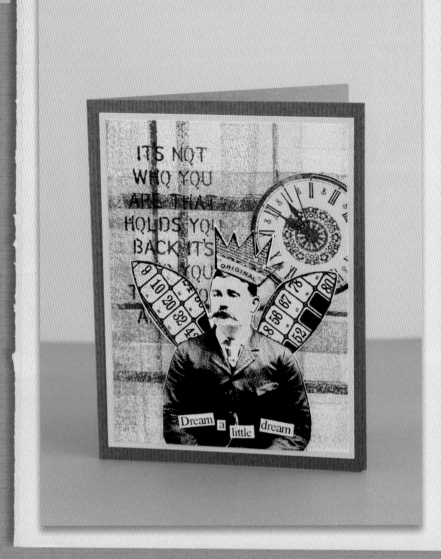

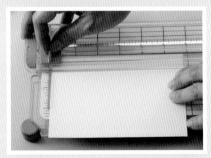

1 先將白色卡紙裁好需要的大小。

2 用橡皮滾輪沾取青花瓷色印台，在紙上滾出兩道藍色。

3 用濕紙巾將滾輪擦乾淨，再用橡皮滾輪沾取淺綠色印台，這次只取印台1／3寬的寬度。

4 一樣在紙上滾出幾條交叉的線條。注意開始時,滾輪與紙張應盡量平行,線條才不容易歪。

5 依序使用金黃色、紅色、橘色,在紙上滾出寬度不同的直線。

6 最後將滾輪靠在深棕色水性印台的邊緣,沾取一條細窄的顏色。

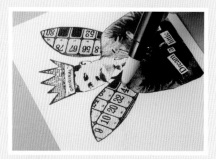

7 在紙上滾出深色的線條,蘇格蘭方格紋便完成了。

8 將人物章用黑色 Archival 印台蓋在雪面紙上。

9 以彩色筆著色,並剪下。

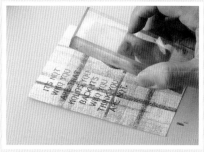

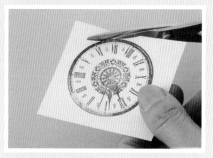

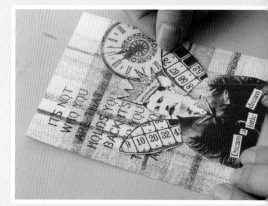

10 先把字章蓋在方格背景上。

11 時鐘印章蓋在羊皮紙上,剪下備用。

12 分別將人物與時鐘貼在方格背景上。

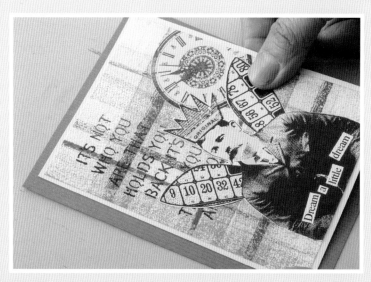

13 組合成卡片。

漸層的風景

In wilderness I sense a miracle
of life and behind it our scientific
accomplishments fade to trivia.
- Charles A. Lindbergh

You Will Need ｜ 工具

1. 水性印台
2. 橡皮滾輪
3. 風景印章
4. 鏡銅紙
5. 黑色 Archival 印台
6. 花邊角打洞器
7. 卡紙或美術紙

地平線

1 將鏡銅紙裁成適當的大小，先決定好大地的位置。

2 用滾輪沾取 1／2 寬的淺棕色印台，在紙上滾出一條色帶。

3 將滾輪擦乾淨之後，沾取紅色印台，在紙張的上方與下方分別滾出一條漸層的紅色色帶。

4 接著沾取黃色印台，滾刷在大地與天空中間的區域，記得要往上往下刷淡，顏色才能融合。

5 在大地的中間也加上一條咖啡色色帶，一樣往上下刷淡。

6 最後，用滾輪沾取細細的一條紅色，在大地與黃色的天空交接處滾上一抹暗紅色。

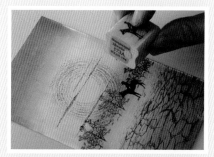

7 將夕陽、樹木、龜裂的大地、騎馬的人，分別用黑色印台蓋在刷好的漸層背景上。

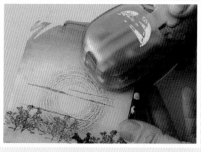

8 將卡片的四個角都用花邊角打洞器打好。

9 蓋上字章，然後黏貼到卡片上。

You Will Need | 工具

1. 水性漸層印台
2. 滾輪
3. 小噴水瓶
4. 鏡銅紙
5. 印章
6. 黑色、灰棕色印台
7. 裝飾用齒輪及指針配件
8. 兩腳釘
9. 銀色珠光紙
10. 壓凸板
11. 抗熱墊

1 將漸層印台拍在抗熱墊上。

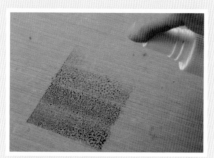

2 用噴水瓶噴點水。

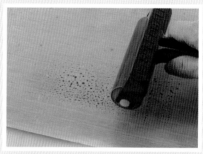

3 用滾輪重複沾取，調和印色和水。

4 將顏色滾刷在鏡銅紙上，由於紙張吸水慢的關係，會在紙上留下水洗的痕跡。

5 將紙張吹乾，蓋上喜愛的圖案。

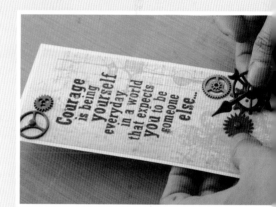

6 把字章蓋好，旁邊用齒輪及指針做裝飾。

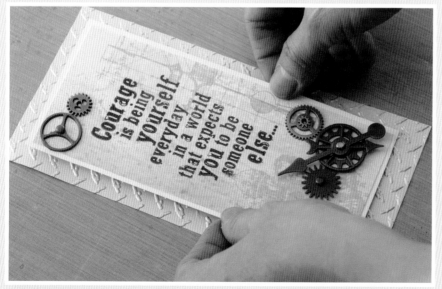

7 把銀色珠光紙用壓凸板壓出鋼板的紋路，將做好的水洗背景貼在上面，完成卡片。

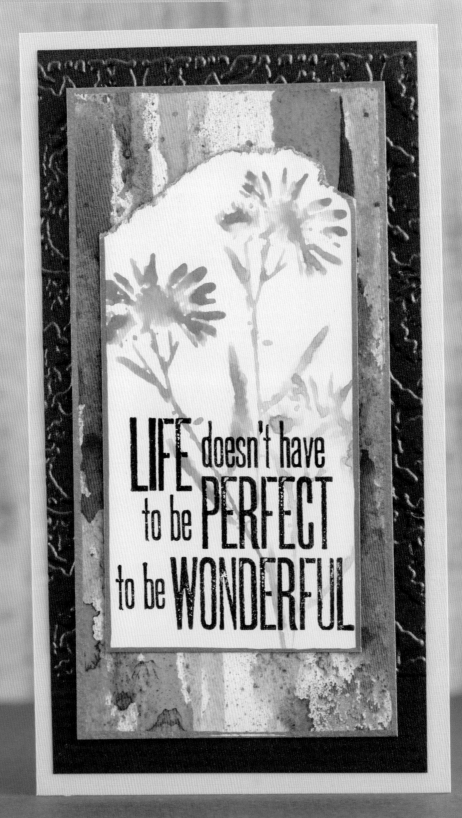

You Will Need | 工具

1. 水性染劑（Ranger Colorwash 或 Distress Spray Stain）
2. 水彩紙或厚卡紙
3. 滾輪
4. 印章
5. 印台
6. 抗熱墊
7. 金漆筆

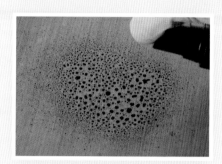

1 將綠色水性染劑噴在抗熱墊上。

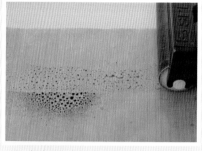

2 輕輕用滾輪沾取顏色。

3 把顏色滾刷在紙上。

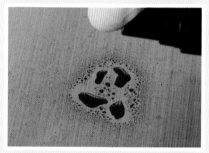

4 再將紅色染劑噴在抗熱墊上。

5 一樣用滾輪沾取之後，滾刷在紙上。

6 依序用不同顏色的染劑滾刷，完成背景。

7 取一個水彩風格的花朵印章，以水彩蓋印的技巧將圖案蓋在白色卡紙上（請參考 p.113）。

8 蓋好字章之後，將紙張上緣撕出不規則的邊。

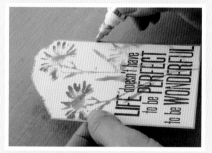

9 以金漆筆勾邊做裝飾。

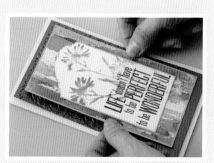

10 然後貼到背景上，完成卡片。

自製滾輪印章

除了平滑的橡皮滾輪，市面上還有一些刻有圖案的滾輪或滾輪印章。不過其實大家可以利用手邊的小物輕鬆自製滾輪印章，橡皮筋、泡棉、泡泡紙…都可以加以運用，重點是要有足夠的厚度才能滾出明顯的圖案喔！

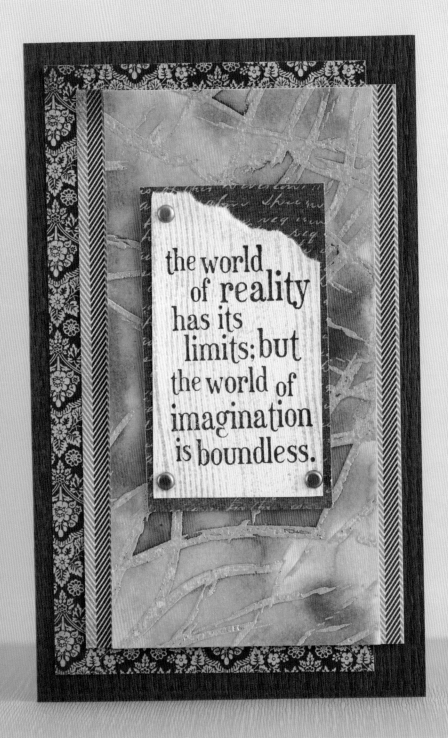

You Will Need | 工具

1. 不同大小、寬窄的橡皮筋
2. 橡皮滾輪
3. 浮水印台
4. 銀色凸粉
5. 水彩紙
6. 噴水瓶
7. 化妝海棉
8. 白色卡紙
9. 水性印台或染劑
10. 印章
11. 兩腳釘
12. 搭配用的卡紙和美編紙

1 將橡皮滾輪的滾軸部分拆下，綁上各種大小與寬窄不同的橡皮筋。

2 把滾軸裝回滾輪，然後沾取浮水印台（注意不要太用力擠壓印台）。

3 在水彩紙上隨意滾出交錯的線條。

4 灑上銀色凸粉燙凸。

5 在水彩紙上略噴點水，用海棉沾取水性印台刷上顏色，或是直接用染劑塗抹。

6 如圖完成背景。

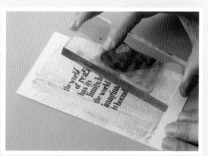

7 取一張白色卡紙，蓋上木紋背景之後再蓋上字章。

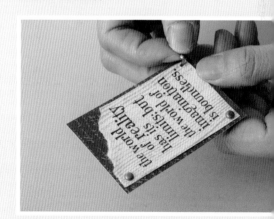

8 裁好大小之後撕去一角，貼到蓋有金色背景字章的深咖啡色卡紙上，用兩腳釘裝飾。

9 將做好的背景紙裁好，貼上字章部分。

10 再貼到襯底的卡紙上，完成卡片。

製造鏡像圖案

除了刷色、做背景，滾輪也可以拿來取型。在相片處理軟體中，有一個功能叫鏡像，可以讓圖案左右翻轉或是上下顛倒。在印章裡，當我們需要一個倒影，或是讓圖案左右相反時，往往需要借助一個被稱為鏡面章的工具（其實就是一塊沒有圖案的橡皮章），現在，你可以利用滾輪達到同樣的效果。

You Will Need | 工具

1. 橡皮滾輪
2. 印章
3. 黑色防水印台（不要選太速乾的印台）
4. 白色卡紙或平滑的水彩紙
5. 水彩顏料
6. 小號圓筆刷

1 先將印章拍上黑色印台。

2 將滾輪滾過印章表面。

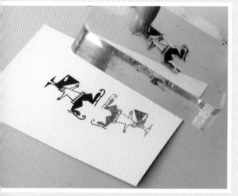

3 印章圖案便轉印到滾輪上了。

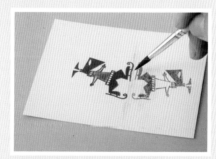

4 設定好倒影的位置，接著把滾輪上的圖案，小心轉到最靠近紙面的地方。

5 仔細的將圖案滾到紙上，這就是圖案的倒影。

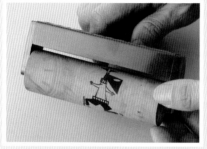

6 接著把印章再次拍好印台，蓋在倒影的上方。

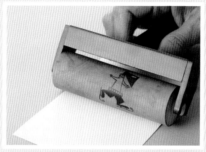

7 以畫筆沾取顏料著色。

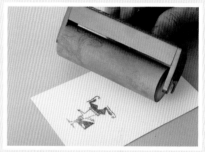

8 在抗熱墊上調好水彩顏料，然後用筆刷沾取，注意筆刷上的水分要多。

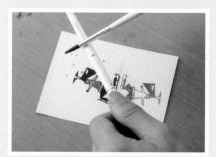

9 拿一支筆與沾有顏料的筆刷互相擊打。

10 就可以在紙上製造點點的效果。

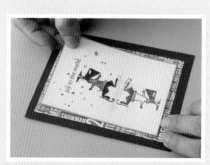

11 最後，蓋上字章，然後黏貼至底紙上完成卡片。

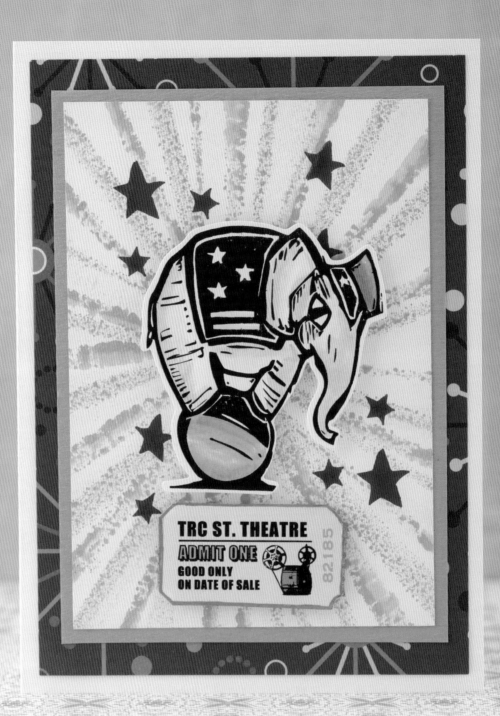

放射光芒的技巧

滾輪不只可以用「滾」的，還可以用「蓋」的！邊蓋邊轉，就可以產生這個充滿活力的放射光芒背景囉！

You Will Need | 工具

1. 橡皮滾輪
2. 印台（水性或油墨印台都可）
3. 印章
4. 黑色防水印台
5. 彩色筆
6. 水筆
7. 白色卡紙
8. 搭配用的美編紙與美術紙

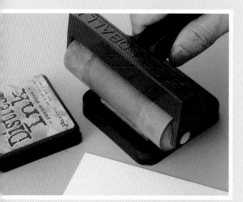

1 先將白色卡紙裁成適當的大小，用滾輪沾取灰棕色印台。

2 將滾輪的一端對著卡紙的中心點，在紙上敲一下滾輪。

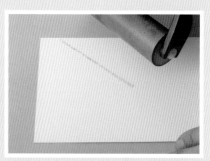

3 於是會像這樣出現一條直線。

4 讓滾輪的一端維持在紙張中心的位置，慢慢旋轉紙張，轉一下，敲一下滾輪，旋轉的幅度大小會決定線條之間的距離大小。

5 蓋完一圈之後，把滾輪擦拭乾淨，接著沾取天空藍色印台。

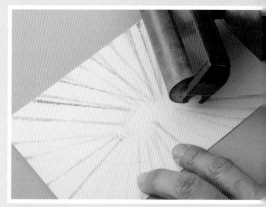

6 一樣轉一下紙張，敲一下滾輪，在灰棕色光芒中間加上一圈藍色光芒。

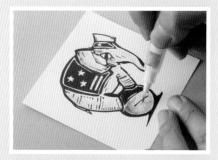

7 把大象圖案用黑色防水印台蓋在另一張白卡紙上，用彩色筆上色。

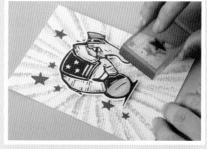

8 將圖案剪下之後，用泡棉膠浮貼到光芒背景的中間，旁邊用紅色印台蓋上幾個星星點綴。

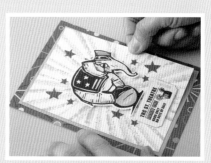

9 裁好搭配用的美編紙與卡紙，黏貼組合成卡片。

抗色知多少

抗色是甚麼？Simply Cards & Papercraft 雜誌在 issue10 中，一篇名為「Irresistible resist technique」的文章中說到：「字典中 resist 的定義或許有很多，但我們有興趣的是『to stand up to, offer resistance』……」。也就是說，抗色是要讓圖案抗拒所施加的顏色的方法，而一般蓋印是顯出所施加的印色，兩者的目的基本上是完全相反的。

一般抗色的效果最常見的是呈現反白的顏色，或說，goast print。也因此，會讓人聯想起「刷色後蓋上白色印台不就好了？」這樣的疑惑，但事實上，經由抗色所呈現出來的反白，是一種虛像的表現，和實際蓋上白色所呈現的實體圖案完全不同，一虛一實，一空一盈，作品的層次就這麼出現了。

正因為有這樣獨特的效果，所以，許多玩家根據不同產品之間的相抗性，發現了許多抗色技法，讓有限的工具有更廣大的可能，這或許也可算是為什麼需要抗色的另一個理由吧！

irresistible

resist

techniques

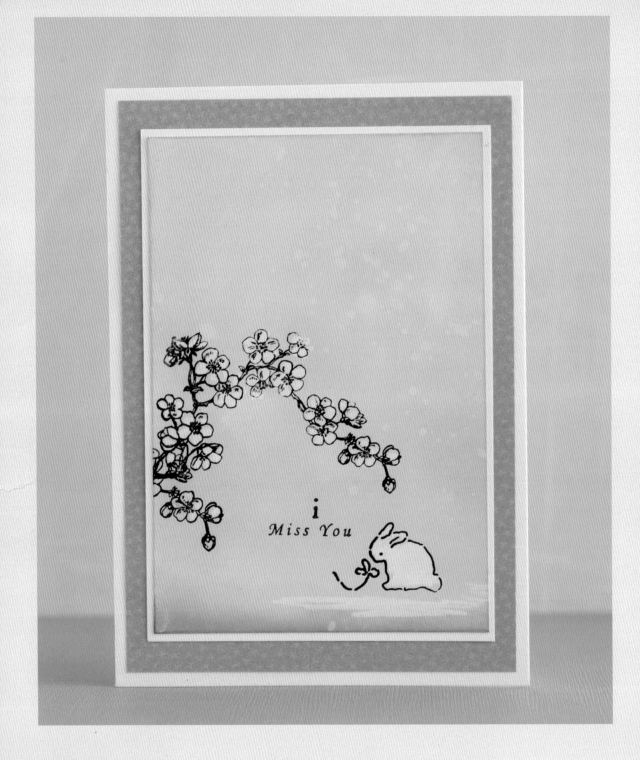

i

Miss You

蠟筆抗色

蠟，自古以來就是一個天然的防水材料。運用蠟筆中的蠟來抗衡水性印台中的墨水，當看到留白處在刷色過程中浮現的時候，往往會不自覺的發出「哇！」的驚嘆聲呢！

You Will Need ▎**工具**

1. 白色蠟筆（Crayola）
2. 水性印台
3. 黑色防水印台（StazOn 或是 Ranger 的 Archival）印台
4. 鏡銅紙
5. 印章
6. 拍色用的海棉
7. 搭配襯底用的卡紙

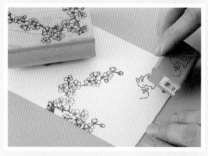

1 先將梅花樹枝與小白兔，分別以黑色防水印台蓋在鏡銅紙上。

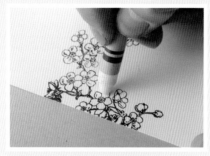

2 用白色蠟筆在花瓣及小白兔身上塗色，地上也可畫幾筆。

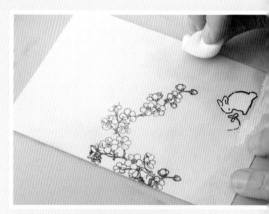

3 以水性印台分別在鏡銅紙上刷出草地與天空的顏色。

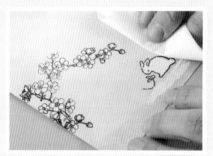

4 這時蠟筆塗色的地方便會有留白的效果，以面紙擦掉多餘的墨水。

5 在手上噴點水，把水甩到紙上。

6 隔幾秒鐘之後，用紙巾吸乾並以熱風槍吹乾。

7 於是天空便留下點點水漬，像飄落的雪花或白色花瓣。

8 裁好襯底的紙張，蓋上字句，組合成卡片。

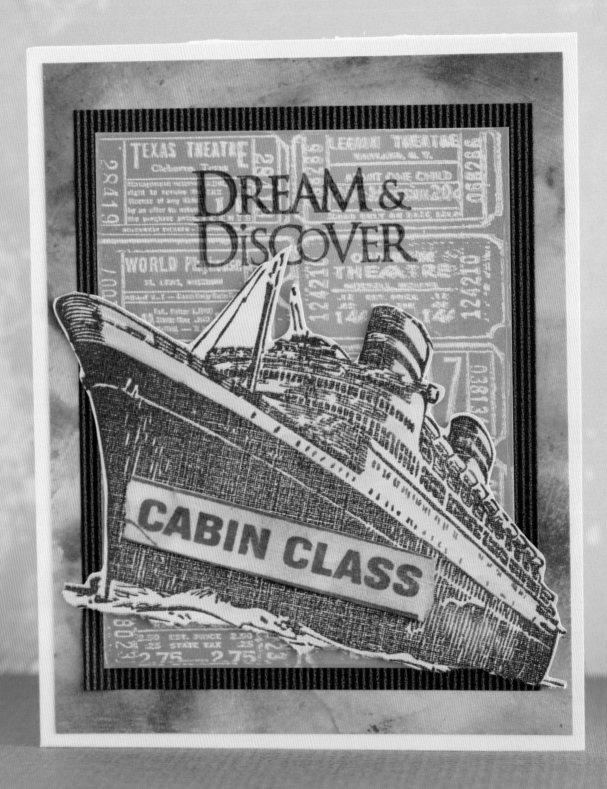

浮水印台是日本 Tsukineko 公司最經典的一項產品。除了先前介紹過的燙凸、以及粉彩上色等技巧，由於油性基底的關係，它還可以拿來與水性印台相抗衡，製造抗色的效果。需要注意的是，浮水印台不等同於燙凸印台，有些燙凸印台使用的是水性基底，因此是無法抗色的。

想要做出明顯的抗色留白畫面有三個條件：

1. 一定要用有塗佈的紙張，例如鏡銅紙、雪銅紙。
2. 一定要使用不防水的水性染料系印台，也就是 dye ink。
3. 必須在蓋完浮水印台之後立刻操作，不可以隔夜或是間隔太久，以免浮水印台完全乾掉無法抗色。

You Will Need ｜ 工具

1. 浮水印台
2. 藍綠色系水性印台
3. 化妝海棉或橡皮滾輪
4. 黑色防水印台
5. 紅色和深藍色防水印台
6. 標籤背景章、郵輪印章、字章
7. 白色鏡銅紙
8. 白色卡紙
9. 搭配用的美術紙與美編紙
10. 乾淨的面紙

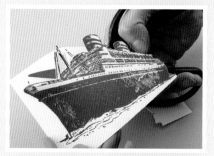

1 將標籤背景章用浮水印台蓋在鏡銅紙上。

2 以橡皮滾輪沾取藍綠色漸層印台，將顏色上滿整張鏡面紙。

3 用紙巾擦掉浮水印上的墨水，圖案便會更加清晰。

4 把郵輪印章用黑色防水印台蓋在白色卡紙上，略為上色之後，剪下備用。

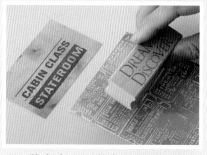

5 將字章分別蓋在美編紙與背景上。

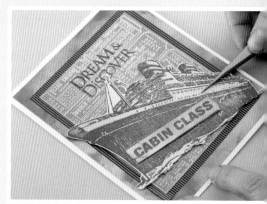

6 裁好襯底用的卡紙與美編紙，如圖組合卡片。

註：上色時不要來回太多次，擦完之後也不可以再重新上色。

酒精顏料抗色

酒精性顏料是一種溶劑性的墨水，揮發快速，因此可以在不吸水的表面上著色，如塑膠、玻璃等。和一般顏料不同的地方是，酒精性顏料乾了之後有一定的透明度，因此可以用在需要透光的材質上。而利用溶劑之間的相互反應，我們也可以製做抗色的效果。不過這個酒精性顏料的抗色效果只能發生在上述的不吸水的材質上，一般紙張是不適用的。另一個很有趣的現象是，Ranger 的 Archival 印台雖然不是溶劑型印台，卻可以在這些塑膠或玻璃等材質上溶解酒精性顏料，而且因為它比 StazOn 印台慢乾，在過程中比較不會殘留印色，反而更適合這個技巧呢！

You Will Need ｜ 工具

1. 酒精顏料（Ranger 公司）或酒精性墨水
2. 酒精顏料調合劑
3. 刷色棒與白色不織布
4. Ranger Archival 黑色印台
5. 背景章
6. 塑膠片
7. 白色吊掛燭臺
8. 廚房紙巾

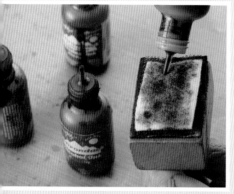

1 將白色不織布剪成小方塊，貼在刷色棒上，將酒精性顏料隨意滴在上面。

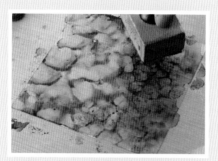

2 滴上少許調合劑，將刷色棒在塑膠片上隨意的拍打，直到塑膠片上佈滿顏色。

3 這就是酒精顏料的磨石子花紋背景。

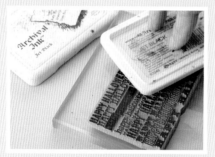

4 稍等一下讓酒精顏料完全乾燥，將背景章拍好黑色Archival 印台。

5 然後蓋在塑膠片上。

6 拿開印章，取一張乾淨的廚房紙巾，先按壓，吸去墨水。

7 然後再用乾淨的一面以畫圓的方式，輕輕擦去殘餘的墨水。

8 印章便會在酒精顏料背景上留下空白的圖案。

9 將塑膠片裁成燭臺窗戶的大小，上過顏料的一面向內，嵌入窗框中。

註：雖然酒精顏料可以附著在塑膠片上，但如果常觸摸，或是碰到尖銳粗糙的器物，還是會有掉色的危險，因此通常會建議將未上色的那一面朝外。由於從外向裡看，圖案是在塑膠片的背面，因此與原圖是相反的，所以要注意不要選擇有明顯正反方向的圖案，例如字章。如果一定要使用字章做背景時，就要記得選擇反字章哦！

壓克力顏料抗色

壓克力顏料是一種乾了之後可以防水的聚乙烯顏料，而它比接下來要介紹的 Gesso 更光滑一些，遮蓋力也會稍弱一點。利用蓋印的方式做壓克力顏料抗色，印章應選線條簡單的粗體章，後續的上色方法應該盡量以水性墨水為優先選擇，而且刷色比噴瓶要好，這是為了避免顏料過於厚重而影響抗色效果的緣故。此外，由於是防水顏料，蓋印用的印台也要注意。StazOn、Archival 以及一些加熱定色型的印台（如布用印台）都可以用來在壓克力顏料上蓋印，其他印台則不適合。水性印台則會沉入紙張中，無法覆蓋在顏料之上。

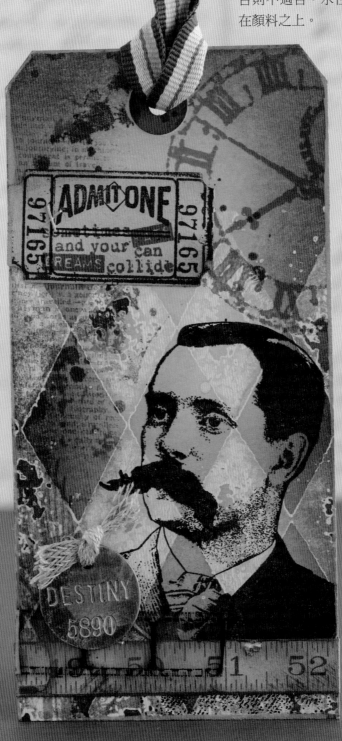

You Will Need | 工具

1. 白色壓克力顏料
2. 菱格紋背景章
3. 其他如：人物、時鐘……等圖案的印章
4. 黑色、灰藍色 Archival 印台
5. 各種顏色的水性印台
6. 刷色棒或刷色海棉
7. Manila Tag
8. 牛皮紙色卡紙
9. 裝飾用的金屬標籤、膠卷、織帶、貼紙等

1 將白色壓克力顏料輕拍在菱形圖案背景章上。

2 將瓶嘴輕輕刷過印章表面，使顏料稍微平整一些。

3 然後蓋到 Manila Tag 上，吹乾。

4 用刷色棒或海棉沾取水性印台顏色，以繞圈的方式輕輕將整張 Tag 刷滿顏色。

5 票卡章用黑色 Archival 印台蓋在牛皮色卡紙上，刷色之後剪下。

6 金屬標籤先拍點白色壓克力顏料。

7 用紙巾擦去顏料然後吹乾，顏料便會留在凹下的地方，形成白色的字。

8 把人物章用黑色 Archival 印台蓋在 Tag 右下角，周圍蓋好其他背景圖案。

9 黏貼其他配件，綁上緞帶後便完成了。

GESSO 抗色

Gesso 又稱壓克力顏料打底劑，和先前介紹的壓克力顏料一樣都含有壓克力樹脂，乾了之後可以防水，因此可以拿來與水性印台或水性顏料做抗色。運用 Gesso 的方式有很多種，你可以將它拍在印章上蓋印，利用型版刷色，或是很簡單的，直接將 Gesso 塗刷在紙上，都能做出獨一無二的背景喔！

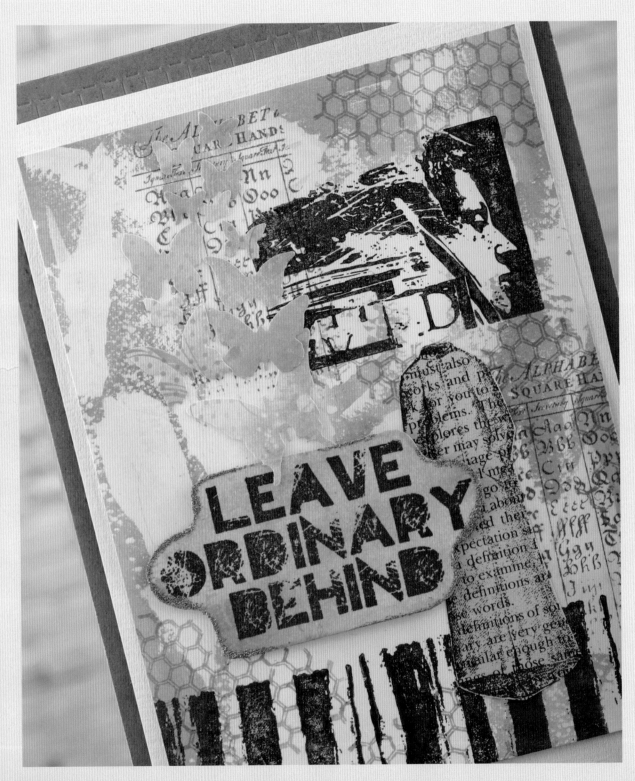

You Will Need｜工具

1. Gesso
2. 刮板或不用的信用卡、會員卡
3. 白色卡紙
4. 水性印台
5. 化妝海棉
6. 印章
7. 黑色、灰藍色、紅色印台
8. 浮水印台
9. 米黃色厚卡紙
10. 金色凸粉
11. 蝴蝶刀模或是打洞器
12. 舊英文字典內頁
13. 美編紙及襯底用的卡紙
14. 筆記本

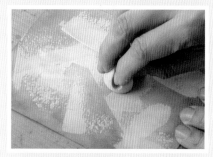

1 用刮板或舊信用卡沾取少許 Gesso，隨意塗在白色卡紙上。

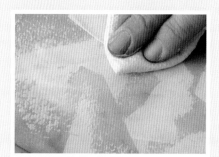

2 讓它自然晾乾或用熱風槍吹乾。

3 化妝海棉沾濕，擰去多餘水分。

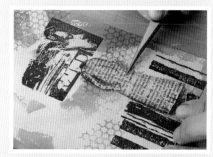

4 用微濕的海棉沾水性印台，在 Gesso 背景上塗刷顏色。

5 然後用微濕的紙巾擦去 Gesso 上殘留的顏色，吹乾。

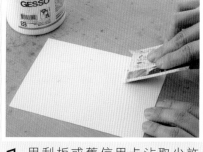

6 在做好的背景上隨意蓋上喜愛的圖案。

7 長袍圖案蓋在舊字典內頁上剪下，貼在背景上。

8 字章蓋在厚紙卡上，用印台刷色之後剪下。

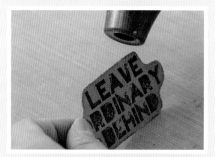

9 邊緣以浮水印台輕拍一圈，撒上金色凸粉燙凸。

10 將完成的背景裁成適當大小，貼在筆記本上做為封面。

11 用打洞器或刀模裁下大小不同的蝴蝶，黏貼在封面上做為裝飾。

凡士林抗色

凡士林是每個家庭的常備良藥，主要成分是精鍊石蠟，這種石化合成油幾乎沒有一種顏料可以在上面「站得住腳」，凡士林抗色技巧利用的就是這種石蠟與顏料互不相容的特性，做出來的背景極具斑駁的美感，也是我最喜歡的技巧之一。

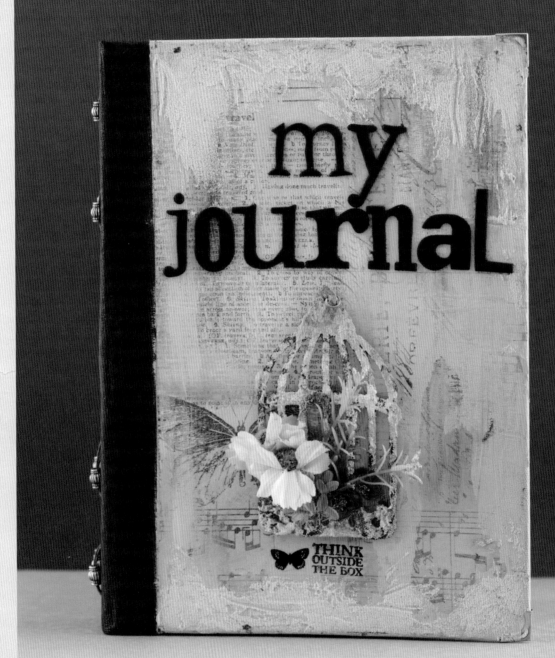

You Will Need ｜工具

1. 凡士林
2. 畫布
3. 壓克力顏料
4. 筆刷
5. 無酸樹脂或拼貼膠
6. 印有圖案的薄葉紙
7. 裁好的灰卡圖型
8. Liguitex 陶灰泥（CERAMIC STUCCO）
9. 人造花
10. 熱熔槍
11. 字章與印台

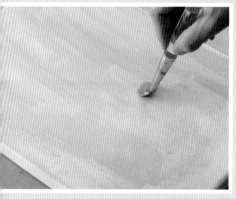

1 先在畫布上塗好一層壓克力顏料。

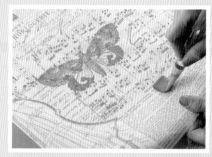

2 等顏料乾透之後，用無酸樹脂或是拼貼膠將印有圖案的薄葉紙貼在畫布上（薄葉紙遇到水會變成透明的，完全融入背景中）。

3 再上一層顏料，吹乾。

4 接著用手指挖取少許凡士林，隨意塗抹在畫布上。

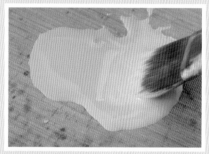

5 用筆刷沾點水，調勻淺色壓克力顏料。

6 輕輕刷過整張畫布，塗過凡士林的地方要注意不可以重複塗刷，以免將凡士林帶到其他地方，顏料就無法附著了。

7 用熱風槍吹乾，或是讓它自然晾乾。用熱風槍吹的時候，記得不要定點吹太久，過程中凡士林會融化成油油亮亮的狀態，這是正常現象，不用擔心。

8 等顏料完全乾透之後，用廚房紙巾擦去凡士林，記得每次都要用乾淨的一面。

9 最後再用濕紙巾將整個畫面擦拭一次即可。

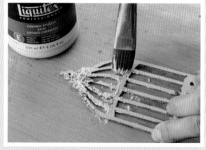

10 將裁好的灰卡圖型先上一層陶灰泥。

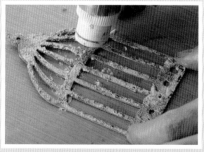

11 待乾燥之後，用黑色、法國藍、草綠、及金色壓克力顏料上色。

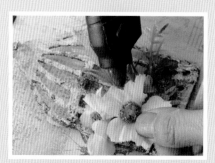

12 用熱熔槍將灰卡與人造花黏在畫布上，蓋上字章。

蠟紙抗色

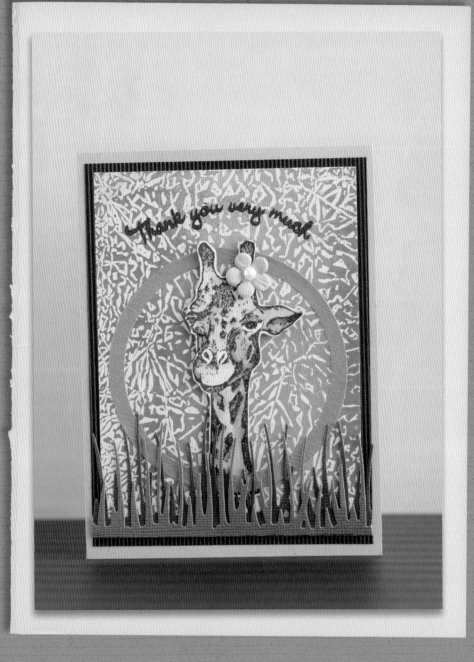

1 將蠟紙揉成球狀，揉得越緊，最後出現的紋路就越多越密。

2 把蠟紙攤平，在抗熱墊上放一張影印紙，然後依序放上白色鏡銅紙、攤平的蠟紙、影印紙。

3 打開熨斗電源，溫度設定在絲質布料。

4 用熨斗在蠟紙上熨燙，直到最上層的影印紙上看見蠟紙的圖案。

5 關掉熨斗，把所有的紙張拿開。

6 用滾輪沾取水性印台，在蠟紙背景上滾上顏色，抗色的畫面便出現了！

7 著用乾淨的紙巾擦去多餘的墨水即可。

8 將長頸鹿印章用黑色印台蓋在白色卡紙上，用酒精性麥克筆上色，剪下備用。

9 將金色美術紙裁成一個圓環。

10 利用刀模或打洞器，或是自行用手剪出兩排草叢。

11 將草叢前後排好，黏貼到鏡銅上。

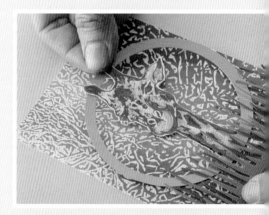

12 剪好的長頸鹿和金色圓環貼在卡片中央。

13 將字章用浮水印台蓋在卡片上方，灑上紅色凸粉燙凸（做好的蠟紙抗色背景因為還有蠟的殘留，因此水性印台不適用，又因為紙張的關係，建議還是用燙凸的方式較為清楚）。

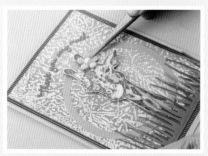

14 把紙花貼在長頸鹿的耳朵上做裝飾，完成卡片。

3D 膠抗色

3D 膠，或稱水晶膠，是一種亮度很高的無酸樹脂，乾了之後可以維持
一定的立體度，當然也有一定程度的防水性，因此可以用來與水性印
台做抗色。下面要介紹的技巧，不僅可以用來保護已上過色的圖案，
免去剪下圖案浮貼的麻煩，還可以替圖案增加立體效果，簡單又實用！

You Will Need ｜ 工具

1. 3D 膠（盡量選擇透明度高的產品）
2. 適合上色的圖案章
3. 水性印台
4. 刷色棒或海棉
5. 酒精性麥克筆
6. 白色 Nina 紙
7. 黑色油墨印台
8. 透明凸粉
9. 襯底用的卡紙與美編紙

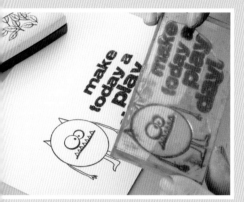

1 將小怪物印章用黑色油墨印台蓋在白色 Nina 紙上。

2 灑上透明凸粉燙凸。

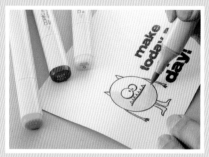

3 然後以酒精性麥克筆上色。

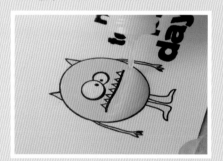

4 把上好色的小怪物圖案用 3D 膠塗滿。

5 等膠水完全乾燥之後，用深淺不同的紫色水性印台將整個背景刷色。

6 灑上水滴，略等幾秒鐘之後用紙巾吸乾。

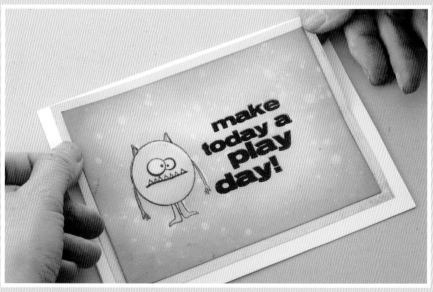

7 裁好襯底用的卡紙與美編紙，黏貼組合成卡片。

裁剪 cut out

頭一次將裁剪 cut out 這個技巧放入印章的基本技巧中時，朋友大為疑惑：裁剪？把圖案剪下來嗎？常做啊！這也能算技巧？

我想對於大部分的朋友來說，運用印章的方法不外乎將它蓋在紙上，上色，或是整個剪下來浮貼。即使是前面所介紹的那麼多技巧，不論抗色、燙凸，仔細想想都是這樣的手法。而接下來要介紹的玩法，卻是將印章的圖案重組、拼貼、鏤空，這些技巧的共同點就是，裁和剪。透過不同的取型與裁剪的方法，以及後續的，不同的重組與運用方式，不僅可以增加了單顆印章的變化性，也能使原本平面的圖案可以呈現 3D 立體的效果，個人認為是非常獨特的一類技巧。

just cut
it out!
And
be creative

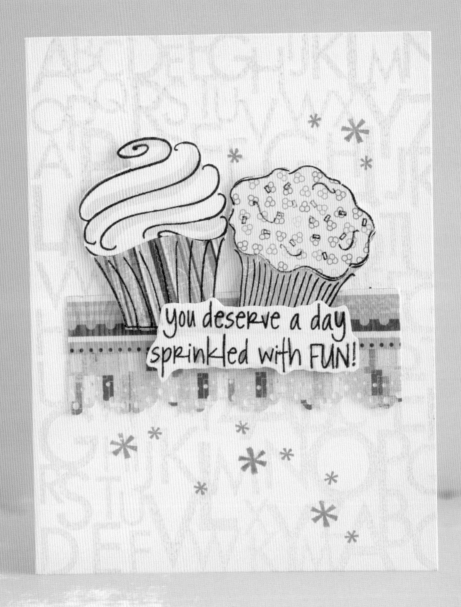

基本剪裁

替印章的圖案增添色彩的方法除了用顏料上色之外，也可以利用各式各樣，印有圖案的美編紙、色紙、包裝紙，甚至雜誌、圖片等等，只要將圖案分成幾個部分，分別蓋在紙上，然後剪下重組，就像拼布中的貼布繡一樣，這也是最基本最常用的裁剪技巧。

You Will Need｜工具

1. 杯子蛋糕印章
2. 各色美編紙
3. 字母背景章
4. 字章
5. 黑色印台
6. 水性印台
7. 花邊打洞器
8. 白色卡紙
9. 彩色筆

1 將第一個杯子蛋糕在兩張不同花色的美編紙上各蓋一次。

2 將第二個蛋糕圖案在白色卡紙和另一張美編紙上也各蓋一次。

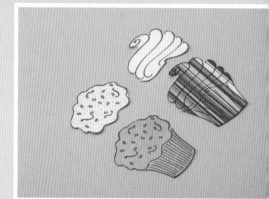

3 將步驟 1 和步驟 2 的蛋糕部分如圖剪下，不需留邊。

4 如圖，將奶油部份與杯子蛋糕組合起。

5 背景章以淺藍色印台直接蓋在卡片上。

6 用花邊打洞器在美編紙上打出蕾絲花邊。

7 蓋好字章，用彩色筆略為上色，沿邊剪下。

8 組合卡片。

層疊色塊

有些印章圖案本身就是拼貼的畫面，此時就可以善用圖案的特性，分區剪下之後浮貼，很簡單就可以創造立體效果。

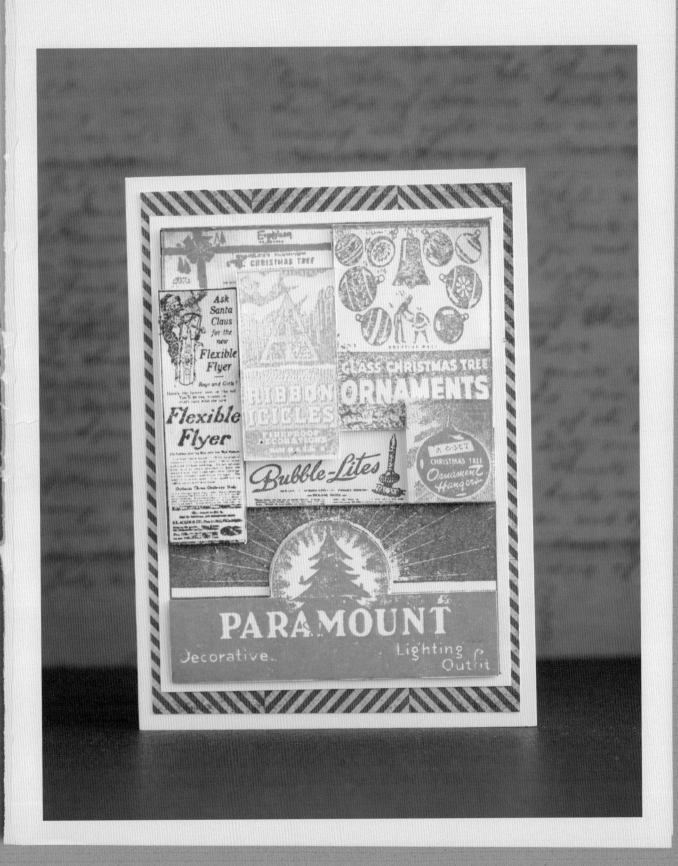

You Will Need ｜ 工具
1. 拼貼風格印章
2. 白色卡紙
3. 水性／油墨印台
4. 美工刀
5. 泡棉膠
6. 搭配用的美編紙和卡紙

1 將印章全圖分別以深藍色和暗紅色印台蓋在白色卡紙上。

2 將圖案的各部分分別以不同顏色的印台蓋在白卡紙上。

3 除了深藍色的圖案之外，其他顏色的部分如圖裁好。

4 貼上不同厚度的泡棉膠，例如：紅色貼一層泡棉，水藍色貼兩層泡棉，紫色貼三層泡棉…

5 在最完整的深藍色圖案層上，貼上暗紅色及墨綠色部分。

6 依序將其他顏色黏貼到暗紅色部分上。

7 最後，裁好襯底的美編紙及卡紙，組合成卡片。

SPOTLIGHT 聚光燈技巧

聚光燈技巧是指，在圖案的局部上色，其他地方刷暗的技巧。由於畫面很像聚光燈投射在陰暗的畫面上而得名。

You Will Need ｜工具

1. 白色、黑色以及暗藍色卡紙
2. 印章
3. 圓形打洞器
4. 水性色鉛筆
5. 水筆
6. 防水黑色印台
7. 水性印台
8. 刷色棒或海棉
9. 銀色油墨印台
10. 泡棉膠

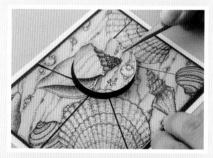

1 先將海底貝殼的印章用黑色防水印台蓋在白色卡紙上。

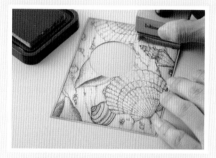

2 用圓形打洞器打下一個圓

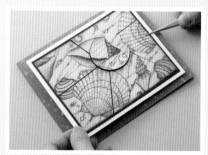

3 將圓形部分以水性色鉛筆或彩色筆上色。

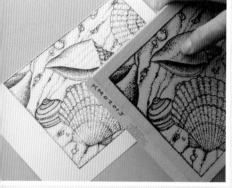

4 其他的部分以灰藍色和黑色水性印台刷色。

5 將灰藍色部分切割成幾個大塊。

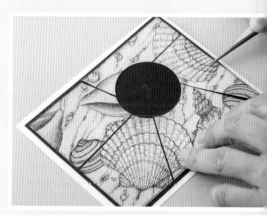

6 在黑色卡紙上對齊貼好。

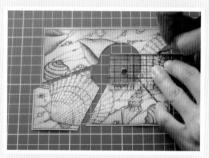

7 把步驟3上好色的圓型,用泡棉膠貼回原本的位置。

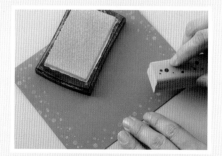

8 深藍色卡紙對摺成卡片,將點點章用銀色油墨印台蓋滿卡片四周。

9 裁好襯底的卡紙,黏貼組合。

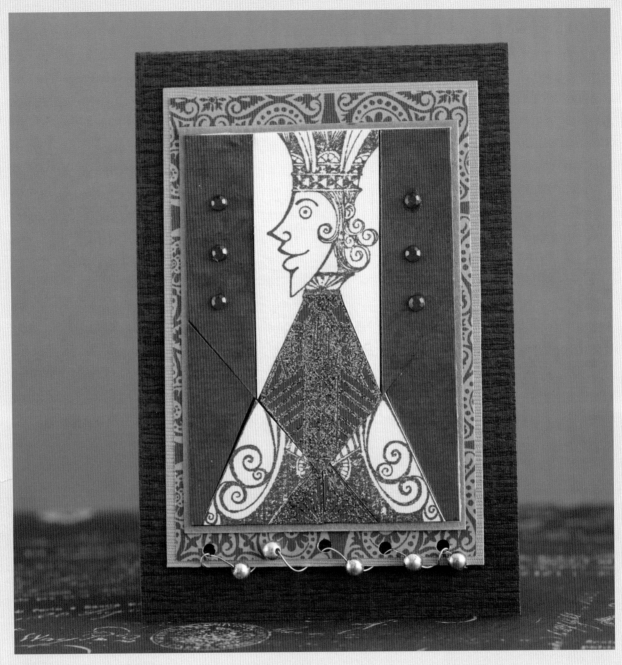

CUT AND
REPLACED
裁剪與置換

Cut and replace 技巧跟另一種 Trio mosaic 很像，就是把同樣的圖案蓋在不同顏色的紙張上，經過裁切之後像拼圖一樣再拼回一幅完整圖案的技巧。最常見的方法是幾何圖形的裁切。裁切的單位越多，圖型越不規則，組合的困難度當然就越大。所以剛開始嘗試的朋友可以選擇一個本身就比較屬於幾和線條組合的圖案，就像示範卡所用的這個插畫風印章。這是台灣美日手藝多年前出過的設計師系列印章，不知別人如何，我對這個圖案的第一印象除了撲克牌還是撲克牌，我看著他身上的衣服紋路，越來越覺得很適合大卸八塊之後再給他來個乾坤大挪移，用來做這個「裁剪與置換」技巧再適合不過了。

You Will Need｜工具

1. 凸粉
2. 人物章
3. 卡紙
4. 黑色及暗紅色印台
5. 浮水印台
6. 美工刀、直尺
7. 美編紙
8. 銅線
9. 金色串珠
10. 紅色半珠

1 先各取一張米色、黑色、暗紅色卡紙，裁成比印章略大的尺寸。

2 將人物章用黑色印台蓋在米色卡紙上。

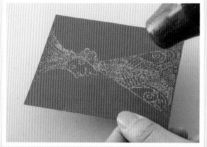

3 把印章擦乾淨，用浮水印台將人物章蓋在暗紅色卡紙上，灑上凸粉燙凸。

4 將這兩張圖卡按照圖示裁切成7塊。

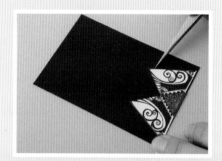

5 依照紅白相間的順序，先將圖案的底部黏在黑色卡紙上，中間是紅色卡紙的部分，兩邊是米色卡紙的部分。

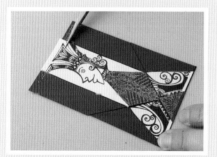

6 依序將其他部分像拼圖一樣組合完成。

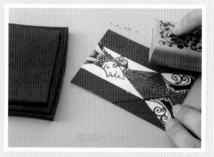

7 接著將邊緣切齊，以暗紅色印台將雕花圖案印章蓋在左右兩邊備用。

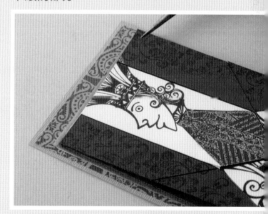

8 裁好襯底的卡紙與美編紙，將拼貼好的圖卡貼在上面。

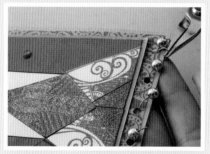

9 然後在美編紙的下緣打一排小洞，穿過銅線與金屬珠做裝飾。

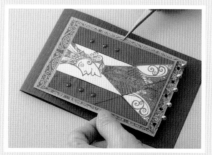

10 最後黏貼到墨綠色卡片上便完成了。

立體紙雕技巧

除了之前介紹的層疊色塊的技巧之外，將印章圖案像經過電腦斷層掃瞄似地，分隔出不同層面，然後再向上堆疊黏貼，也是一種將平面的圖案做 3D 立體呈現的方法。除了使用單一圖案來做成 3D 層次之外，也可以試著用兩個以上的圖案組合成一個較複雜的畫面，加上一些紙雕的技巧，便很適合裝框做成掛飾喔！

You Will Need | 工具

1. 拼貼風格的畫框圖案印章
2. 人物圖案印章
3. 黑色及白色卡紙
4. 影印用的羊皮紙
5. 金色凸粉
6. 浮水印台
7. 黑色防水印台
8. 水性色鉛筆
9. 水筆
10. 壓凸筆及軟墊
11. 泡棉雙面膠

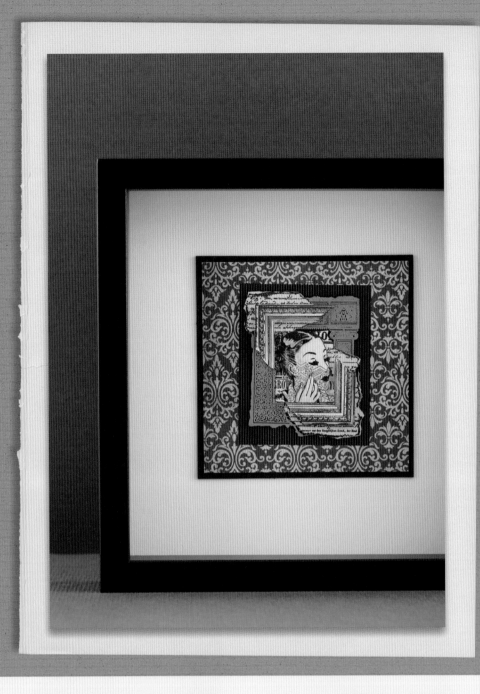

1 先觀察圖案，決定要分的層數，分多少層就必須蓋多少次。以人物章為例，由下而上的分層為：第一層─全圖，第二層─人像，第三層─人像的手部。畫框部分則是：第一層─全圖，第二層─文字部分，第三層─木框部分。

2 將人物圖案以黑色防水印台在白色卡紙上蓋三次。

3 拼貼風的畫框圖案先用浮水印台蓋在黑色卡紙上，灑上金色凸粉燙凸。

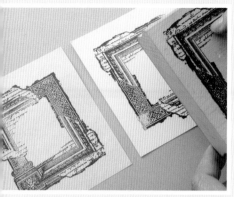

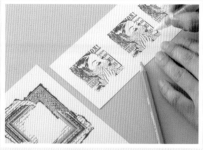

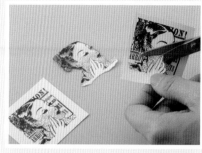

4 然後用黑色防水印台，在白色卡紙及羊皮紙上各蓋一次。

5 接著，按照層次所需的部分著色。畫框部分則只需在木框上著色。

6 等顏料乾了之後，把著色的部分剪下。

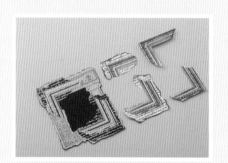

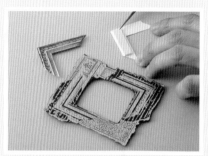

7 接著將畫框的各部分也一一剪下，第一層—全圖，燙金，第二層—羊皮紙，只取文字部分，第三層—白卡紙，木框部分。

8 用壓凸筆從人像的背面，沿著邊緣輕輕畫圈，這樣圖案就會出現一點弧度，可以增加作品的立體感。手部也做同樣的處理。

9 將燙金色的畫框中間挖空，連同其他部分用泡棉雙面膠貼好。

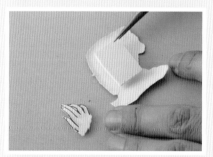

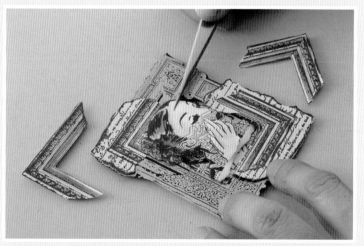

10 將人像的各部分也一樣用泡棉雙面膠貼好。

11 把人像貼在畫框背面，讓人像從挖空的地方露出來。

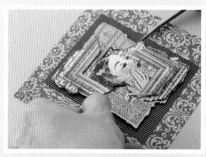

12 將完成的拼貼畫框整個貼到襯底的美編紙上。

13 然後放入立體相框中即可。

局部浮雕技巧

這是一個從聚光燈技巧變化而來的應用，同時也將印章與打洞器或刀模做了巧妙的結合。將一個從已經蓋好圖案的畫面上切下的圖型，重複黏貼好幾層之後，再放回原本的位置，看起來從就像是從畫面中浮出一個立體的圖案一樣有趣！而且，近幾年厚紙板裁成的圖卡非常盛行，裝飾在卡片或筆記本封面上可以增加不少立體感，但是進口的圖卡價格不算便宜，而且用一次就沒了，利用這個局部浮雕的技巧，順便也學到了如何利用手邊既有的工具自製厚圖卡的技巧喔！

You Will Need 工具

1. 印章
2. 彩色筆或印台
3. 白色卡紙
4. 心型打洞器或刀模
5. 黑色印台
6. 襯底用的卡片

1 取一張白色卡紙裁成卡片的大小。

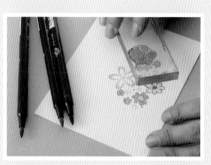

2 先將各個花草印章用彩色筆或是印台蓋在卡紙上。

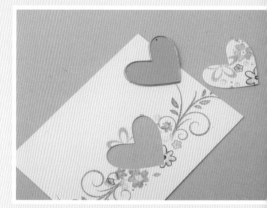

3 然後用心型打洞器或是刀模，在蓋好的圖案中央取下一個愛心。

4 拿另一張白色卡紙，用同樣的打洞器或刀模裁下5～6個相同的愛心。

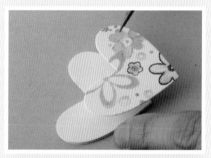

5 將這些愛心用黏膠緊密的層疊貼起來，最後黏上有圖案的愛心。

6 這樣看起來就像是一個厚紙板的圖卡了。

8 用黑色印台蓋好字章，完成卡片。

7 把原先蓋好圖案的白色卡紙黏貼到襯底的卡片上，然後將愛心貼回原本裁下的框框中。

口袋式印章的運用

印章圖案除了大家熟知的人物、花鳥、食物、圖騰……等等之外，還有一些乍看之下可能不知該如何應用的，例如：容器。口袋、籃子、花瓶、玻璃罐、推車……這些物品原本就是用來盛裝東西的，化成印章圖案之後自然也可以往裡塞東塞西的。隨著主題的不同，內容物也可以變換，甚至可以讓裡面的物品能夠隨意拿進拿出，設計成互動式的卡片，相信收到卡片的人一定感到非常驚喜！

You Will Need │ **工具**

1. 牛仔口袋印章
2. 各種與生日有關的圖案（蛋糕、星星、愛心……）
3. 白色卡紙
4. 彩之舞雷射印表機專用「優質特白雪面紙」
5. 牛仔布色水性印台
6. 黑色防水印台
7. 紫紅色油墨印台
8. 水彩色鉛筆
9. 水筆
10. 紙花
11. 鈕釦
12. 灰卡
13. 美編紙
14. 襯底用的卡紙
15. 泡棉膠
16. 釘書機
17. 兩腳釘

1 先將牛仔口袋印章用牛仔布色水性印台蓋在雪面紙上（註：也可以用雪銅紙代替，不過雪面紙更經濟實惠）。

2 將愛心、蛋糕、星星等，分別用印台蓋在白卡紙或美編紙上。

3 把口袋和所有物件都剪好備用。

4 如圖，在口袋的三邊貼上剪成條狀的泡棉膠。

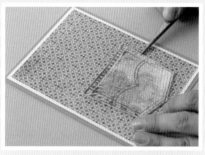

5 浮貼在裁好大小的美編紙上。

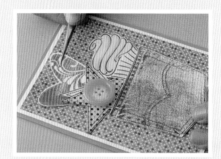

6 安排一下要放入口袋裡的物件位置，黏貼固定，有些可以黏在口袋內側，會更有層次感。

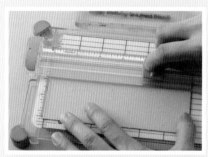

7 灰卡裁成字章的長度，頂部預留一些空間給紙花。

8 將字章蓋在灰卡上，頂端戳一個小洞。

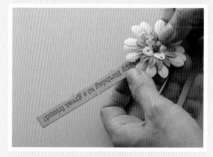

9 紙花用兩腳釘串起，穿過灰卡頂端的小洞固定。

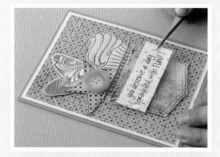

10 再取另一個字章，用黑色印台蓋在美編紙上，釘上訂書針做裝飾，然後貼到口袋上。

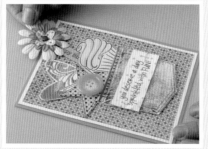

11 把紙花插入口袋中，組合成卡片。

註：灰卡上也可以改寫一些悄悄話，或是將一些物件做成小卡片直接插入，都是變化的方法。

100% FANTASTIC!

鏤空圖案的變化

有些外框型的圖案，像這裡用到的字母，原本就是要讓你蓋在有花樣的紙張或照片上剪下使用，挖空圖案之後再襯上想要的圖案則是另一種變化應用。另有一些印章，像窗戶、樹林等，除了直接蓋了上色之外，也可以試著將圖案鏤空，背後襯張風景照片或是其他畫面，看起來就真的像是從窗戶向外／向內看了呢！

You Will Need ┃工具

1. 牛皮紙色卡紙
2. 字章，字母章
3. 浮水印台
4. 白色及紅色亮片凸粉
5. 美編紙
6. 白色卡紙
7. 白色印台
8. 紅色印台
9. 筆刀
10. 星星打洞器或刀模
11. 泡棉膠

1 將大寫 A 用浮水印台蓋在牛皮紙色卡紙上，灑上白色凸粉燙凸。

2 用筆刀把字母挖空，小心不要切到白色線條。

3 用大寫 I 在旁邊蓋出一個「＋」，然後將卡紙裁成適合的卡片大小。

4 取一張美編紙，裁成比牛皮紙色卡紙略小一點的尺寸。

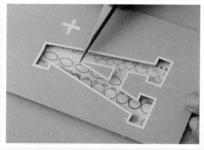

5 在牛皮紙色卡紙的背面貼好泡棉膠，浮貼在美編紙上。

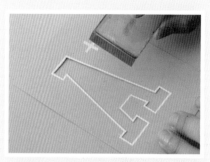

6 拿一小張白色卡紙，上面拍滿浮水印台，灑上紅色亮片凸粉燙凸。

7 用刀模或打洞器切下數個星星。

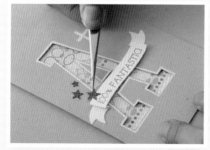

8 字章蓋在裁成橫幅標籤的白色卡紙上，用泡棉膠貼在字母 A 上，旁邊用星星裝飾。

9 裁好搭配的美編紙與襯底的卡紙，黏貼組合成卡片。

WINDOW CARD
搖搖卡

小時候如果看到禮品店裡的聖誕水晶球，總是要拿起來搖一搖，看著白色的雪花衝上去又緩緩落下，心裡又驚訝又歡喜！現在你可以把那份驚奇放在卡片上跟朋友分享了，答案就是搖搖卡。

這是另一個運用窗戶和玻璃容器印章的好方法，只要把圖案挖空，填入亮片、珠珠、雪花、星星，甚至糖果！然後密封好，收到卡片的人就可以開始「搖搖樂」了！

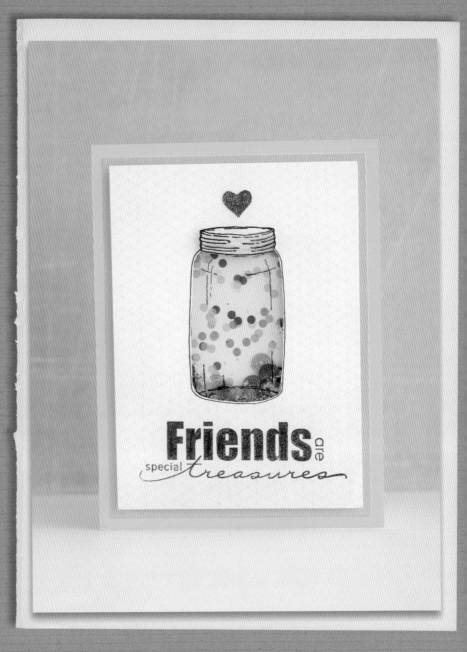

You Will Need ┃ 工具

1. 玻璃容器的印章、字章
2. 黑色防水印台
3. 黑色 StazOn 印台
4. 透明塑膠片或投影片
5. 美編紙
6. 白色卡紙
7. 手工藝用泡棉（可以過刀模的那種）
8. 強力雙面膠
9. 襯底用的美術紙
10. 各種亮片、珠珠

1 先將玻璃瓶圖案用黑色印台蓋在淺色美編紙上。

2 用筆刀沿著線條的內側，將瓶身挖空。

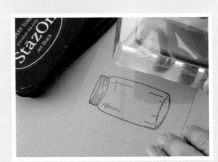

3 然後用黑色 StazOn 印台在塑膠片上再蓋一次。

4 把塑膠片貼在美編紙的背後，這樣就可以露出透明的瓶身。

5 瓶蓋另外用防水印台蓋在白色卡紙上，簡單著色。

6 剪下之後，貼到美編紙的瓶子上，把字章蓋在瓶子下方。

7 取一片手工藝用的泡棉，裁成比卡片略小的尺寸。

8 一樣在上面用黑色 StazOn 印台蓋好玻璃瓶圖案。

9 然後沿著波璃瓶外圍，切下一個長方型的框。

10 沿著長方形框的外緣貼一圈強力雙面膠，千萬不能有空隙。

11 然後貼到步驟 6 的美編紙背後。

12 在框框中間倒入珠珠和亮片。

13 取另一張美編紙，裁成與泡棉一樣的大小，然後貼到泡棉框上，一樣要貼牢，不可以有空隙。

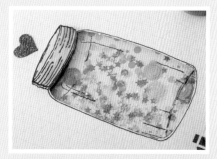

14 翻回正面搖一搖，亮片就會在瓶子裡彈跳了。

15 將美編紙貼到襯底的美術紙上就完成了。

棋盤格式設計

要將一個圖案變化到極致，最簡單的方式就是將它變形到完全無法辨認。大家有沒有玩過手機中的密室逃脫遊戲？為了取得鑰匙或密碼，玩家都要先破解一些謎題，其中最常見的就是將一個錯亂的圖型拼回原樣，這就是這個技巧的靈感來源。把已經蓋好的畫面裁切之後，整個錯置排列，可以排成 9 宮格、棋盤格、或是任何不規則圖型，看起來就像你又新買一顆拼貼章！這個技巧同時也是處理不滿意又捨不得丟掉的背景的好方法！

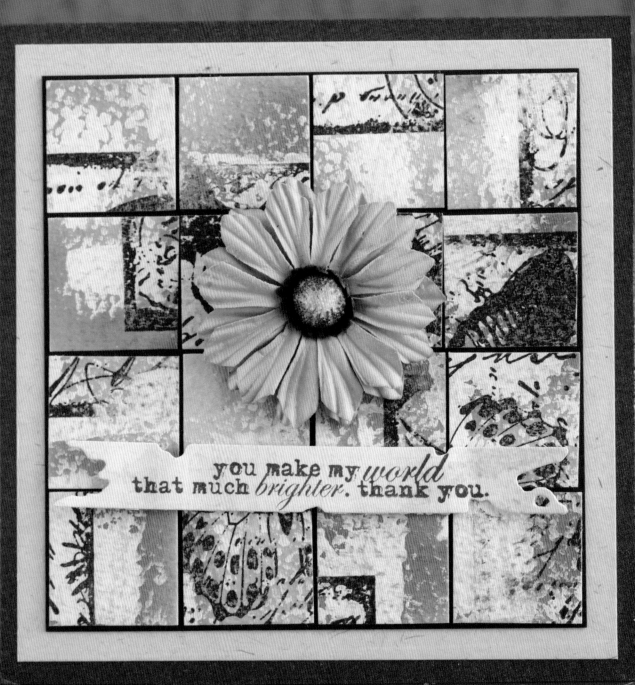

You Will Need｜工具

1. 一張事先做好的背景
2. 印章、字章
3. 黑色印台
4. 襯底用的卡紙
5. 裝飾用的紙花或配件

1 在事先做好的背景上，用黑色印台蓋上圖案。

2 把這個背景裁切成小方塊（作品中的方塊尺寸是1英吋，大家也可以切成任何想要的尺寸）。

3 在裁成小方塊之前，可以先在紙張背面貼好雙面膠，待會兒黏貼時便輕鬆多了。

4 把黑色卡紙裁成適當大小，記得要預留縫隙的寬度。

5 然後將小方塊排列在黑色卡紙上，不要有兩個方塊的圖案是可以相連接的，然後黏貼固定。

6 字章蓋仕卡紙上，剪成橫幅標籤。

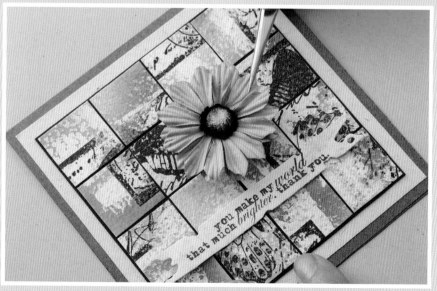

7 裁好其他襯底的卡紙，黏貼組合成卡片，中間放上大紙花做裝飾。

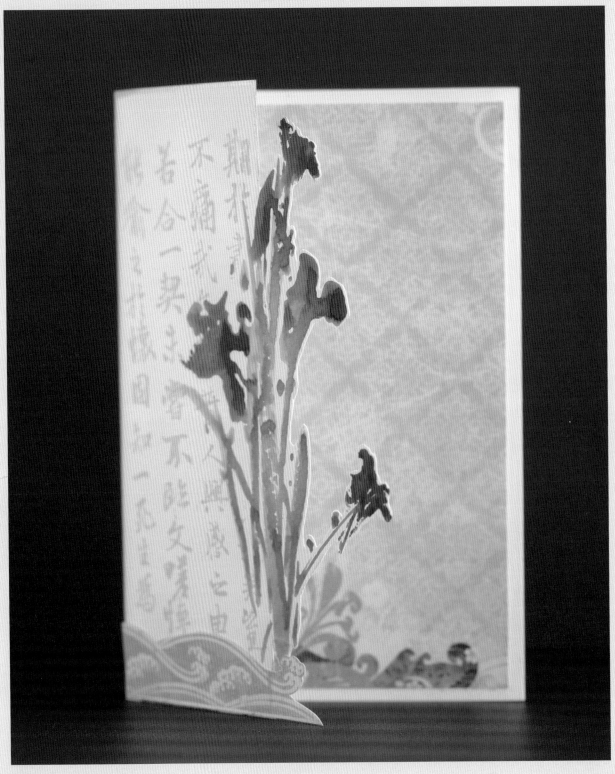

部分裁切：
TRI FOLD CARD

部分裁切是個很有趣的技巧。簡單而言，就是將蓋好的圖案不完全剪下，保留一些與底紙相連。看起來就像圖案躍出了卡片的框框一樣，如果稍為設計一下，當卡片閤起來時，就能產生前後的立體層次。接下來我們就利用部分裁切的技巧來做一張典雅的 TRI FOLD CARD。

You Will Need｜工具

1. 米白色卡紙
2. 印章（水墨風格的花草圖案）
3. 噴水瓶
4. 水性印台
5. 彩色筆
6. 美編紙

1 將卡紙裁成長方型，畫分成三等份。

2 將左右兩邊向內摺，摺成一個三摺卡。

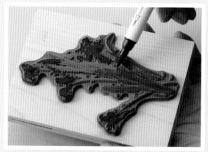

3 用彩色筆在鳶尾花圖案印章上著色。

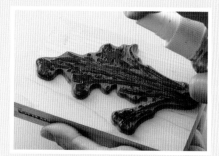

4 用噴水瓶對著印章噴水。

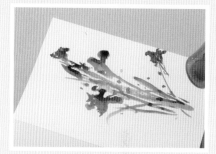

5 將印章蓋在卡片左頁的靠右側，立刻用熱風槍吹乾。

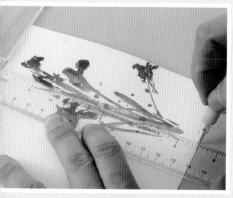

6 接著，用鉛筆在鳶尾花的上下畫一條裁切線。

7 如圖，照著圖案的輪廓剪至裁切線處。

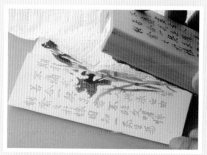

8 稍微用紙巾遮蓋一下圖案，將中國詩詞印章拍上淺灰色印台，蓋在鳶尾花左側。

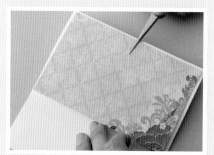

9 在卡片右頁貼上一張美編紙做為背景。

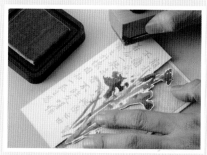

10 把整張卡片用舊麻布色復古印台略為刷色，並畫上金邊。

11 貼上由美編紙剪下的邊條做裝飾，完成卡片。

互動式設計：
開門卡

手邊如果有門窗圖案的印章，不妨利用裁剪的技巧來做張開門卡吧！把想說的話藏在門後，是一種說不出的羞澀，也給收到人多一份驚喜與玩味！

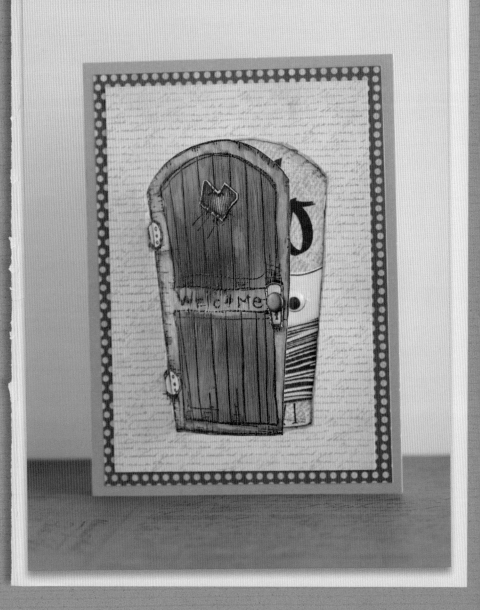

You Will Need｜工具

1. 木門圖案印章、貓頭鷹印章、字章
2. 木紋紙
3. 黑色油墨印台
4. 咖啡色水性印台
5. 刷色棒或海棉
6. 白色彩色筆
7. 透明凸粉
8. 白色卡紙
9. 彩色筆或酒精性麥克筆
10. 美編紙
11. 銅釦及銅釦工具
12. 摺紙棒
13. 活動眼睛
14. 襯底用卡紙

1 用黑色印台將木門印章蓋在木紋紙上，灑上透明凸粉燙凸。

2 以刷色棒沾取水性印台，在木門上略為刷色。

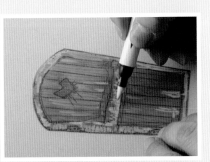

3 用白色彩色筆在門框上著色，剪下備用。

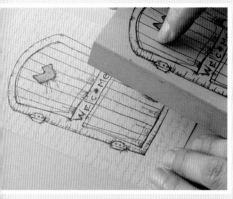

4 在一張美編紙上，把木門圖案重新蓋一次。

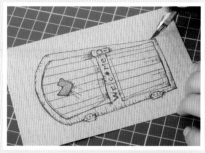

5 將木門的上下及右邊用筆刀切開。

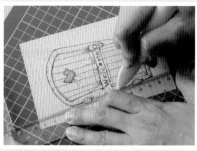

6 在木門的左邊用摺紙棒劃過，翻摺一下。

7 然後把剪下的木門貼在美編紙上。

8 白色卡紙上蓋好木門上的愛心，門把以及門軸，還有貓頭鷹。

9 分別用彩色筆或麥克筆上色。

10 把圖案剪下，貼到相對應的部位上。

11 在門把的地方打一個洞，用銅釦工具將銅釦固定到門把上。

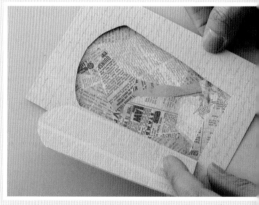

12 再取另一張美編紙，裁成比木門略大的尺寸，貼在門後。

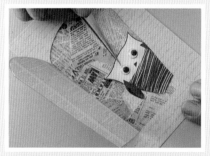

13 將貓頭鷹黏上活動眼睛，斜插入門後。

14 蓋上字章。

15 裁好襯底用的美編紙與卡紙，完成卡片。

熱縮片

熱縮片是個神奇的材料，基本上，它的原料就是熱塑性素料—聚苯乙烯（也就是我們熟知的 6 號塑膠），在加熱前，你可以用油性麥克筆，彩色筆、色鉛筆、壓克力顏料等等在上面畫畫或著色，加熱過後，它就會等比例縮小成較厚且堅硬的塑膠。第一個正式生產熱縮片也是最早推出這項產品的 SHRINKY DINKS，是由兩位美國太太在 1973 年所創。最初是被歸於兒童玩具類，不過由於它的材質，方便操作，以及在製作過程中所營造的驚喜，從以前到現在，熱縮片一直都是手藝界用來製做個人裝飾品的最佳素材喔！

製作熱縮片飾品所需的基本工具大致如下：

熱源：簡便型小烤箱或熱風槍。小物件用熱風槍就可以完成，較大的作品或是大量製作的話，小烤箱會比較方便，也比較平整。

熱縮片：市售的熱縮片有幾種選擇：白色、黑色、透明、磨砂，以及印表機專用。每種熱縮片各有其特性，大家可以視自己的喜好做選擇。

蓋印或上色：如前所述，你可以直接在熱縮片上作畫，也可以利用印章在上面蓋印。由於是塑料材質，因此在印台與顏料的選擇上，就必須使用可以在塑膠表面上定色的產品。還有一點須注意的是，由於熱縮片需經過高溫加熱塑型，因此含油質或蠟的蠟筆、油畫顏料等，就不適合用在熱縮片上喔！

保護漆：完成的熱縮片作品雖然手摸不至於掉色，但是為了避免在配戴的過程中，因頻繁的觸摸或是接觸身上的汗水、油脂等，容易刮傷、受損掉色，建議還是塗上一層透明保護漆。最簡單的方式就是利用水晶膠薄塗一層，我自己比較喜歡利用透明凸粉，快速又牢固。其他如壓克力顏料、指甲亮光劑都可以。

歡迎您一起來體驗「我把印章縮小了！」的驚奇！

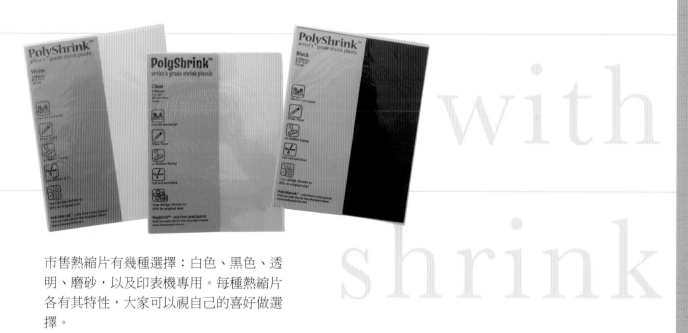

市售熱縮片有幾種選擇：白色、黑色、透明、磨砂，以及印表機專用。每種熱縮片各有其特性，大家可以視自己的喜好做選擇。

基本技巧：
直接蓋印

利用印章和印台直接蓋印是運用熱縮片時最快
速簡便的方法，要訣只是選對印台而已。

（一）溶劑型印台蓋印

You Will Need ｜ 工具

1. 白色熱縮片
2. 溶劑型印台（StazOn）
3. 印章
4. 酒精性麥克筆
5 水晶膠或 3D 膠

1 將小貓頭鷹印章用咖啡色 StazOn 蓋在白色熱縮片上。

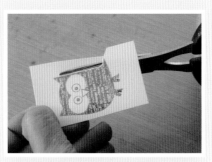

2 略等幾秒鐘讓印色乾燥，然後沿著圖案剪下。

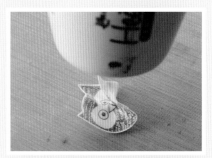

3 以熱風槍對著剪好的熱縮片加熱，這時熱縮片會朝著熱源方向蜷縮。

4 將熱縮片翻過來繼續加熱。

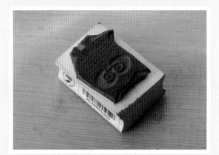

5 等到熱縮片不再變化時就可以關掉熱風槍，用一個木頭章放在上面壓平（注意：放著就好，此時熱縮片還是軟 Q 的，如果太用力擠壓反而會變形）。

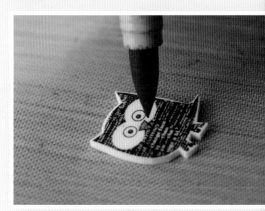

6 拿開木頭章，用酒精性麥克筆替貓頭鷹的嘴巴上點色。

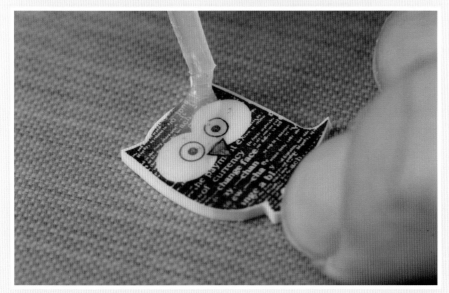

7 用水晶膠在表面薄塗一層做為保護。

註：有些熱風槍風力較大，如果怕小小的圖案在加熱的時候被吹得到處亂跑，可以將之放在一個紙盒中操作，紙盒內最好不要有印刷的圖案，以免加熱的時候產生轉印的現象。

（二）加熱定色型印台蓋印

You Will Need｜工具

1. 白色熱縮片
2. 印章
3. 加熱定色型印台（這裡使用的是布用印台）
4. 浮水印台
5. 透明凸粉
6. 砂紙或磨砂棒
7. 戒台
8. 快乾膠或珠寶膠

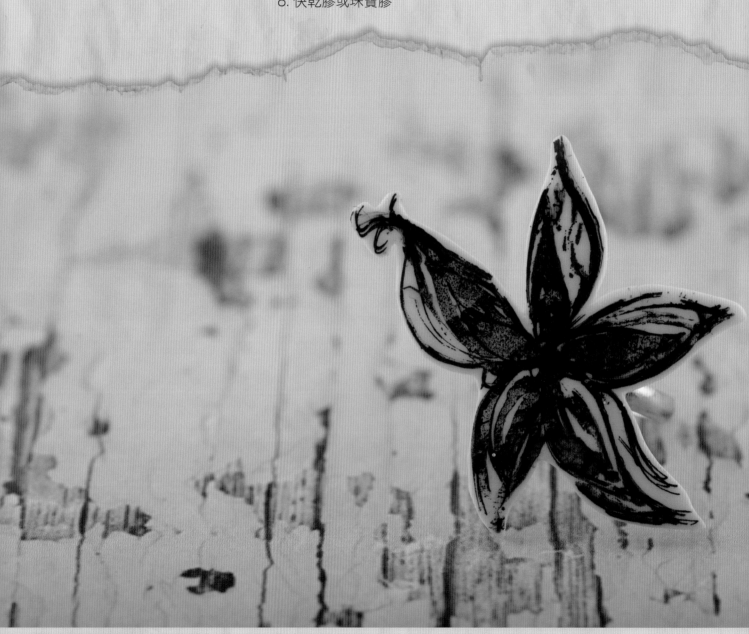

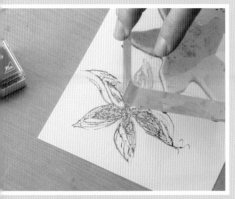

1 將花朵圖案印章用布用印台蓋在白色熱縮片上。

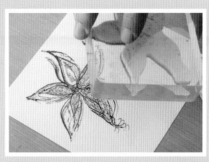

2 把外框圖案也用印台蓋在熱縮片上，小心不要移動到線條。

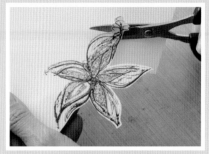

3 仔細沿著圖案外框剪下，此時顏色還未定色，要注意不要觸碰到未乾的圖案。

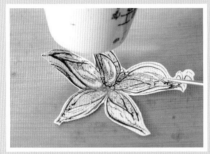

4 以熱風槍對著剪好的熱縮片加熱，這時熱縮片會朝著熱源方向蜷縮。

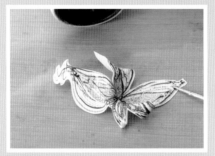

5 為免花瓣蜷縮得太厲害導致沾黏在一起，適時的朝圖案背面加熱就能讓熱縮片向外展開。

6 將熱縮片翻到背面繼續加熱。

7 再翻回正面，等到熱縮片變平整時就可以關掉熱風槍，用一個木頭章放在上面壓平。

8 做好的熱縮片邊緣較銳利，為免配戴在身上時會刮傷自己，建議先用砂紙或美甲用的磨砂棒把邊緣磨光滑。

9 將熱縮片正面拍上浮水印台，灑上透明凸粉燙凸。

10 吹好之後，趁熱將熱縮片再撒上第二層凸粉，用小筆刷仔細去除背面沾到的凸粉，一樣用熱風槍吹融。

11 完成之後，熱縮片的表面就會覆蓋一層透明凸粉，像上過釉一樣喔！

12 把熱縮片黏到戒台上，就完成一個獨特的飾品了。

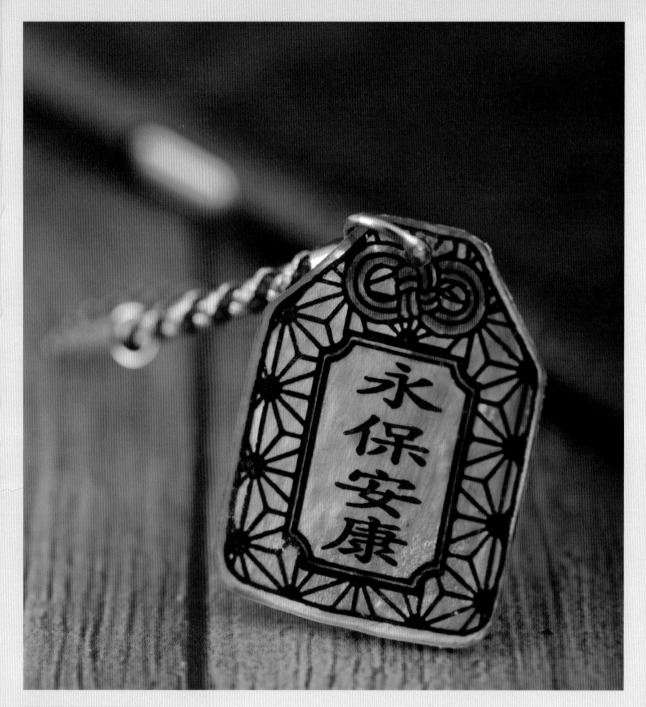

粉彩上色

最早期的熱縮片是印好圖案之後讓小朋友自己上色剪下，做成個人的飾品，因此「著色」應該是很多人接觸熱縮片的第一個玩法吧！可以用在熱縮片著色的工具有很多：油漆筆、酒精性麥克筆，油性簽字筆、彩色筆、色鉛筆；粉彩餅／條、水彩／壓克力顏料……等等。在操作上，大概可以分成需要事先磨砂處理與不需磨砂處理兩種。需要磨砂處理的原因，是形成一個粗糙的表面之後，顏料會比較好「抓住」，因而比較容易著色。接下來要介紹的粉彩上色，就是屬於需要事先磨砂處理的顏料，同理可推的其他顏料還有色鉛筆、彩色筆等。

You Will Need | 工具

1. 透明熱縮片
2. 320 號左右的研磨拋光砂紙
3. 福袋印章
4. StazOn 黑色印台
5. 棉花棒或小絨球
6. 事務用打孔器
7. 珠光白壓克力顏料
8. 小筆刷或化妝海棉
9. 濕紙巾
10. 乾抹布
11. 手機專用吊繩

1 先將透明熱縮片用砂紙以打圓的方式做磨砂處理。

2 用濕紙巾將粉末擦乾淨，再用乾抹布擦乾。

3 把福袋圖案用黑色 StazOn 印台蓋在磨砂過的熱縮片上。

4 用棉花棒沾取粉彩顏料，仔細在圖案上著色。由於加熱過後圖案縮小，顏色也會跟著變深，因此這個階段顏色要上的比想要的效果淺。

5 上好顏色之後，將圖案小心剪下。

6 先在頂部打一個洞。這個步驟很重要，因為縮小過後的熱縮片非常堅硬，如果不事先打好洞，就只好請出電鑽了⋯⋯

7 利用熱風槍加熱縮小。

8 加熱完成的透明熱縮片如果要維持晶瑩剔透感，可以直接塗上 3D 膠做保護。如果想要顏色明顯一點，就必須塗上珠光白壓克顏料來達到阻光的效果。

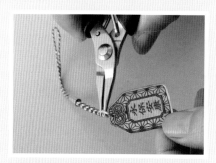

9 將手機吊繩穿過事先打好的洞，福袋手機吊飾便完成了。

水彩上色

喜歡水彩浪漫的渲染效果，可不可以應用在熱縮片上呢？其實難度頗高。傳統的水彩顏料幾乎是一畫下便立刻聚成水滴，無法塗刷。不過如果運用彩色筆的話，還是可以達到某種程度的暈染效果的。

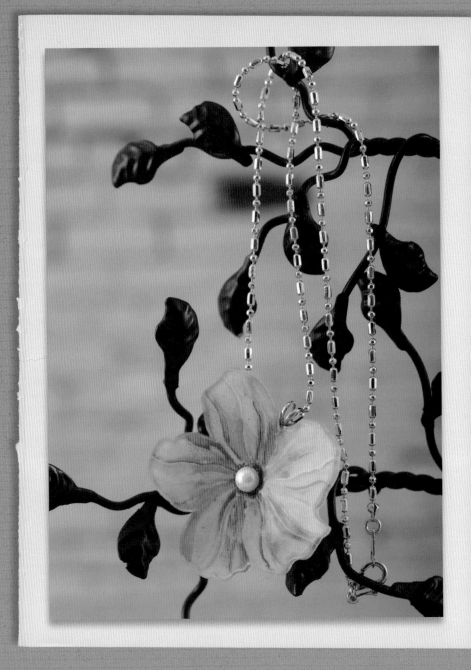

You Will Need | 工具

1. 透明熱縮片
2. 320 號左右的研磨拋光砂紙
3. 適合上色的印章
4. StazOn 白色印台
5. 彩色筆
6. 水筆
7. 浮水印台
8. 白色凸粉
9. 濕紙巾
10. 乾抹布
11. 兔耳朵
12. 長鍊

1 先將透明熱縮片用砂紙處理過。

2 用濕紙巾和乾抹布擦拭過殘粉之後，用白色印台將大花印章蓋在熱縮片上。

3 準備深淺不同的粉紅色、紅色、橘色、黃色，以及紫色系彩色筆。

4 以粉紅色花瓣為例，先用最淺的粉紅色把整個花瓣塗好。

5 然後由中心往外，疊擦上較深的粉紅色。

6 用最淺的粉紅色由外往中心塗刷，將顏色交接處暈染開。

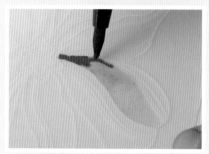

7 在靠近花心的地方，用更深的粉紅色或是橘紅色略為上色。

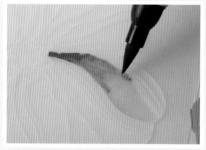

8 同樣用前一個較深的粉紅色柔和顏色交接的地方。

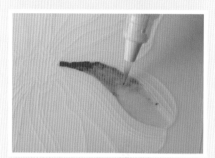

9 最後，利用微濕的水筆（水份一定要少），稍微將顏色做渲染。

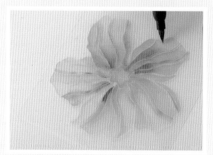

10 按照這樣淺—深—淺—深—渲染的步驟，完成所有花瓣的著色。

11 略等一分鐘讓顏色乾燥，然後將上好色的圖案小心剪下。

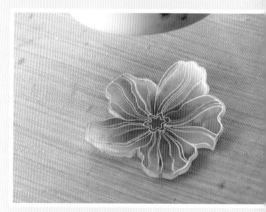

12 以熱風槍加熱縮小。

13 最後用白色凸粉燙凸做為保護即可。

harvest,
fall colors
AUTUMN
time for sharing

烙印

當熱縮片剛縮好的時候,會像QQ糖一樣熱熱軟軟的,
我們可以利用這個狀態做塑型的動作。用印章做烙印
就是一個最簡便實用的技巧。

You Will Need ▎工具

1. 熱縮片
2. 加熱定色型油墨印台
3. 印章（線條簡單的粗體章為佳）

1 將熱縮片裁切成喜歡的型狀。

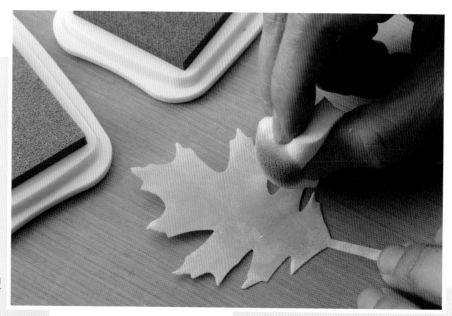

2 拍上加熱定型印台。

3 把印章也拍上加熱定色型印台備用。

4 將熱縮片用熱風槍加熱縮小。

5 等到熱縮片不再變化時，關掉熱風槍，趁熱將印章蓋在熱縮片上。

6 等熱縮片冷卻之後再將印章移開，烙印便完成了。

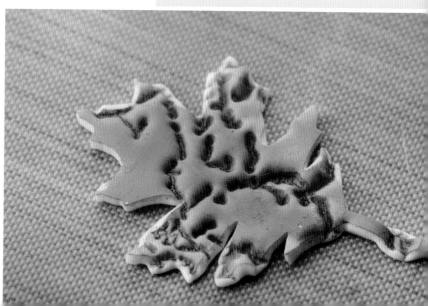

仿海玻璃技巧

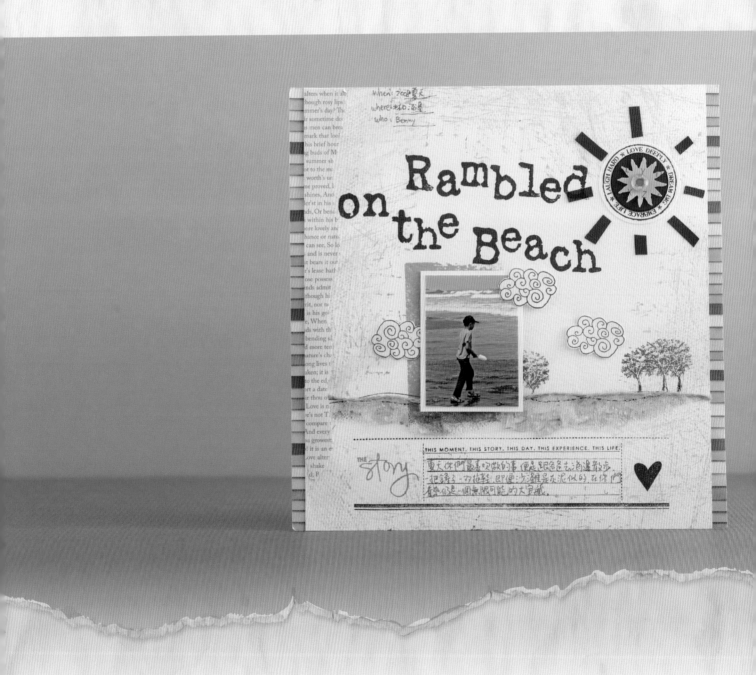

You Will Need ┃ 工具

1. 透明熱縮片
2. 印章
3. 水性印台補充液
4. 水晶膠或 3D 膠
5. 小筆刷
6. 混色用的小碟子

1 把透明熱縮片隨意剪成大大小小的四方塊。

2 分別將它們縮小、烙印。

3 在抗熱墊上或小碟子裡擠一點 3D 膠，旁邊滴上一滴印台補充液（一定要染料型的印台補充液或墨水才可以保持透明熱縮片的清澈透明喔！）。

4 用小筆刷將兩者一點一點調成想要的顏色。

5 然後塗在縮好的熱縮片上。

6 完全乾燥之後，看起來就像海邊隨處可見的海玻璃。

7 你可以黏到相本美編作品上，或是做成小飾品。

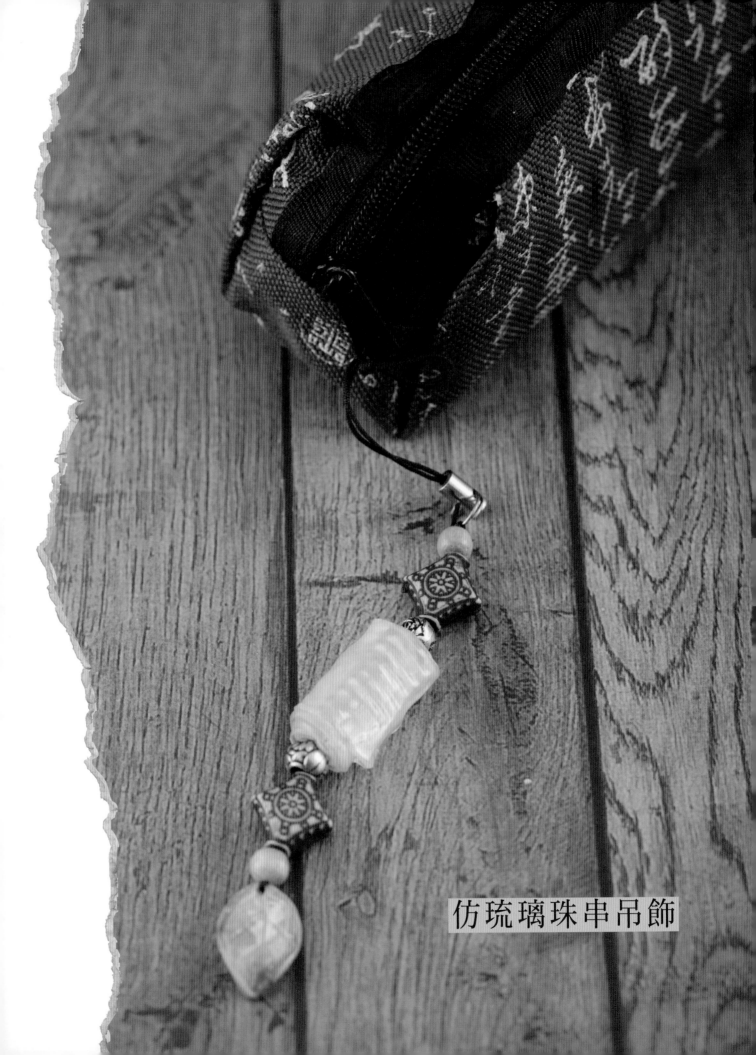

仿琉璃珠串吊飾

You Will Need │ 工具

1. 透明熱縮片
2. 魔術粉彩印台或其他加熱定色型印台
3. 草皮章
4. 免洗筷
5. 浮水印台
6. 各式串珠
7. 手機吊繩

1 將透明熱縮片裁成長梯型。拍上草綠色魔術印台或其他加熱定色型印台。

2 竹筷沾一點浮水印台防止沾黏。

3 上色的那一面朝內，把熱縮片纏繞在竹筷上，在抗熱墊上壓好。

4 打開熱風槍加熱。

5 等到熱縮片收縮到一定程度，已經黏緊之後，就可以離開抗熱墊，讓整個熱縮片加熱完全。

6 趁熱縮片還軟軟QQ時，用草皮章整個包覆住，用力壓緊。

7 等熱縮片稍微冷卻之後，抽出竹筷，仿琉璃珠的吊飾便完成了。

8 隨意組合各種串珠，綁上手機吊繩就可以了。

捲珠項鍊

除了烙印，捲，也是一個趁熱縮片軟 Q 時可以運用的手法，只是熱縮片冷卻硬化的很快，大概只有幾秒鐘的操作時間，同時，這個時候的熱縮片是相當燙手的，因此在製做的時候一定要注意安全，不要燙傷自己。

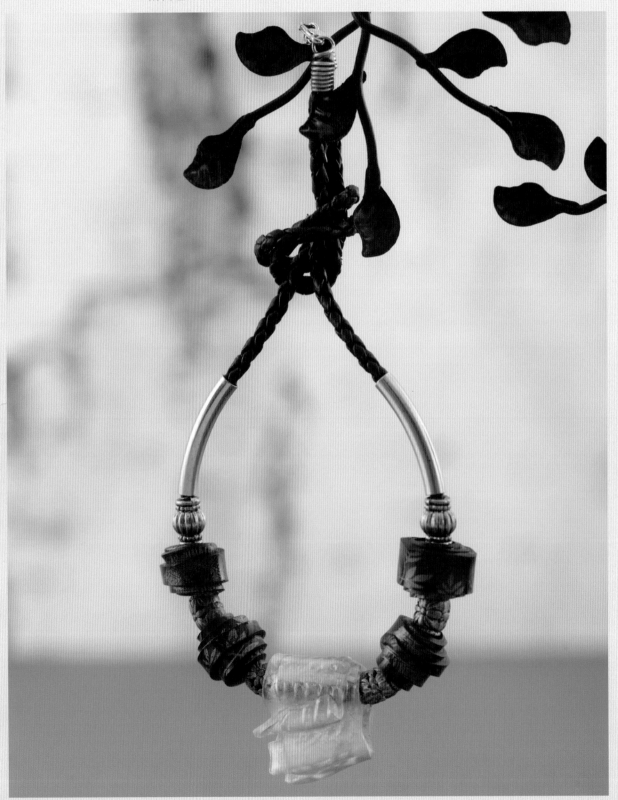

You Will Need | 工具

1. 黑色熱縮片
2. 古銅色亮彩印台或 StazOn
3. 印章
4. 竹筷
5. 浮水印台
6. 磨砂棒
7. 皮繩項鍊
8. 古銅珠

1 將黑色熱縮片裁切成細長的三角型。

2 用古銅色亮彩印台或 StazOn 將葉子圖案蓋在熱縮片上。

3 用熱風槍加熱縮小，小心不要碰到未乾的圖案。

4 吹好之後，將熱縮片翻到背面，把竹筷沾好浮水印台備用。

5 再次加熱熱縮片，讓熱縮片回復到熱熱軟軟的狀態。

6 關掉熱風槍，立刻用竹筷從寬的一端往尖端捲起。

7 中間如果遇到熱縮片已經冷卻，無法捲動的狀況，不要硬捲，只要用熱風槍對著熱縮片再次加熱到軟 Q 的狀態，就可以繼續操作了。

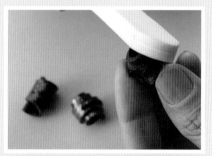

8 將所有的熱縮片捲好之後，將邊緣用磨砂棒磨光滑。

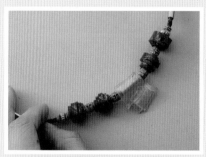

9 串入皮繩與古銅珠，就可以完成一條很有個性的項鍊了。

附錄

Basic tools

Ink Pad

Comparison

Products

list

基本入門工具

剛接觸彩印的朋友面對琳瑯滿目的工具往往不知所措，最常有的疑問便是：我該如何開始？哪些工具是必備的？

其實每位藝術印章玩家都有自己喜愛的印章、印台、工具，也都有滿坑滿谷的其他材料，但並不是一開始就得需要這麼多工具才能做出美麗的作品，多看多上課，可以幫助自己了解各種不同的風格及產品，也比較不會多花冤枉錢。這裡整理出一些基本工具，給剛入門的朋友做參考，記得，讓作品獨特的是自己的創意和心意，少少的工具也可以做出美麗的畫面喔！

印章

1. 花、草、葉

大小尺寸皆準備一些，這是用途最廣的印章。

2. 動物或可愛風的章

適合給小朋友做卡片時用。

3. 背景章

建議先從幾何圖案及手寫字體的背景章入手。

4. 字章

必備的像是「Thank you」、「Miss you」、「Happy Birthday」等等，從自己最常需要寄送卡片的節日著手購買，別忘了賀年字章，賀年圖案等等，過年時還可以用來自製紅包袋喔！

印台

1. 黑色印台

黑色是基本色，通常用來蓋字章，以及蓋印上色用，因此建議至少挑一個防水型，一個可燙凸的印台購買。我自己平時常用的黑色印台就有 4 個：一般蓋印上色用 Ranger 的 Archival 和 Tsukineko 的 Versafine，如果要在不吸水的材質上蓋印就改用 StazOn 顏料系黑色，Memento 黑色則是用在酒精性麥克筆上色。至於需要燙凸時，有時可以用 Versafine，有時就得用 MementoLUXE 才會燙得漂亮。

2. 白色印台

白色印台用在蕾絲或雪花圖案上效果極好，在黑色紙上蓋字章更是少不了白色。基本上會建議大家備兩個：一個油墨印台，一個 StazOn 白色。

3. 金屬色印台

金、銀色印台是節慶首選，Tsukineko 的 Encore 或是 Delicata 都是很閃亮的金屬色印台。

4. 彩色印台

關於印台，我通常會建議大家在水性及油墨印台之間擇一準備較齊全的色系，該買何種就必須要看個人的喜好和印章的類型而定。水性印台適合玩技巧，油墨印台適合燙凸和玩手帳，選色時，則根據色系來選擇1、2種深淺不同的顏色即可。Ranger 公司新推出的水性印台只有 12 色，都是基本常用的顏色，兼具防水和色澤鮮豔飽滿的優點，無論是線條章或是陰影章都適用，許多國外設計師都會推薦給新手朋友當作入門款。

5. 浮水印台

這是必備的無色印台，基礎進階都很好用。

上色工具

1. 水性色鉛筆及水筆
2. 海棉或刷具
3. 粉彩（chalk）：用眼影也可以呢！
4. 彩色筆

清潔工具

1. 濕紙巾
2. 抹布
3. 防水印台清潔液：建議直接買水晶章專用的清潔液，既可清潔又可以延長印章壽命。

其他用具

1. **筆刀**
2. **剪刀**：小型剪紙用的就可以了。
3. **裁刀**（有的話會很方便）
4. **鋼尺**
5. **熱風槍**
6. **抗熱墊**：Ranger 公司的抗熱墊抗熱、防沾黏，又好清潔，可以在上面刷印台、調顏料、玩熔印，燙布料……幾乎已經成了我工作桌面的一部分。
7. **凸粉**：透明色、金色、銀色及白色為基本必備。
8. **雙面膠、口紅膠，及泡綿雙面膠。**
9. **各種紙類**：美術社或大型文具店都有很多選擇。

印台名稱及特性總表

常見印台特性表——DYE INK

公司	印台	防水	燙凸	彩色筆/水性色鉛	油性色鉛	酒精性麥克筆	一般卡紙	銅版紙
TSUKINEKO	Memento	O		O	O	O	O	O
	Kaleidacolor				O		O	O
Ranger	Adirondack				O	O	O	O
	Distress		O		O	O	O	O
	Archival	O		O	△		O	O
	Dye ink(New)	O		O	O		O	O
Marvy	Dye ink				O	O	O	O
Clearsnap	Vivid				O	O	O	O
Hero Arts	Dye ink	O		O	O		O	O
	Shadow ink	O		O	O		O	O
	India ink	O		O	O		O	O
Simonsays	Dye ink	O		O	O		O	O
Stewartsuperior	Memory ink	O		O	O		O	O
	Pallet	O		O	O	O	O	O
Studio Calico	Premium dye				O	O	O	O
MFT	Hybrid ink	O		O	O	O	O	O

註：O= 可以　△ = 可以但較不建議　O/H= 可以，有時需要加熱定色　H= 需要加熱定色　H △ = 需要加熱定色，但效果不推薦
T= 材質差異性大，最好先測試過　E= 最好搭配燙凸　N= 資料不足或還未經測試

蓋印表面										
相片紙	描圖紙	布料	熱縮片	塑膠片 / 壓克力	金屬	紙膠帶	上過 Gesso/ 壓克力顏料 / 油畫的畫布	玻璃	木頭	軟陶
T	△									
T	O									
T	O									
T	O									
O/H	O	O	H	O	E	H	O/H	H△	O	O/H
O/H	O	△	H			H	O/H	H△		
T										
T										
O/H	O		H			H	H	H	△	
O/H	O		H			H	II	H	△	
O/H	O		H	H	H△	H	H	H△	O	
O/H	O		H			H	H	H	△	
O/H	O		H			H	H	H	△	
O/H	O/H	H	H	H△	H	H	H	H△	H	H
T	O									
O/H	O/H	H	H	H△	H	H	H	H△	H	H

常見印台特性表——PIGMENT INK

公司	印台	防水	燙凸	彩色筆/水性色鉛	油性色鉛	酒精性麥克筆	一般卡紙	銅版紙
Tsukineko	Versacolor		O				O	
	VersaCraft/ Fabrico	H	O	O	O	O	O	O
	Delicata		△				O	
	Brilliance	H	△	H			O	H
	VersaMagic	O	△	O	O/H		O	O
	Versafine/ Classique	O	△	O			O	
	Opalite	H	△	N	N		O	H
	Encore		O				O	
	MementoLuxe	H	O	H	O/H		O	H
	Shachihata	O	O	O			O	
Kodomo	watercolor /Colorkiss		O				O	
Ranger	Adirondack pigment	H	O	H	H		O	O
	Pigment ink(new)	H	O	H	H		O	O
Colorbox	Classic pigment		O				O	
	Chalk ink	H	△	H	O/H		O	O
	Mix'd Media		O				O	
	Crafter /Blends	H	O	H	O/H		O	O
Micia	Pigment		O				O	
	布用印台	O		O			O	O
莎貝莉娜	馬卡龍		O				O	
	布同凡響	H	△	H	△		O	O/H
HeroArts	Chalk/Pastel	H		H			O	H
ElleAvery	PIGMENT		O				O	
Prima	Edger		O				O	
	Resist Edger	H	△	H	H		O	H

註：O= 可以　△ = 可以但較不建議　O/H= 可以，有時需要加熱定色　H= 需要加熱定色　H △ = 需要加熱定色，但效果不推薦
T= 材質差異性大，最好先測試過　E= 最好搭配燙凸　N= 資料不足或還未經測試

蓋印表面										
相片紙	描圖紙	布料	熱縮片	塑膠片/壓克力	金屬	紙膠帶	上過 Gesso/壓克力顏料/油畫的畫布	玻璃	木頭	軟陶
T										
O/H	O/H	H	H			H			O/H	H
T	O/H									
O/H	O		H			△/T				H
O/T	O	H				O				H
T	△									
T	O		H						O	H
H	O	H	H			△/H	H		O/H	H
O/H	O	H	H			H/△	H		O/H	H
O/H	O	H	H			H/△	H		O/H	H
O/H	O	H	H			H	H		O/H	H
O/H	O	H	H			H	H		O/H	H
T	O	H	H			H			O	N
T	O	H	O			H			O	N
O/H	H	H	H			H	H		H	
O/H	O	H△	H			H	H		H	

常見印台特性表——SOLVENT INK

公司	印台	功能		上色工具					
		防水	燙凸	彩色筆／水性色鉛	油性色鉛	酒精性麥克筆	一般卡紙	銅版紙	相片紙
Tsukineko	StazOn	O		O	O		O	O	T
	StazOn Opaque	O		O	O		O	O	T
	StazOn Metalic	O		O	O		△	O	T

註：O= 可以　△ = 可以但較不建議　O/H= 可以，有時需要加熱定色　H= 需要加熱定色　H △ = 需要加熱定色，但效果不推薦
T= 材質差異性大，最好先測試過　E= 最好搭配燙凸　N= 資料不足或還未經測試

本書所用印章、印台及工具材料一覽表

印章

A Stamp In The Hand Co.

Anna Griffin

Avery Elle

B Line Designs

Clear Art Stamps

Cornish Heritage Farms

Daisy Bucket Designs

Hero Arts

Impression Obsession

Inkadinkado

JudiKins

Local King Rubber Stamp

Magenta

Micia Craft（美日手藝）

Oxford Impressions

Paper Artsy

Penny Black

PrintWorks

Rubber stamp concepts

Sabelina（莎貝莉娜）

Simon Says Stamp!

Stampers Anonymous

Stampin' Up!

Stampingbella

Stampotique

Stampscapes

The Cat's Pajamas

The Peddler's Pack Stampworks

Tim Holtz

印台

Tsukineko

VersaMagic（魔術印台）

Versafine

VersaMark（浮水印台）

VersaMarker（浮水印筆）

VersaCraft（小間敬子布用印台）

Memento

MementoLuxe

Encore

StazOn

Kaleidacolor（光譜印台）

Ranger

Archival ink

Distress ink（復古印台）

Perfect Medium

Marvy

Dye ink

Hero Arts

Shadow Ink（淺影印台）

Dye ink

Pigment ink

Sabelina

Macaron Ink（馬卡龍印台）

上色工具

描圖紙	布料	熱縮片	塑膠片/壓克力	金屬	紙膠帶	上過 Gesso/壓克力顏料/油畫的畫布	玻璃	木頭	軟陶
O	△	O	O	O	O	O	O	O	O
O	△	O	O	O	O	O	O	O	O
O	△	O	O	O	O	O	O	△	O

Studio Calico	**Modpodge 拼貼膠**

Studio Calico

Color theory ink

Clearsnap

Colorbox Chalk ink

顏料

Ranger

Distress paint（復古壓克力顏料）

Distress stain（復古染劑）

Distress spray stain（復古噴劑）

Distress marker（復古彩色筆）

Adirondack Color Wash

Adirondack Alcohol ink（酒精性顏料）

Dina Wakley 壓克力顏料

Studio 490 凸粉

UTEE Clear

Perfect pearl（金質粉）

Marvy LePlume II 彩色筆

blender pen（調和筆）

Dove Blender pen

Copic 酒精性麥克筆

Derwent 水彩色鉛筆

Prismacolor 油性色鉛筆

Judikins 凸粉

Hero Arts 凸粉

Liquitex Ceramic Stucco

Acrylek Gesso（壓克力打底劑）

Modpodge 拼貼膠

其他工具

Ranger

Heat-it tool（熱風槍）

Non stick craft sheet（抗熱墊）

Marvy

Embossing Heat Tool（熱風槍）

打洞器

EK Success

Stamp-a-ma-jig 麻吉定位尺

打洞器

Cricut 電動切割機

Cuttlebug 刀模機（小綠機）

Tim Holtz

Vagabond（電動式刀模機）

Speedball Brayer

刀模

Tim Holtz

Alterations Die

Embossing folder

Sizzix

Embossing folder

Simon Says Stamps!

Memory box

Poppy Stamps

WPlus9

SPELLBINDER

bon matin 76

彩印聖經

作　者	李佩芝
攝　影	王正毅

總 編 輯	張瑩瑩
副總編輯	蔡麗真
主　編	莊麗娜
美術編輯	林佩樺
封面設計	IF OFFICE

責任編輯	莊麗娜
行銷企畫	林麗紅

社　長	郭重興
發行人兼 出版總監	曾大福
出　版	野人文化股份有限公司
發　行	遠足文化事業股份有限公司
	地址：231新北市新店區民權路108-2號9樓
	電話：（02）2218-1417　傳真：（02）86671065
	電子信箱：service@bookrep.com.tw
	網址：www.bookrep.com.tw
	郵撥帳號：19504465遠足文化事業股份有限公司
	客服專線：0800-221-029
法律顧問	華洋法律事務所　蘇文生律師
印　製	凱林彩印股份有限公司
初　版	2015年09月

定　價	599元
套書ISBN	978-986-384-083-1

有著作權　侵害必究

歡迎團體訂購，另有優惠，請洽業務部（02）22181417分機1124、1126

國家圖書館出版品預行編目(CIP)資料

彩印聖經 / 李佩芝著. -- 初版. -- 新北市：野人文化出版：
遠足文化發行, 2015.09
　　面；　公分. -- (bon matin ; 76)
　ISBN 978-986-384-083-1(平裝)

1.美術工藝

964　　　　　　　　　　　　　104014145

野人文化
讀者回函卡

感謝您購買《彩印聖經》

姓　名 _____　□女 □男　年齡 _____

地　址 _____

電　話 _____　手機 _____

Email _____

學　歷 □國中（含以下）　□高中職　　□大專　　　□研究所以上
職　業 □生產/製造　□金融/商業　□傳播/廣告　□軍警/公務員
　　　　□教育/文化　□旅遊/運輸　□醫療/保健　□仲介/服務
　　　　□學生　　　□自由/家管　□其他

◆你從何處知道此書？
　□書店　□書訊　□書評　□報紙　□廣播　□電視　□網路
　□廣告DM　□親友介紹　□其他

◆您在哪裡買到本書？
　□誠品書店　□誠品網路書店　□金石堂書店　□金石堂網路書店
　□博客來網路書店　□其他_____

◆你的閱讀習慣：
　□親子教養　□文學 □翻譯小說 □日文小說 □華文小說 □藝術設計
　□人文社科　□自然科學　□商業理財　□宗教哲學　□心理勵志
　□休閒生活（旅遊、瘦身、美容、園藝等）　□手工藝／DIY　□飲食／食譜
　□健康養生　□兩性　□圖文書／漫畫　□其他

◆你對本書的評價：（請填代號，1. 非常滿意　2. 滿意　3. 尚可　4. 待改進）
　書名_____封面設計_____版面編排_____印刷_____內容_____
　整體評價_____

◆你對本書的建議：

23141
新北市新店區民權路108-2號9樓
野人文化股份有限公司 收

請沿線撕下對折寄回

野人

書名：彩印聖經

書號：bon matin 76